연필로 술술!

손그림
일러스트
연습장

따라만 그려도 저절로 실력이 느는 마법의 테크닉

쿠도 노조미 지음
김진아 옮김

AK HOBBY BOOK

시작하면서

그림 그리기, 좋아하세요? 아니면 그림과는 그다지 친하지 않은 느낌이실까요? 사람이란 원래 어떤 물체가 어떻게 생겼는지 아주 정확하게는 기억하지 못하는 생물입니다. 그래서 머릿속에 희미하게 떠오른 모습을 그림으로 표현하는 것은 매우 어려운 일이지만, 이미 그림으로 그려 놓은 것을 따라 그리는 것은 의외로 간단하지요.

이 책은 「순서 확인하기」 → 「선 따라 그리기」 → 「직접 그리기」 차례로 깜찍한 일러스트 그리는 법을 쉽게 배우고 익힐 수 있도록 고안된 연습장입니다. 연필 한 자루만 있으면 언제든지 시작할 수 있답니다. 물론 좋아하는 볼펜이나 컬러 펜을 쓰셔도 되고요!

우리 주변에서 볼 수 있는 다양한 물건에 동물, 인물, 각종 이벤트 등 연습장에 나오는 그림의 주제도 아주 풍부합니다. 학교나 유치원 등의 안내문 등에도 잘 어울리지요.

마음이 가는 페이지부터 시작하며 즐겁게 그려봐요.

이 책의 활용 방법

「순서 확인하기」 → 「선 따라 그리기」 → 「직접 그리기」, 이 세 가지 단계로 일러스트 그리기를 익힙니다. 순서를 잘 따라 하며 연습해 보아요. 완성된 그림에 색칠하면 더 재미있습니다!

【양배추】

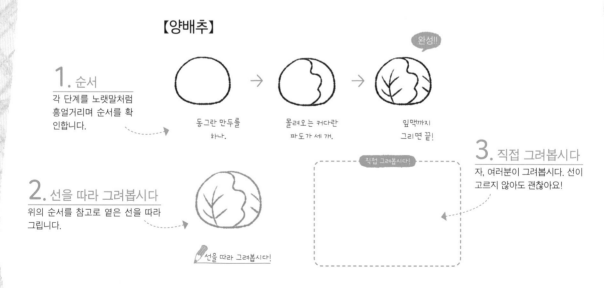

완성!!

1. 순서
각 단계를 노랫말처럼 흥얼거리며 순서를 확인합니다.

동그란 만두를 하나.

몰려오는 커다란 파도가 세 개.

잎맥까지 그리면 끝!

2. 선을 따라 그려봅시다
위의 순서를 참고로 옅은 선을 따라 그립니다.

선을 따라 그려봅시다!

직접 그려봅시다!

3. 직접 그려봅시다
자, 여러분이 그려봅시다. 선이 고르지 않아도 괜찮아요!

※ 그림에 나온 순서는 어디까지나 참고 기준입니다. 자신의 취향에 맞추어 그리기 쉬운 방법으로 그려보세요.

※ 흑백만으로는 표현이 「쉽지 않은」 동물 등에만 회색 색칠이 되어 있습니다.

※ 다양한 생물과 도구가 등장합니다. 정식 명칭을 표기하는 것보다는 쉽게 알아볼 수 있도록 하는 것을 우선했습니다.

Contents

4장 여러 가지 길거리 모습 113

하카마(기모노 위에 입는 넓은 치마 모양의 일본 전통 바지)

1장
여러 가지 음식

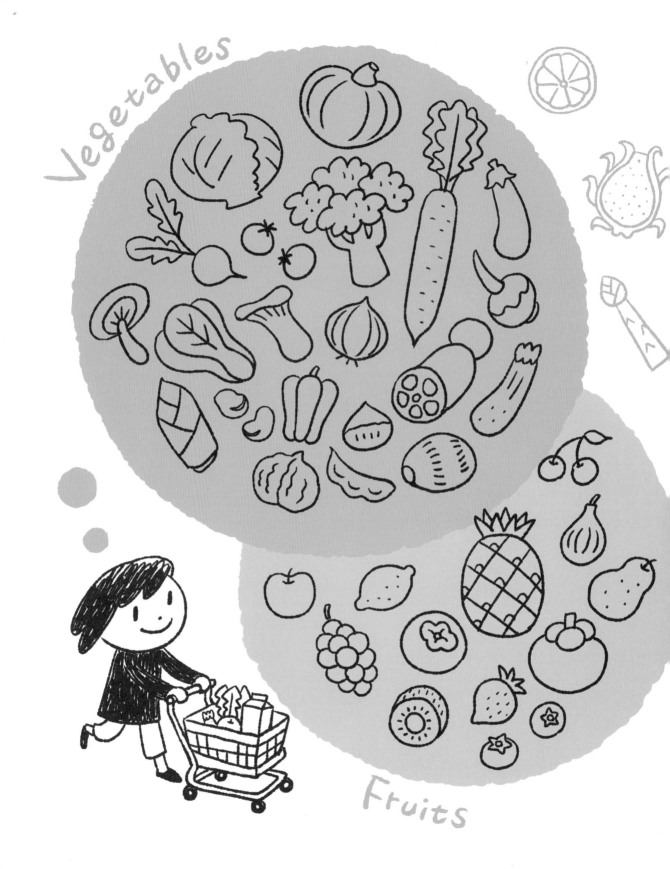

Vegetables

Fruits

Food court

Sweets

【양배추】

 → → 완성!

동그란 만두를 하나. / 올려오는 커다란 파도가 세 개. / 잎맥까지 그리면 끝!

✏ 선을 따라 그려봅시다!

직접 그려봅시다!

【양상추】

 → 완성!

동그란 꽃잎을 그리고 / 위에서 아래로 / 작은 파도를 위에서 아래로 / 잎맥을 그리면 끝!

✏ 선을 따라 그려봅시다!

직접 그려봅시다!

【배추】

위에서 아래로

 → → → 완성!

아래가 동그란 조롱박 형태. / 작은 파도를 위에서 아래로 / 안쪽에도 파도를 두 개 더 넣고 / 잎맥을 그리면 끝!

✏ 선을 따라 그려봅시다!

직접 그려봅시다!

【청경채】

 → → 완성!

주걱 모양이 하나. / 양쪽에 두 개를 더 그리고 / 잎맥을 그리면 끝!

✏ 선을 따라 그려봅시다!

직접 그려봅시다!

【시금치】

 → → 완성!

막대기에 꽂힌 뾰족한 잎사귀. / 뒤에도 한 장 더. / 반대쪽에도 하나 더 그리면 끝!

✏ 선을 따라 그려봅시다!

직접 그려봅시다!

【쑥갓】

 → → 완성!

둥그런 머리에 손가락이 네 개. / 반대쪽에도 손가락이 네 개. / 뒤에도 똑같이 한 장 더. / 반대쪽에도 한 장 더 그리면 끝!

✏ 선을 따라 그려봅시다!

직접 그려봅시다!

【오이】

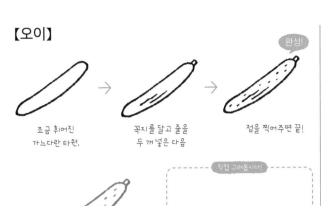

조금 휘어진
가느다란 타원.

꼭지를 달고 줄을
두 개 넣은 다음

점을 찍어주면 끝!

직접 그려봅시다!

✏️ 선을 따라 그려봅시다!

【애호박】

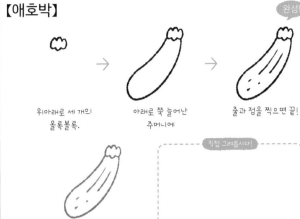

위아래로 세 개의
올록볼록.

아래로 쭉 늘어난
주머니에

줄과 점을 찍으면 끝!

직접 그려봅시다!

✏️ 선을 따라 그려봅시다!

【아스파라거스】

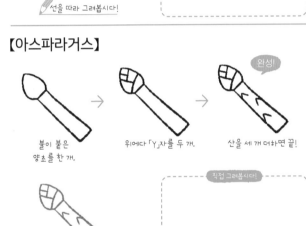

불이 붙은
양초를 한 개.

위에다 「Y」자를 두 개.

산을 세 개 더하면 끝!

직접 그려봅시다!

✏️ 선을 따라 그려봅시다!

【피망】

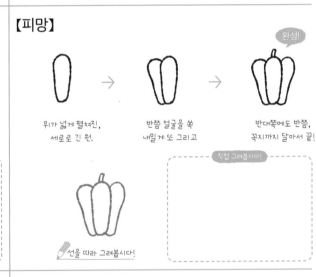

위가 넓게 펼쳐진,
세로로 긴 원.

반쯤 얼굴을 쏙
내밀게 또 그리고

반대쪽에도 반쯤,
꼭지까지 달아서 끝!

직접 그려봅시다!

✏️ 선을 따라 그려봅시다!

【여주】

위아래를 뾰족뾰족
오돌토돌.

반대쪽도 오돌토돌.

가운데 올록볼록하게
넣어주면 끝!

직접 그려봅시다!

✏️ 선을 따라 그려봅시다!

【브로콜리】

구름이 하나.

양쪽과 안쪽에
보글보글 구름을 세 개.

굵은 줄기를
구름과 이어서

점을 찍어주면 끝!

직접 그려봅시다!

✏️ 선을 따라 그려봅시다!

【토마토】

작은 동그라미에 → 별을 얹어서 → 빙그르르 둘러주면 끝!

완성!!

선을 따라 그려봅시다!

직접 그려봅시다!

【방울 토마토】

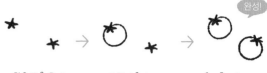

완성!

작은 ★을 두 개. → 조금 기울여서 빙글 두르고 → 기울기를 바꿔서 또 하나 빙글 원을 둘러주면 끝!

선을 따라 그려봅시다!

직접 그려봅시다!

【가지】

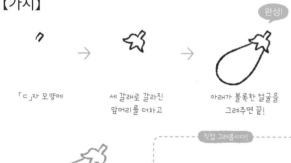

완성!

「ㄷ」자 모양에 → 세 갈래로 갈라진 앞머리를 더하고 → 아래가 볼록한 얼굴을 그려주면 끝!

선을 따라 그려봅시다!

직접 그려봅시다!

【호박】

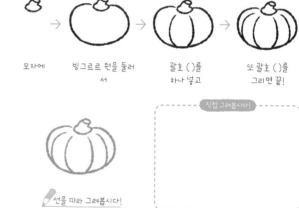

완성!

모자에 → 빙그르르 원을 둘러서 → 괄호 ()를 하나 넣고 → 또 괄호 ()를 그리면 끝!

선을 따라 그려봅시다!

직접 그려봅시다!

【당근】

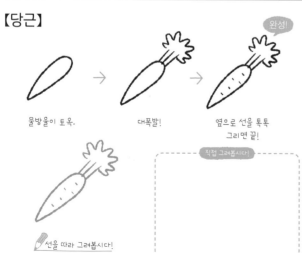

완성!

물방울이 톡. → 대폭발! → 옆으로 선을 톡톡 그리면 끝!

선을 따라 그려봅시다!

직접 그려봅시다!

【래디시】

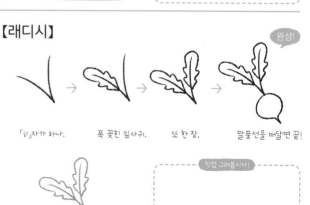

완성!

「V」자가 하나. → 쭉 꽂힌 잎사귀. → 또 한 장. → 말풍선을 매달면 끝!

선을 따라 그려봅시다!

직접 그려봅시다!

【파】

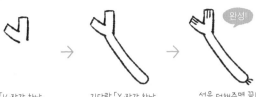

「V」자가 하나.

기다란 「Y」자가 하나.

선을 더해주면 끝!

완성!

✏️ 선을 따라 그려봅시다!

직접 그려봅시다!

【숙주】

「g」의 끝을 쭉 늘려서

반대쪽에도 또 하나.

옆에 또 하나 더 그리면 끝!

완성!

직접 그려봅시다!

✏️ 선을 따라 그려봅시다!

【셀러리】

주스 병을 그려서

갈림길을 만들고

가운데에 「잘 가요」 하는 손.

양쪽에도 「잘 가요」 손을 더하면 끝!

완성!

✏️ 선을 따라 그려봅시다!

직접 그려봅시다!

【무】

막대 끝에 툭 튀어나온 비엔나소시지.

미역이 붙었는데

더 늘어나게 해서

옆으로 줄을 그으면 끝!

완성!

직접 그려봅시다!

✏️ 선을 따라 그려봅시다!

【콜리플라워】

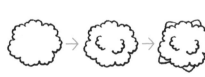

몽실몽실 양털.

안에도 몽실몽실.

다섯 장의 잎사귀를 살짝 끼워서

가운데 잎맥을 그리면 끝!

✏️ 선을 따라 그려봅시다!

직접 그려봅시다!

【옥수수】

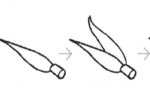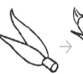

붓이 하나.

끝이 갈라졌고

머리를 빼꼼 내밀어서

체크무늬를 그려주면 끝!

완성!

직접 그려봅시다!

✏️ 선을 따라 그려봅시다!

【양송이버섯】

버튼을 그리고 단면은 머리가 아랫면은 동그라미
둥근 스페이드. 세 개로 끝!

완성!

선을 따라 그려봅시다!

직접 그려봅시다!

【표고버섯】

완성!

젤리빈(콩 모양 젤리)이 베레모를 씌워서 선을 그려넣으면 끝!
하나.

선을 따라 그려봅시다!

직접 그려봅시다!

【잎새버섯】

장갑이 하나. 왼쪽 안쪽으로 오른쪽에도
또 하나. 또 그리면 끝!

완성!

선을 따라 그려봅시다!

직접 그려봅시다!

【새송이버섯】

완성!

둥근 고무줄일까? 볼록 녹아내려서 줄을 그려 넣으면 끝!

선을 따라 그려봅시다!

직접 그려봅시다!

【만가닥버섯】

똑같은 방향을 보는 길쭉한 목이 쑥쑥. 가운데를 이어주면 끝!
동그라미를 몇 개 그리고

완성!

선을 따라 그려봅시다!

직접 그려봅시다!

【팽이버섯】

완성!

작은 동그라미를 컵처럼 줄을 그리면 끝!
많이 그려서 바닥을 그리고

선을 따라 그려봅시다!

직접 그려봅시다!

【연근】

 → → 완성!

비엔나소시지를 꽃모양을 그리고 둥그런 꼬리를 달아주면 끝!
뚝 잘라서

직접 그려봅시다!

✏️ 선을 따라 그려봅시다!

【죽순】

 → → 완성!

뾰족 모자. 가장자리를 그리고 「y」를 두 개 이어
그리면 끝!

직접 그려봅시다!

✏️ 선을 따라 그려봅시다!

【양파】

 → → 완성!

둥그런 호빵. 괄호 ()를 그리고 또 괄호 ()를 넣고
세 가닥 털을 그리면
끝!

직접 그려봅시다!

✏️ 선을 따라 그려봅시다!

【마늘】

 → → 완성!

눈물이 한 방울. 왼쪽에도 한 방울. 오른쪽에도 한 방울,
세 가닥 털을 그리면 끝!

직접 그려봅시다!

✏️ 선을 따라 그려봅시다!

【우엉】

완성!

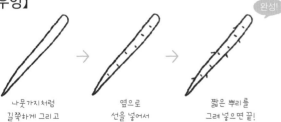

나뭇가지처럼 옆으로 짧은 뿌리를
길쭉하게 그리고 선을 넣어서 그려 넣으면 끝!

직접 그려봅시다!

✏️ 선을 따라 그려봅시다!

【순무】

 완성!

말풍선을 나무 한 그루. 왼쪽으로 또 오른쪽으로 또
그리고 한 그루. 한 그루를 그리면 끝!

직접 그려봅시다!

✏️ 선을 따라 그려봅시다!

【감자】

 →

완성!

조금 울퉁불퉁한
동그라미를 그리고

옴폭 파인 곳을
세 개.

점들을 찍으면 끝!

✏️ 선을 따라 그려봅시다!

직접 그려봅시다!

【고구마】

 → →

완성!

잎사귀가 하나.

뿌리털이 뾰족뾰족.

점들을 찍으면 끝!

✏️ 선을 따라 그려봅시다!

직접 그려봅시다!

【참마】

 → →

완성!

바게트빵이 하나.

뿌리털이 뾰족뾰족.

점들을 찍으면 끝!

✏️ 선을 따라 그려봅시다!

직접 그려봅시다!

【쇠귀나물】

 → →

완성!

뿔이 하나.

동그란 얼굴을
그리고

머리카락과 목을
그리면 끝!

✏️ 선을 따라 그려봅시다!

직접 그려봅시다!

【토란】

 → →

완성!

동그라미가 하나.

알이 한 개.

줄무늬를 넣으면 끝!

✏️ 선을 따라 그려봅시다!

직접 그려봅시다!

【군고구마】

 → → →

완성!

폭신폭신
모자가 하나.

또 하나.

뜨거운 김이
모락모락.

점들을
찍어 넣으면 끝!

✏️ 선을 따라 그려봅시다!

직접 그려봅시다!

【대두】

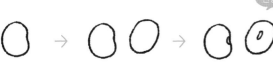

살포시 파인 타원형.　　이쪽은 그냥 타원형.　　살짝 갉아 먹으면 끝!

직접 그려봅시다!

✏️ 선을 따라 그려봅시다!

【누에콩】

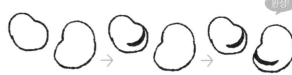

완성!

푹 꺼진 타원형.　　생긋 웃는 미소.　　또 하나
웃게 그리면 끝!

직접 그려봅시다!

✏️ 선을 따라 그려봅시다!

【강낭콩】

완성!

기다란 선이 하나.　　그 밑으로
되돌아가서　　끝을 묶어주면 끝!

직접 그려봅시다!

✏️ 선을 따라 그려봅시다!

【풋콩】

완성!

커다란 파도가 하나.　　작은 파도.　　파도 세 개
넣으면 끝!

직접 그려봅시다!

✏️ 선을 따라 그려봅시다!

【완두콩】

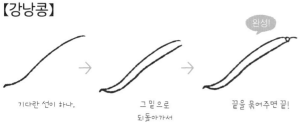

완성!

모자와 뾰족뾰족
앞머리를 그리고　　기다란 얼굴.　　파도를 세 개
넣으면 끝!

직접 그려봅시다!

✏️ 선을 따라 그려봅시다!

【완두콩(완숙)】

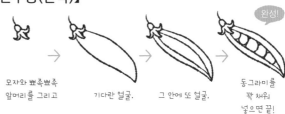

완성!

모자와 뾰족뾰족
앞머리를 그리고　　기다란 얼굴.　　그 안에 또 얼굴.　　동그라미를
꽉 채워
넣으면 끝!

직접 그려봅시다!

✏️ 선을 따라 그려봅시다!

【양하】

뾰족한 꽃잎. → 안쪽으로도 두 장. → 줄을 그려 넣으면 끝!

완성!

선을 따라 그려봅시다!

직접 그려봅시다!

【고추】

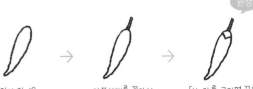

꽃잎이 있네? → 이쑤시개를 꽂아서 → 「V」자를 그리면 끝!

완성!

선을 따라 그려봅시다!

직접 그려봅시다!

【생강】

바위가 우둘투둘. → 반대쪽도 우둘투둘. → 줄을 그려주면 끝!

완성!

선을 따라 그려봅시다!

직접 그려봅시다!

【차조기】

세 갈래 길을 그리고 → 위에서부터 뾰족뾰족. → 반대쪽도 뾰족뾰족. → 「V」자를 세 개 넣어주면 끝!

완성!

선을 따라 그려봅시다!

직접 그려봅시다!

【고추냉이】

「잘 가요」 하는 손. → 자글자글 주름진 소매. → 「C」자를 많이 그려 넣으면 끝!

완성!

선을 따라 그려봅시다!

직접 그려봅시다!

【오크라】

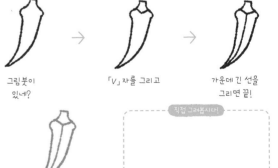

그림 붓이 있네? → 「V」자를 그리고 → 가운데 긴 선을 그리면 끝!

완성!

선을 따라 그려봅시다!

직접 그려봅시다!

【밤】

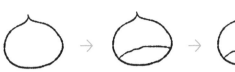

고깔이 붙은 머리.　　　선을 하나 쭉.　　　줄무늬를 넣으면 끝!

완성!

직접 그려봅시다!

✏️ 선을 따라 그려봅시다!

【땅콩】

조롱박이 있네?　　　세로줄을 세 개.　　　그물처럼
　　　　　　　　　　　　　　　　　선을 그으면 끝!

완성!

직접 그려봅시다!

✏️ 선을 따라 그려봅시다!

【호두】

고깔이 붙은 머리에　　　가운데에 파도.　　　작은 파도를
갈라진 턱.　　　　　　　　　　　　　　　더 그리면 끝!

완성!

직접 그려봅시다!

✏️ 선을 따라 그려봅시다!

【뱀밥】

달�걀이 있네?　　뾰족뾰족이 3단.　　고개를 쭉 빼서　　또 하나
　　　　　　　　　　　　　　　　튤립이 하나.　　더 그리면 끝!

완성!

직접 그려봅시다!

✏️ 선을 따라 그려봅시다!

【고비】

가운데를 둥글게　　　「?」를 2중으로　　　잎사귀를
「?」처럼 그려서　　　빙그르르 둘러싸서　　　넣어주면 끝!

완성!

직접 그려봅시다!

✏️ 선을 따라 그려봅시다!

【머위】

작은 동그라미를　　꽃잎이 5장.　　사이사이에 5장.　　줄무늬를
다닥다닥 붙여서　　　　　　　　　　　　　　넣어주면 끝!

완성!

직접 그려봅시다!

✏️ 선을 따라 그려봅시다!

【딸기】

 → 완성!

뾰족뾰족 머리에 역삼각형 얼굴. 오돌토돌 알갱이를
그리면 끝!

직접 그려봅시다!

선을 따라 그려봅시다!

【체리】

 → 완성!

「V」를 거꾸로 그리고 동그라미를 2개. 팔랑팔랑 잎사귀를
그리면 끝!

직접 그려봅시다!

선을 따라 그려봅시다!

【바나나】

 → → 완성!

「J」자를 그려서 왼쪽으로 하나 더. 오른쪽에도
그리면 끝!

직접 그려봅시다!

선을 따라 그려봅시다!

【복숭아】

 → → 완성!

그리다 만 「6」자에 반대쪽에 또 그리다 만 박사님 수염을
「6」을 넣어 엉덩이. 그리면 끝!

직접 그려봅시다!

선을 따라 그려봅시다!

【감】

 → → 완성!

동그란 찐빵 하나. 그 위에 작은 배꼽. 꽃잎 무늬를
넣으면 끝!

직접 그려봅시다!

선을 따라 그려봅시다!

【사과】

 → → 완성!

살짝 볼록한 하트. 맨 위에 옴폭 파인 홈. 선을 하나 그리면 끝!

직접 그려봅시다!

선을 따라 그려봅시다!

【귤】

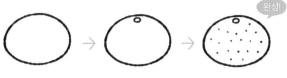

동그란 찐빵 하나. 작은 동그라미를 그려서 점들을 찍으면 끝!

✏️ 선을 따라 그려봅시다!

【한라봉】

완성!

크고 작은 동그라미가 배꼽 같은 꼭지를 점들을 찍으면 끝!
딱 붙어서 그리고

✏️ 선을 따라 그려봅시다!

【키위】

2중으로 된 동그라미에 태양이 하나? 점들을 그리면 끝!
초승달을 붙여서

✏️ 선을 따라 그려봅시다!

【블루베리】

완성!

별이 하나. 빙그르르 원을 두르고 또 원을 빙글 두르고 뒷면도
 또 별을 하나. 그리면 끝!

✏️ 선을 따라 그려봅시다!

【무화과】

완성!

물방울이 있네? 꼭지를 그려서 줄을 그려 넣으면 끝!

✏️ 선을 따라 그려봅시다!

【파인애플】

완성!

뾰족뾰족 머리에 기다란 얼굴. 그물망을 넣어서 무늬를
 그리면 끝!

✏️ 선을 따라 그려봅시다!

【포도】

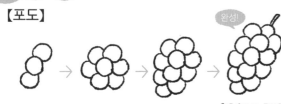

완성!

동그라미를
세 개.
→
좌우로 2개.
→
아래로 3개 더.
→
위로 3개 더, 그리고
꼭지를 그리면 끝!

직접 그려봅시다!

 선을 따라 그려봅시다!

【멜론】

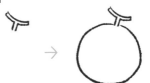

완성!

「T」자 모양.
→
동그라미를 붙여서
→
그물망 무늬를
그리면 끝!

직접 그려봅시다!

선을 따라 그려봅시다!

【수박】

완성!

커다란 동그라미와
작은 꼭지.
→
뾰족뾰족한 선을
세로로 두 개.
→
양쪽 가장자리에도
뾰족 선을 넣으면 끝!

직접 그려봅시다!

선을 따라 그려봅시다!

【레몬】

완성!

반원에다
왼쪽을 볼록.
→
아래로 반원을 그리고
오른쪽을 볼록.
→
점들을 찍으면
끝!

직접 그려봅시다!

선을 따라 그려봅시다!

【자른 수박】

완성!

주머니가 한 개.
→
가장자리를 따라
바늘땀을 넣고
→
점들을
늘어놓으면 끝!

직접 그려봅시다!

선을 따라 그려봅시다!

【자른 레몬】

완성!

2중으로 된 원을 그리고
한가운데 작은 동그라미.
→
가운데를 십자로
4등분.
→
또 반씩 나누면
끝!

직접 그려봅시다!

선을 따라 그려봅시다!

1장
여러 가지 음식

【서양 배】

 → → 완성!

표주박 모양 하나. 움푹 파인 곳과 점들을 찍으면 끝!
　　　　　　　　꼭지를 그리고

✏️ 선을 따라 그려봅시다!

직접 그려봅시다!

【용과】

완성!

 → →

뾰족한 꽃잎이 3장. 그 안쪽으로 4장. 거기에 4장 더
　　　　　　　　　　　　　　　그리면 끝!

✏️ 선을 따라 그려봅시다!

직접 그려봅시다!

1
장

여
러
가
지
음
식

【비파】

완성!

 → →

한쪽이 별을 하나 그리고 또 하나 더 그리면 끝!
뾰족한 타원.

✏️ 선을 따라 그려봅시다!

직접 그려봅시다!

【아보카도】

완성!

 → →

표주박 모양에 또 하나는 반으로 잘라 껍질을 색칠하면
동그란 꼭지. 씨를 넣어서 끝!

✏️ 선을 따라 그려봅시다!

직접 그려봅시다!

【망고스틴】

완성!

 → →

꼭지와 동그란 잎을 1장. 안쪽에 잎을 2장. 동그란 열매를
　　　　　　　　　　　　　　　그리면 끝!

✏️ 선을 따라 그려봅시다!

직접 그려봅시다!

【두리안】

완성!

 → →

뾰족뾰족한 원을 안쪽에도 뾰족이와 꼭지를
그리고 뾰족이를 2개. 추가하면 끝!

✏️ 선을 따라 그려봅시다!

직접 그려봅시다!

25

【스테이크 고기】

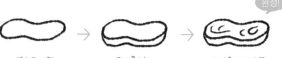

완성!

옆으로 퍼진
동그란 고무줄.

두께를 넣어
입체적으로.

표면을 그리면 끝!

직접 그려봅시다!

🖊선을 따라 그려봅시다!

【얇게 썬 고기 팩】

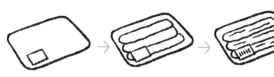

완성!

각이 둥그스름한 직사각형에
스티커를 붙여서

얇게 썬 고개를 3장.

줄무늬를 그리면 끝!

직접 그려봅시다!

🖊선을 따라 그려봅시다!

【새끼 양 갈비】

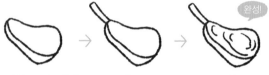

완성!

표주박 형태에 두께를 넣어
입체적으로.

뼈를 그리고

고기 표면을 그리면 끝!

직접 그려봅시다!

🖊선을 따라 그려봅시다!

【닭 날개】

완성!

오른쪽으로 쑥 나간
날개를 그리고

갈고리형으로 쑥 내려서

표면을 그리면 끝!

직접 그려봅시다!

🖊선을 따라 그려봅시다!

【본리스(본레스) 햄】

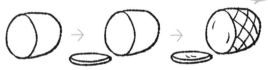

완성!

세로로 긴 타원을
깊이를 더해서

슬라이스한
햄 1장.

그물망 무늬를
넣으면 끝!

직접 그려봅시다!

🖊선을 따라 그려봅시다!

【닭 다리】

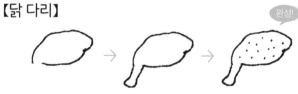

완성!

통통한 닭 다리 살을
그려서

손잡이처럼 뼈를
아래로 그리고

점들을 찍으면 끝!

직접 그려봅시다!

🖊선을 따라 그려봅시다!

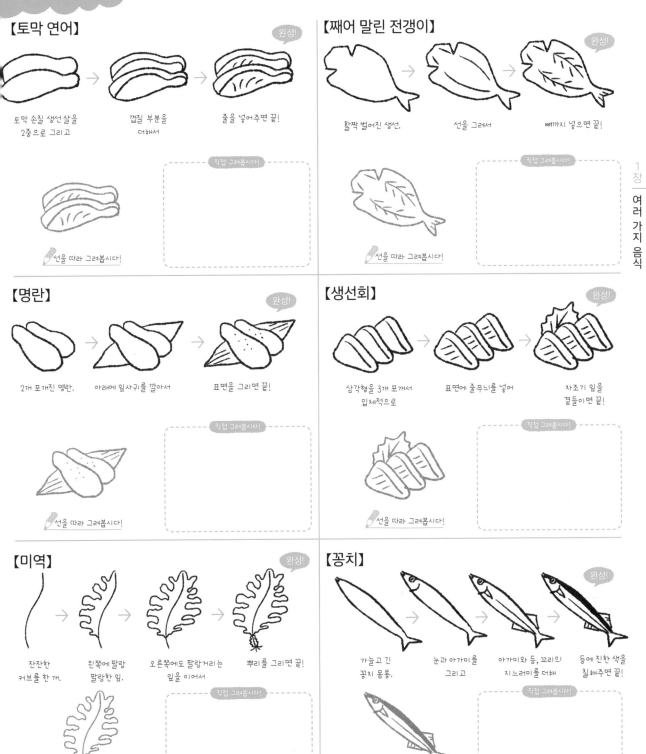

【토막 연어】

완성!

토막 손질 생선 살을
2중으로 그리고

껍질 부분을
더해서

줄을 넣어주면 끝!

선을 따라 그려봅시다!

【째어 말린 전갱이】

완성!

활짝 벌어진 생선.

선을 그려서

뼈까지 넣으면 끝!

선을 따라 그려봅시다!

【명란】

완성!

2개 포개진 명란.

아래에 잎사귀를 깔아서

표면을 그리면 끝!

선을 따라 그려봅시다!

【생선회】

완성!

삼각형을 3개 포개서
입체적으로

표면에 줄무늬를 넣어

차조기 잎을
곁들이면 끝!

선을 따라 그려봅시다!

【미역】

완성!

잔잔한
커브를 한 개.

왼쪽에 팔랑
팔랑한 잎.

오른쪽에도 팔랑거리는
잎을 이어서

뿌리를 그리면 끝!

선을 따라 그려봅시다!

【꽁치】

완성!

가늘고 긴
꽁치 몸통.

눈과 아가미를
그리고

아가미와 등, 꼬리의
지느러미를 더해

등에 진한 색을
칠해주면 끝!

선을 따라 그려봅시다!

1장 여러 가지 음식

1장 여러 가지 음식

【우유】

完成!

제일 위에 닫는 부분. 삼각형 지붕을 그려서 세로로 선을 3개 그려 입체로 만들면 끝!

직접 그려봅시다!

✏ 선을 따라 그려봅시다!

【달걀】

完成!

달걀이 하나. 옆에 깨진 모양을 그리고 알맹이를 그리면 끝!

직접 그려봅시다!

✏ 선을 따라 그려봅시다!

【통조림】

完成!

원통을 하나. 바닥에 두께를 넣어서 꼭대기에 따개 부분을 그리면 끝!

직접 그려봅시다!

✏ 선을 따라 그려봅시다!

【페트병】

完成!

작은 사각형과 커다란 사각형을 선으로 이어서 옴폭 들어간 병이 아랫부분을 붙이고 표면을 그리면 끝!

직접 그려봅시다!

✏ 선을 따라 그려봅시다!

【요구르트】

完成!

우선 뚜껑부터. 아래가 점점 좁아지는 컵을 그리고 바닥을 붙이면 끝!

직접 그려봅시다!

✏ 선을 따라 그려봅시다!

【옛날식 통조림】

完成!

2중으로 된 원에 옆으로 벌어진 캔을 그리고 바닥도 2중으로 그린 다음 뚜껑 따개를 그리면 끝!

직접 그려봅시다!

✏ 선을 따라 그려봅시다!

【크로켓】

자잘하게 물결치는
선으로 두께를 넣어서

절반으로 잘린
크로켓.

점들을 찍어서 끝!

그려봅시다!

✏️ 선을 따라 그려봅시다!

【닭꼬치】

완성!

닭고기, 파,
닭고기를
순서대로.

그 안쪽으로 또
파와 닭고기.

손잡이가 널찍한
꼬챙이를 끼워서

표면을 그리면 끝!

직접 그려봅시다!

✏️ 선을 따라 그려봅시다!

여러 가지 음식

【샌드위치】

완성!

삼각자에

안쪽 두께를 넣어서

세로로 선 세 개를
그리면 끝!

직접 그려봅시다!

✏️ 선을 따라 그려봅시다!

【사각 김밥】

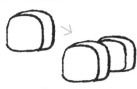

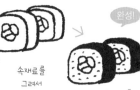

완성!

둥근 각이 붙은
네모에 두께를 넣어

안쪽으로
또 하나.

속재료를
그려서

김과 밥 무늬를
그리면 끝!

직접 그려봅시다!

✏️ 선을 따라 그려봅시다!

【생선 튀김】

완성!

자잘하게 물결치는
선으로 삼각형.

꼬리를 더해서

점을 찍어
튀김옷을 그리면 끝!

직접 그려봅시다!

✏️ 선을 따라 그려봅시다!

【새우 튀김】

완성!

살짝 기울어진 타원에
몽실한 튀김옷을 입히고

꼬리를 더해서

튀김옷 무늬를
넣으면 끝!

직접 그려봅시다!

✏️ 선을 따라 그려봅시다!

【장바구니 캐리어】

2중으로 된 선으로
손잡이를 그리고

직사각형에
뚜껑을 달아

완성!

바퀴를 붙이면 끝!

✏️ 선을 따라 그려봅시다!

직접 그려봅시다!

【짐수레】

손잡이를
비스듬히 그리고

아래까지 이어서

받침대를 붙이고

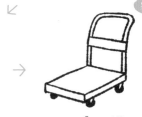
완성!

바퀴를 그리면 끝!

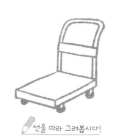

✏️ 선을 따라 그려봅시다!

직접 그려봅시다!

【카트】

옆으로 뻗은
프레임을 그리고

철망 부분

짐칸 부분

완성!

바퀴를 더하면 끝!

✏️ 선을 따라 그려봅시다!

직접 그려봅시다!

【장바구니】

네모난 바구니를 하나.

손잡이를 그리고

완성!

표면을 6등분.

선을 더 그리면 끝!

✏️ 선을 따라 그려봅시다!

직접 그려봅시다!

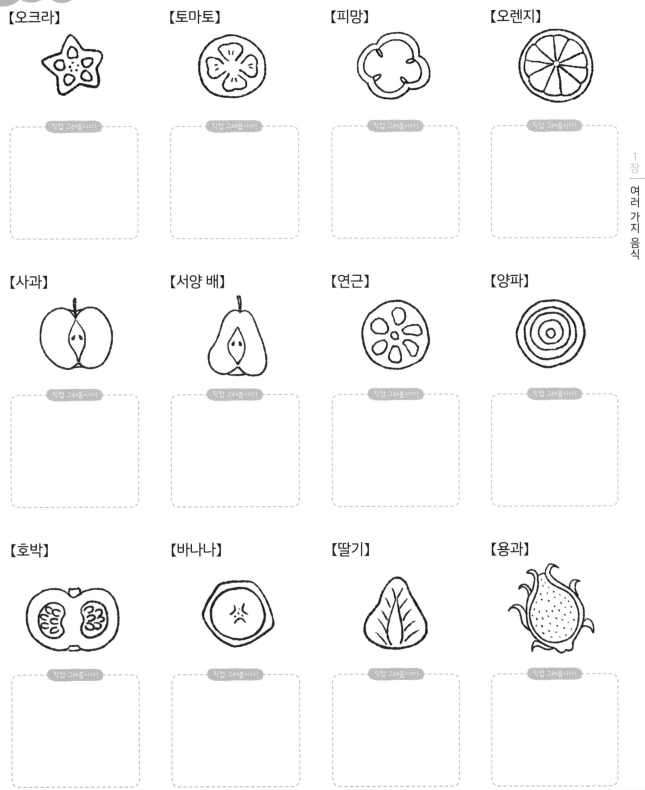

【오크라】

직접 그려봅시다!

【토마토】

직접 그려봅시다!

【피망】

직접 그려봅시다!

【오렌지】

직접 그려봅시다!

【사과】

직접 그려봅시다!

【서양 배】

직접 그려봅시다!

【연근】

직접 그려봅시다!

【양파】

직접 그려봅시다!

【호박】

직접 그려봅시다!

【바나나】

직접 그려봅시다!

【딸기】

직접 그려봅시다!

【용과】

직접 그려봅시다!

1장 여러 가지 음식

【참치】

생선 살점에
두께를 넣고

올록볼록 선으로
밥 덩이를 그려서

선과 쌀알을 더하면 끝!

✏️ 선을 따라 그려봅시다!

【새우】

꼬리부터

두 갈래로 갈라진
살점을 그려서

올록볼록 선으로
밥 덩이를 붙이고

선과 쌀알을
더하면 끝!

✏️ 선을 따라 그려봅시다!

【말린 청어 알】

말린 청어 알과
밥을 그리고

선 2개를 그어
김의 위치를 잡아

김을 색칠하고
쌀알을 더하면 끝!

✏️ 선을 따라 그려봅시다!

【연어 알】

아래를 둥그렇게 감싼
김을 그리고

바로 앞에
연어 알.

안쪽에 알을
그려 넣고

김을 색칠하면 끝!

✏️ 선을 따라 그려봅시다!

【달걀】

두툼한 달걀 지단에
밥 덩이를 그리고

선 2개를 그어
김의 위치를 잡아

김을 색칠하고
쌀알을 더하면 끝!

✏️ 선을 따라 그려봅시다!

【유부초밥】

모서리에 볼록한
귀가 솟은 유부를 하나.

안쪽으로도 하나 더.

표면을 그리면 끝!

✏️ 선을 따라 그려봅시다!

【쌀밥】

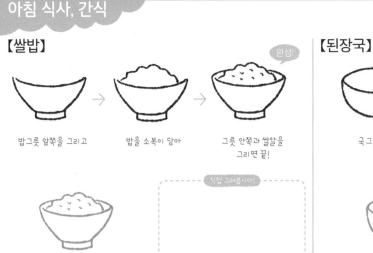

밥그릇 앞쪽을 그리고

밥을 소복이 담아

완성!

그릇 안쪽과 쌀알을
그리면 끝!

직접 그려봅시다!

✎ 선을 따라 그려봅시다!

【된장국】

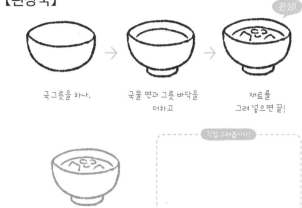

국그릇을 하나.

국물 면과 그릇 바닥을
더하고

완성!

재료를
그려 넣으면 끝!

직접 그려봅시다!

✎ 선을 따라 그려봅시다!

【토스트】

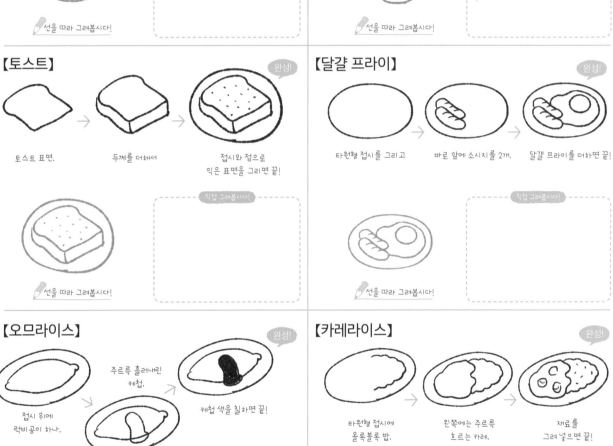

토스트 표면.

두께를 더해서

완성!

접시와 점으로
익은 표면을 그리면 끝!

직접 그려봅시다!

✎ 선을 따라 그려봅시다!

【달걀 프라이】

타원형 접시를 그리고

바로 앞에 소시지를 2개.

완성!

달걀 프라이를 더하면 끝!

직접 그려봅시다!

✎ 선을 따라 그려봅시다!

【오므라이스】

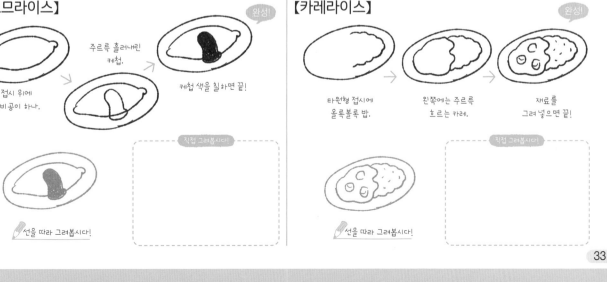

접시 위에
럭비공이 하나.

주르륵 흘러내린
케첩.

완성!

케첩 색을 칠하면 끝!

직접 그려봅시다!

✎ 선을 따라 그려봅시다!

【카레라이스】

타원형 접시에
올록볼록 밥.

왼쪽에는 주르륵
흐르는 카레.

완성!

재료를
그려 넣으면 끝!

직접 그려봅시다

✎ 선을 따라 그려봅시다!

【감자튀김】

 → →

 완성!

감자튀김을 넣는 용기.

바로 앞에 튀김을
아무렇게나 몇 개 넣고

안쪽으로도 튀김을
더 그리면 끝!

직접 그려봅시다!

✏ 선을 따라 그려봅시다!

【주스】

 →

완성!

먼저 빨대부터.

뚜껑에 두께를 넣어서

컵까지 그리면 끝!

직접 그려봅시다

✏ 선을 따라 그려봅시다!

【전통 핫도그】

완성!

칼집이 들어간
빵을 하나.

소시지를 슬쩍
보이게 하고

물결치는 케첩을
뿌리면 끝!

직접 그려봅시다!

✏ 선을 따라 그려봅시다!

【프라이드 치킨】

완성!

우둘투둘한 선으로
살점을 그리고

손잡이 부분은
가느다란 뼈.

표면을 그리면 끝!

직접 그려봅시다!

✏ 선을 따라 그려봅시다!

【커피】 ※P.54에 커피 컵을 실어두었습니다.

완성!

우선 단순한 컵을 그리고

손잡이를 더해서

접시와 커피를 그리면 끝!

직접 그려봅시다!

✏ 선을 따라 그려봅시다!

【햄버거】

완성!

위에 볼록한 빵과
치즈가 살짝.

패티 그리고
아래에 양상추.

그 아래에 빵을
그리면 끝!

직접 그려봅시다!

✏ 선을 따라 그려봅시다!

【튀김】

튀김 옷을 두른
새우 튀김.

별 모양은 버섯,
구멍 난 건 연근.

접시를
그려 넣으면 끝!

완성!

선을 따라 그려봅시다!

【생선구이】

완성!

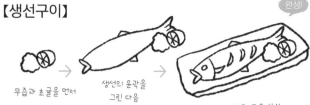

무즙과 초 귤을 먼저

생선의 윤곽을
그린 다음

머리와 구운 부분,
접시를 그려 넣으면 끝!

선을 따라 그려봅시다!

【달걀말이】

완성!

둥그런 각이 진
네모에 두께를 덧대

나란히 안쪽으로
두 개 더.

달걀말이 무늬와
접시를 그리면 끝!

직접 그려봅시다!

선을 따라 그려봅시다!

【라면】

완성!

사발 가장자리와
국물의 선.

사발 옆 부분과
바닥을 그리고

면이나 김을
넣어주면 끝!

직접 그려봅시다!

선을 따라 그려봅시다!

【군만두】

완성!

타원형 접시.

군만두를 늘어놓고

노릇하게 익은 무늬를
넣으면 끝!

직접 그려봅시다!

선을 따라 그려봅시다!

【소롱포】

완성!

약간 옆으로 치운
뚜껑을 하나.

담는 용기를 그리고

내용물을
그려 넣으면 끝!

직접 그려봅시다!

선을 따라 그려봅시다!

【스파게티】

바질 잎을 위에 놓고

소스를 아래에.

면과 접시를 그리고

완성!

면발을 그려 넣으면 끝!

직접 그려봅시다!

선을 따라 그려봅시다!

【타코】

안팎으로 접히게
그려서

양상추를 사이에 끼우고

재료를 그리고
잘 익은 느낌으로

완성!

점들을 찍어주면 끝!

직접 그려봅시다!

선을 따라 그려봅시다!

【피자】

2중으로 겹친 조금 흐트러진 원.

바질 잎을 5장.

재료를 얹고

완성!

잘 익은 무늬를 넣으면 끝!

직접 그려봅시다!

선을 따라 그려봅시다!

【그라탱】

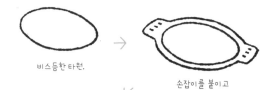

비스듬한 타원.

손잡이를 붙이고

두께를 넣어 그라탱
가장자리를 그려서

완성!

재료까지 그려주면 끝!

직접 그려봅시다!

선을 따라 그려봅시다!

【스테이크】

접시를 그리고

두꺼운 스테이크를 1장.

완성!

고기에 익은 무늬를,
안쪽에는 브로콜리.

당근과 포테이토를
더하면 끝!

직접 그려봅시다!

✏️ 선을 따라 그려봅시다!

【햄버그】

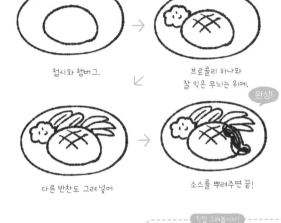

접시와 햄버그.

브로콜리 하나와
잘 익은 무늬는 위에.

완성!

다른 반찬도 그려 넣어

소스를 뿌려주면 끝!

직접 그려봅시다!

✏️ 선을 따라 그려봅시다!

【치즈 퐁듀】

치즈가 묻은
빵 하나.

손잡이가 붙은
작은 냄비.

완성!

치즈 표면과
토대를 그리고

불 켠 양초를
그려 넣으면 끝!

직접 그려봅시다!

✏️ 선을 따라 그려봅시다!

【샐러드 볼】 ※P.53에 샐러드 볼(그릇)을 실어두었습니다.

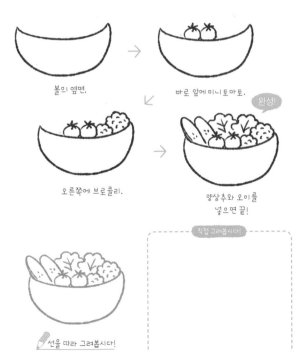

볼의 옆면.

바로 앞에 미니 토마토.

완성!

오른쪽에 브로콜리.

양상추와 오이를
넣으면 끝!

직접 그려봅시다!

✏️ 선을 따라 그려봅시다!

【튀김 덮밥】

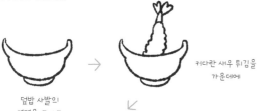

덮밥 사발의
옆면을 그리고

커다란 새우 튀김을
가운데에

좌우로 오징어와
호박 튀김을 넣고

완성!

튀김옷 무늬를 그려 넣으면 끝!

1 장 | 여러 가지 음식

✏ 선을 따라 그려봅시다!

직접 그려봅시다!

【메밀국수】

네모난 어레미에
소복이 담긴 소바.

두께를 더해서

바닥에 깔린
대발을 그리고

완성!

선으로 소바 면발을 그리고
김, 장국을 그리면 끝!

직접 그려봅시다!

✏ 선을 따라 그려봅시다!

【달걀 우동】

국그릇을 그리고

장국의 표면과
그릇의 바닥

표면에 재료를 그리고

완성!

우동 면을 넣으면 끝!

✏ 선을 따라 그려봅시다!

직접 그려봅시다!

【돈가스 덮밥】

두툼한 사발을 그리고

파드득나물과
사발 밑 부분

나물 밑에 돈가스를 늘어놓고

완성!

밥까지 더하면 끝!

✏ 선을 따라 그려봅시다!

직접 그려봅시다!

【전골】

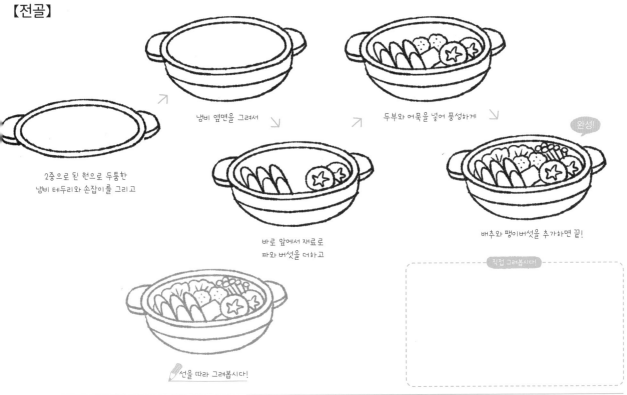

2중으로 된 원으로 두툼한
냄비 테두리와 손잡이를 그리고

냄비 옆면을 그려서

두부와 어묵을 넣어 풍성하게

바로 앞에서 재료로
파와 버섯을 더하고

완성!

배추와 팽이버섯을 추가하면 끝!

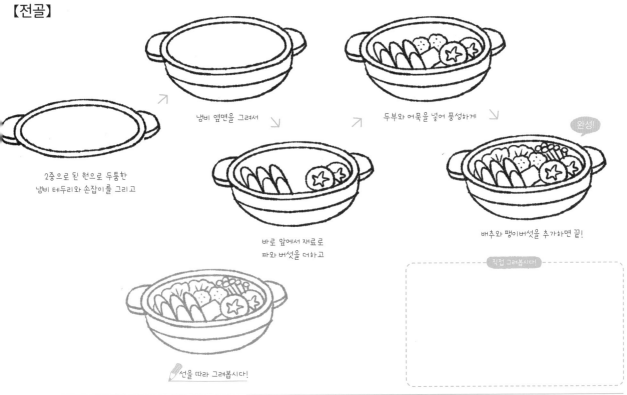

선을 따라 그려봅시다!

직접 그려봅시다!

【파에야】

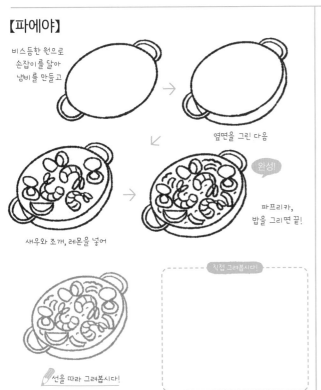

비스듬한 원으로
손잡이를 달아
냄비를 만들고

옆면을 그린 다음

새우와 조개, 레몬을 넣어

완성!

파프리카,
밥을 그리면 끝!

선을 따라 그려봅시다!

직접 그려봅시다!

【장어 덮밥】

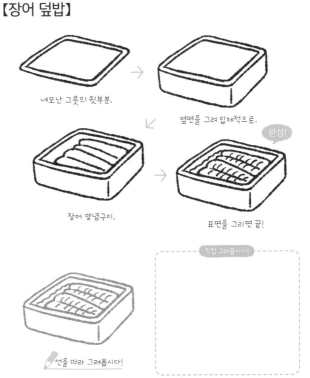

네모난 그릇의 윗부분.

옆면을 그려 입체적으로.

완성!

장어 양념구이.

표면을 그리면 끝!

선을 따라 그려봅시다!

직접 그려봅시다!

길거리 음식

1
장

여
러
가
지
음
식

【타코야키】

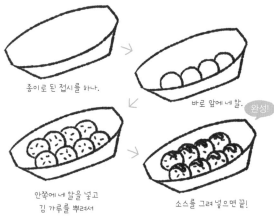

종이로 된 접시를 하나.

바로 앞에 네 알.

안쪽에 네 알을 넣고
김 가루를 뿌려서

소스를 그려 넣으면 끝!

완성!

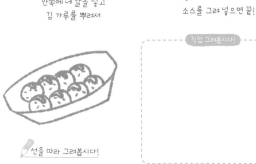

✏️ 선을 따라 그려봅시다!

직접 그려봅시다!

【컵 비빔면】

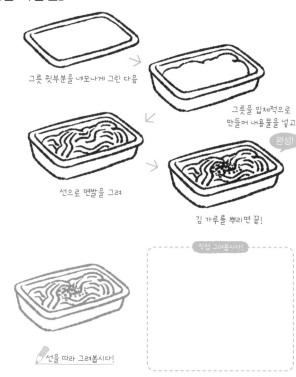

그릇 윗부분을 네모나게 그린 다음

그릇을 입체적으로
만들어 내용물을 넣고

선으로 면발을 그려

김 가루를 뿌리면 끝!

완성!

✏️ 선을 따라 그려봅시다!

직접 그려봅시다!

【어묵(오뎅)】

접시를 하나.

바로 앞에 어묵과 무, 유부 주머니.

안쪽에는 곤약과 달걀.

두부 튀김과 다시마를
그리면 끝!

완성!

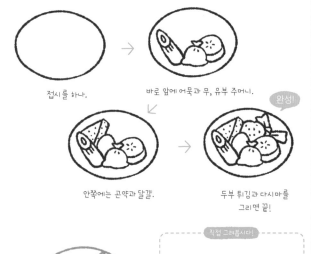

✏️ 선을 따라 그려봅시다!

직접 그려봅시다!

【붕어빵】

붕어 입술과
지느러미를 그리고

커다란 꼬리와
통통한 배.

눈, 아가미
가슴지느러미를 넣고

눈알과 비늘을 그리면 끝!

완성!

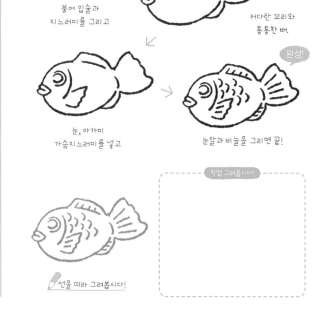

✏️ 선을 따라 그려봅시다!

직접 그려봅시다!

【사과 사탕】

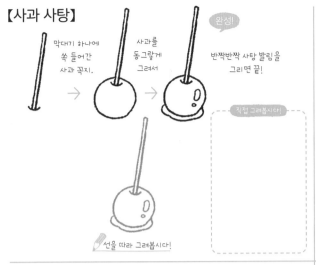

막대기 하나에 쏙 들어간 사과 꼭지.

사과를 동그랗게 그려서

완성!
반짝반짝 사탕 발림을 그리면 끝!

직접 그려봅시다!

선을 따라 그려봅시다!

【솜사탕】

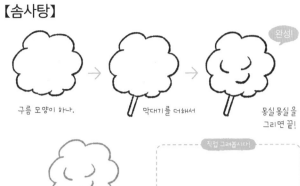

구름 모양이 하나.

막대기를 더해서

완성!
몽실몽실을 그리면 끝!

직접 그려봅시다!

선을 따라 그려봅시다!

【프랑크 소시지】

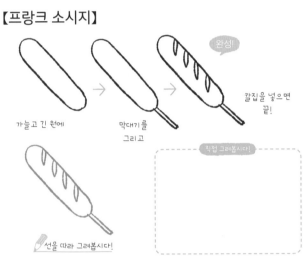

가늘고 긴 원에

막대기를 그리고

완성!
칼집을 넣으면 끝!

직접 그려봅시다!

선을 따라 그려봅시다!

【빙수】

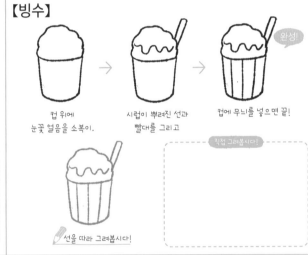

컵 위에 눈꽃 얼음을 소복이.

시럽이 뿌려진 선과 빨대를 그리고

완성!
컵에 무늬를 넣으면 끝!

직접 그려봅시다!

선을 따라 그려봅시다!

【초콜릿】

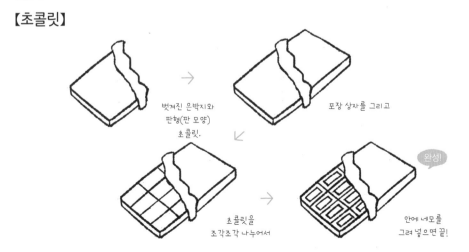

벗겨진 은박지와 판형(판 모양) 초콜릿.

포장 상자를 그리고

초콜릿을 조각조각 나누어서

완성!
안에 네모를 그려 넣으면 끝!

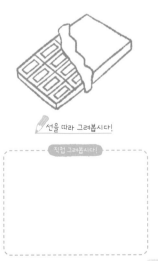

선을 따라 그려봅시다!

직접 그려봅시다!

【크루아상】

우선 가운데에
커다란 부분.

왼쪽에 2개.

오른쪽에 2개, 잘 익은 무늬를
그리면 끝!

직접 그려봅시다!

✏️선을 따라 그려봅시다!

【멜론 빵】

3줄씩 그물망을 만들어

위를 볼록볼록 그리고

아래로 빵을 그리면 끝!

직접 그려봅시다!

✏️선을 따라 그려봅시다!

【도넛】

비스듬히 기운
원을 하나.

한가운데 구멍,
파도 모양으로 뿌려진 초콜릿.

토핑을 그려 넣으면 끝!

직접 그려봅시다!

✏️선을 따라 그려봅시다!

【꽈배기 빵】

아래가 짧은
「S」를 그리고

연이어 붙이듯 또 「S」.

이어지는 선과
잘 익은 무늬를 그리면 끝!

직접 그려봅시다!

✏️선을 따라 그려봅시다!

【크롤러】

「C」를 3개 포개고

그대로 빙그르르
한 바퀴.

가운데를 이어주면 끝!

직접 그려봅시다!

✏️선을 따라 그려봅시다!

【길거리 핫도그】

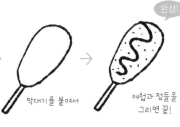

아래가 살짝 좁다란
타원형.

막대기를 붙여서

케첩과 점들을
그리면 끝!

직접 그려봅시다!

✏️선을 따라 그려봅시다!

【롤 빵】

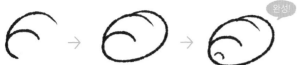

앞쪽에 둥글게 부푼 부분과
가운데를 그리고

안쪽에는 부푼 곳과
아래로 선을 둘러

맨 앞에 쏙 들어간 곳을
그리면 끝!

직접 그려봅시다!

✏️ 선을 따라 그려봅시다!

【시나몬 롤】

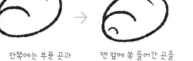

소용돌이의 앞부분을
2중으로 그리고

아래로 한 단 추가해서

제일 아래에
또 선을 두르면 끝!

직접 그려봅시다!

✏️ 선을 따라 그려봅시다!

【크림빵】

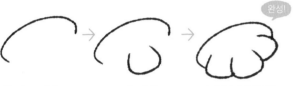

빙그르르 커브를 그리고

가운데를 툭
튀어나오게 해서

좌우로도 툭툭 튄 곳을
그리면 끝!

직접 그려봅시다!

✏️ 선을 따라 그려봅시다!

【초코 소라빵】

타원을 2개 겹쳐서

안쪽으로 점점 작아지게
3개 더 그리고

초콜릿 속을
넣어주면 끝!

직접 그려봅시다!

✏️ 선을 따라 그려봅시다!

【바게트】

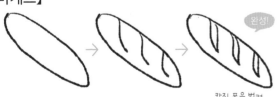

기다랗고 가는 빵이 하나.

3개의 칼집.

칼집 폭을 벌려
그리면 끝!

직접 그려봅시다!

✏️ 선을 따라 그려봅시다!

【베이글 샌드위치】

위쪽으로 볼륨이 있는
「C」자 모양 빵.

햄과 양상추를
그 아래에 끼우고

아래쪽으로 빵을
그리면 끝!

직접 그려봅시다!

✏️ 선을 따라 그려봅시다!

【컵케이크】

 → →

가장자리는 팔랑팔랑.　　컵을 그리고　　쏙 들어간 컵 표면을
그리면 끝!

✏ 선을 따라 그려봅시다!

직접 그려봅시다!

【몽블랑】

 → →

완성!

꼭대기에 밤과
몽글몽글 크림.　　컵을 그리고　　선으로 크림을
표현하면 끝!

✏ 선을 따라 그려봅시다!

직접 그려봅시다!

【쇼트케이크】

 → →

완성!

꼭대기에 딸기와
안쪽에 크림.　　삼각형 스펀지를
그리고　　가운데에 크림과 점들을
그려 넣으면 끝!

✏ 선을 따라 그려봅시다!

직접 그려봅시다!

【롤 케이크】

 → →

완성!

두툼한 「9」자 모양의
크림.　　바깥쪽에 빙그르르 한 바퀴.　　케이크를 길게
늘리면 끝!

✏ 선을 따라 그려봅시다!

직접 그려봅시다!

【팬케이크】

 → →

완성!

버터와 두께가 있는
팬케이크 1장.　　아래로 2장
더 넣어서　　접시와 시럽을
추가하면 끝!

✏ 선을 따라 그려봅시다!

직접 그려봅시다!

【푸딩】

 → →

완성!

체리와 아래에 크림.　　푸딩을 그리고　　투명한 용기에
넣으면 끝!

✏ 선을 따라 그려봅시다!

직접 그려봅시다!

【슈크림】

구름 모양의 슈를 하나.

크림을
사이에 끼우고

완성!
아래에 슈를 그리면 끝!

✏️ 선을 따라 그려봅시다!

직접 그려봅시다!

【에클레어】

타원형에
초콜릿의 윤곽을
그려 넣고

크림과 아래에 슈.

완성!
초콜릿을
색칠하면 끝!

✏️ 선을 따라 그려봅시다!

직접 그려봅시다!

【마카롱】

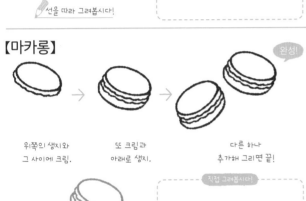

위쪽의 생지와
그 사이에 크림.

또 크림과
아래로 생지.

완성!
다른 하나
추가해 그리면 끝!

✏️ 선을 따라 그려봅시다!

직접 그려봅시다!

【포테이토 칩】

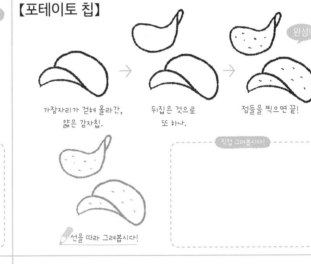

가장자리가 걷혀 올라간,
얇은 감자칩.

뒤집은 것으로
또 하나.

완성!
점들을 찍으면 끝!

✏️ 선을 따라 그려봅시다!

직접 그려봅시다!

【쿠키】

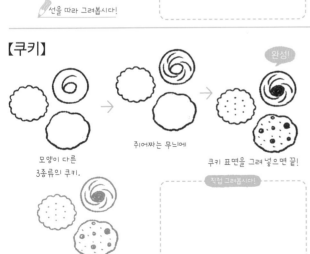

모양이 다른
3종류의 쿠키.

쥐어짜는 무늬에

완성!
쿠키 표면을 그려 넣으면 끝!

✏️ 선을 따라 그려봅시다!

직접 그려봅시다!

【사탕】

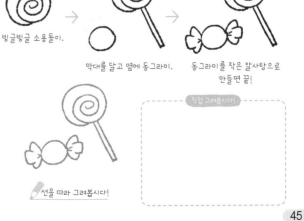

빙글빙글 소용돌이.

막대를 달고 옆에 동그라미.

완성!
동그라미를 작은 알사탕으로
만들면 끝!

✏️ 선을 따라 그려봅시다!

직접 그려봅시다!

【경단】

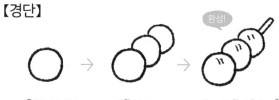

동그라미가 하나. 　안쪽으로 2개. 　막대기와 잘 익은 무늬를
　　　　　　　　　　　　　　　　그려 넣으면 끝!

완성!

✏ 선을 따라 그려봅시다!

직접 그려봅시다!

【호빵】

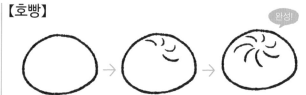

타원이 하나. 　가운데부터 　바로 앞으로 선을
　　　　　　꼭 집은 선을 4개. 　3개 더 그리면 끝!

완성!

✏ 선을 따라 그려봅시다!

직접 그려봅시다!

【단팥빵】

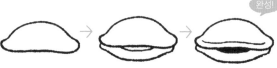

납작한 모자 형태. 　아래의 생지와 　팥소에 색칠하면 끝!
　　　　　　　　　팥소를 그려서

완성!

✏ 선을 따라 그려봅시다!

직접 그려봅시다!

【전병】

우둘우둘한 　김과 표면을 그리고 　김에 색칠하면 끝!
동그라미 하나.

완성!

✏ 선을 따라 그려봅시다!

직접 그려봅시다!

【딸기 찹쌀떡】

반으로 잘린 　감싸듯 원을 두 개. 　가운데 부분을 색칠하고,
딸기를 그리고 　　　　　　　　　안쪽에 동그란 떡을 그리면 끝!

완성!

✏ 선을 따라 그려봅시다!

직접 그려봅시다!

【크림 소다】 *탄산음료에 아이스크림을 넣어 만든 음료

유리잔에 소다 음료. 　스푼과 아이스크림, 체리. 　얼음과 거품을
　　　　　　　　　　　　　　　　　　　　그리면 끝!

완성!

✏ 선을 따라 그려봅시다!

직접 그려봅시다!

【하드(바) 아이스크림】

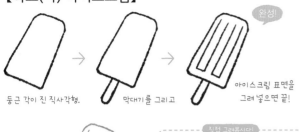

둥근 각이 진 직사각형.　　　막대기를 그리고　　　아이스크림 표면을
그려 넣으면 끝!

직접 그려봅시다!

선을 따라 그려봅시다!

【소프트크림】

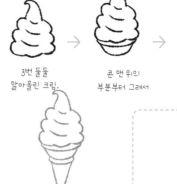

완성!

3번 둘둘
말아올린 크림.

콘 맨 위의
부분부터 그려서

손잡이 콘을
달아주면 끝!

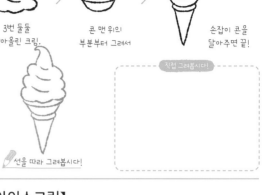

직접 그려봅시다!

선을 따라 그려봅시다!

【젤라또】

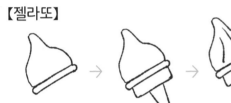

완성!

둥그스름한
끝부분을 가진 젤라또.

콘을 그리고

그물망 무늬를
넣으면 끝!

직접 그려봅시다!

선을 따라 그려봅시다!

【2단 아이스크림】

완성!

아이스크림
덩어리가 하나.

아래로 또 하나.

콘을 그리면 끝!

직접 그려봅시다!

선을 따라 그려봅시다!

【과일 파르페】

가장자리가 파도치는
그릇 하나.

아이스크림과
생크림으로 토핑.

과일을 끼워서

크림이나 그릇 표면을
선으로 표현하면 끝!

완성!

직접 그려봅시다!

선을 따라 그려봅시다!

MEMO

마음에 든 그림을
한 번 더 그려봅시다!

2장
여러 가지 가재도구

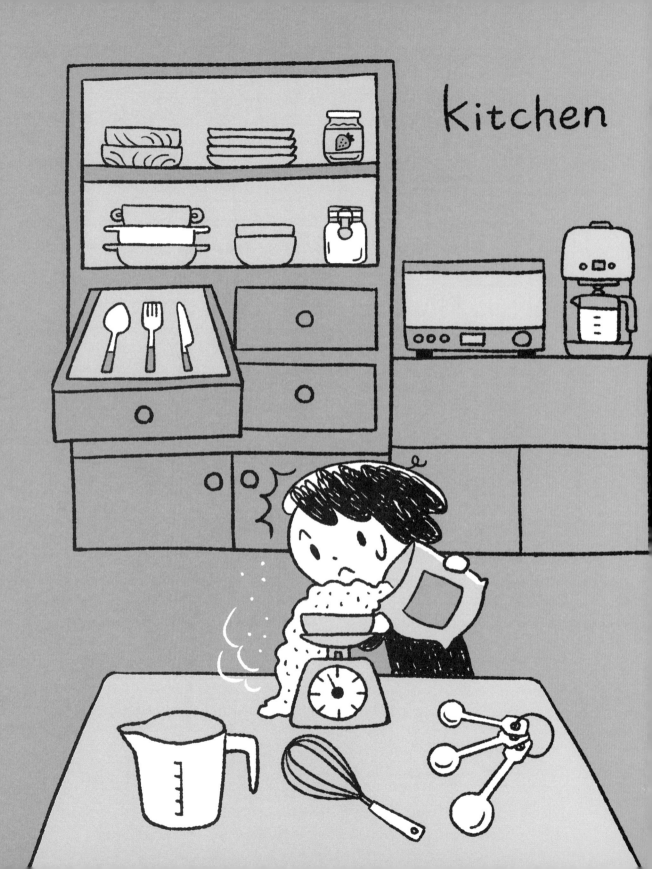

kitchen

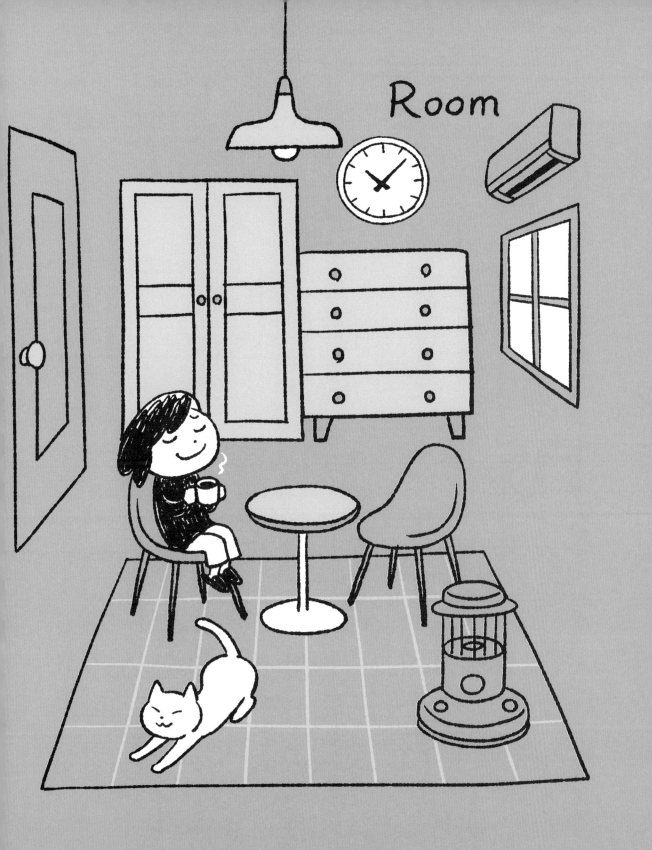

Room

【숟가락】

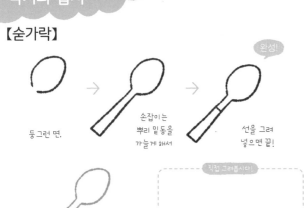

둥그런 면.

손잡이는
뿌리 밑동을
가늘게 해서

선을 그려
넣으면 끝!

완성!

직접 그려봅시다!

✏️ 선을 따라 그려봅시다!

【버터나이프】

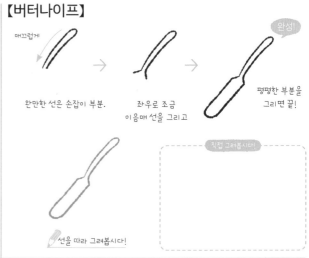

매끄럽게

완만한 선은 손잡이 부분.

좌우로 조금
이음매 선을 그리고

평평한 부분을
그리면 끝!

완성!

직접 그려봅시다!

✏️ 선을 따라 그려봅시다!

【우묵한 숟가락】

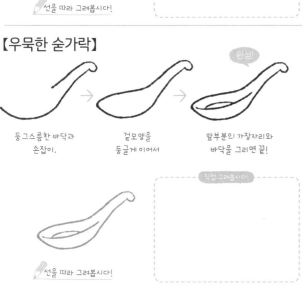

둥그스름한 바닥과
손잡이.

겉모양을
둥글게 이어서

앞부분의 가장자리와
바닥을 그리면 끝!

완성!

직접 그려봅시다!

✏️ 선을 따라 그려봅시다!

【젓가락】

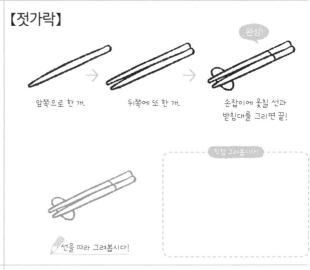

앞쪽으로 한 개.

뒤쪽에 또 한 개.

손잡이에 옻칠 선과
받침대를 그리면 끝!

완성!

직접 그려봅시다!

✏️ 선을 따라 그려봅시다!

【포크】

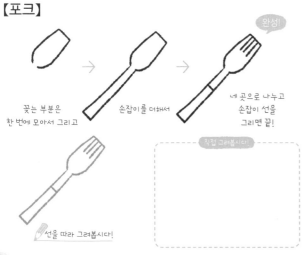

꽂는 부분은
한 번에 모아서 그리고

손잡이를 더해서

네 곳으로 나누고
손잡이 선을
그리면 끝!

완성!

직접 그려봅시다!

✏️ 선을 따라 그려봅시다!

【나이프】

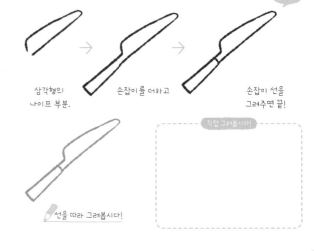

삼각형이
나이프 부분.

손잡이를 더하고

손잡이 선을
그려주면 끝!

완성!

직접 그려봅시다!

✏️ 선을 따라 그려봅시다!

【샐러드 볼(그릇)】 ※P.37에 샐러드가 들어 있는 샐러드 볼을 실어두었습니다.

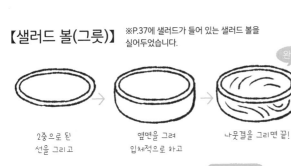

2중으로 된
선을 그리고

옆면을 그려
입체적으로 하고

완성!

나뭇결을 그리면 끝!

🖊 선을 따라 그려봅시다!

【오븐 그릇】

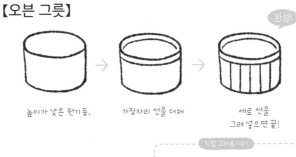

완성!

높이가 낮은 원기둥.

가장자리 선을 더해

세로 선을
그려 넣으면 끝!

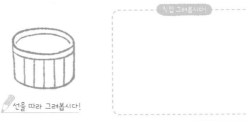

🖊 선을 따라 그려봅시다!

【수프 볼】

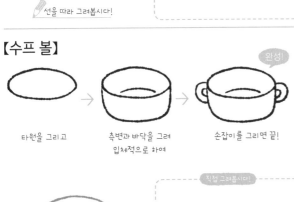

완성!

타원을 그리고

측변과 바닥을 그려
입체적으로 하여

손잡이를 그리면 끝!

🖊 선을 따라 그려봅시다!

【그라탱 접시】

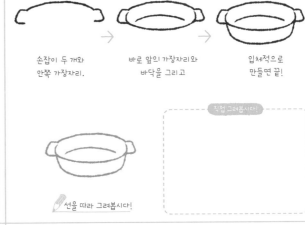

완성!

손잡이가 두 개와
안쪽 가장자리.

바로 앞의 가장자리와
바닥을 그리고

입체적으로
만들면 끝!

🖊 선을 따라 그려봅시다!

【일본식 달걀찜 그릇】

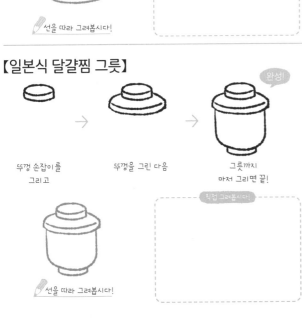

완성!

뚜껑 손잡이를
그리고

뚜껑을 그린 다음

그릇까지
마저 그리면 끝!

🖊 선을 따라 그려봅시다!

【사발】

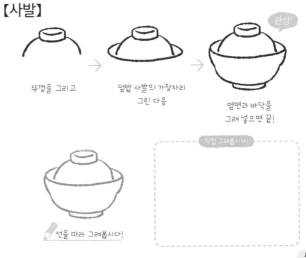

완성!

뚜껑을 그리고

덮밥 사발의 가장자리
그린 다음

옆면과 바닥을
그려 넣으면 끝!

🖊 선을 따라 그려봅시다!

2장
여러 가지 가재도구

【샴페인 글라스】

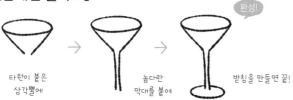

타원이 붙은
삼각뿔에

→

높다란
막대를 붙여

→

받침을 만들면 끝!

완성!

✏️선을 따라 그려봅시다!

직접 그려봅시다!

【티 컵】

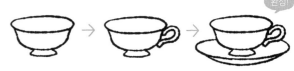

타원형 가장자리와
얕은 옆면을 그리고

→

멋들어진 손잡이.

→

받침접시를
그려 넣으면 끝!

완성!

✏️선을 따라 그려봅시다!

직접 그려봅시다!

【와인 글라스】

타원형 가장자리와
기다란 옆면.

→

높다란
막대를 붙여

→

받침을 그리면 끝!

완성!

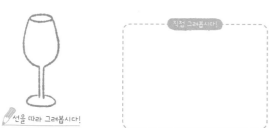

✏️선을 따라 그려봅시다!

직접 그려봅시다!

【커피 컵】 ※P.34에 커피를 실어두었습니다.

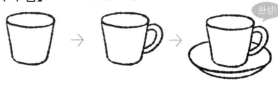

타원형 가장자리와
각이 진 옆면.

→

손잡이를 붙여서

→

받침접시를
그려 넣으면 끝!

완성!

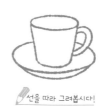

✏️선을 따라 그려봅시다!

직접 그려봅시다!

【맥주잔】

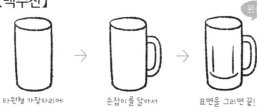

타원형 가장자리에
원통을 붙이고

→

손잡이를 달아서

→

표면을 그리면 끝!

완성!

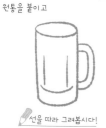

✏️선을 따라 그려봅시다!

직접 그려봅시다!

【컵】

타원형 가장자리와
곡선으로 입체를 만들어

→

위쪽에 파도 모양을
그리고

→

아래로 무늬를
그리면 끝!

완성!

✏️선을 따라 그려봅시다!

직접 그려봅시다!

【밥그릇】

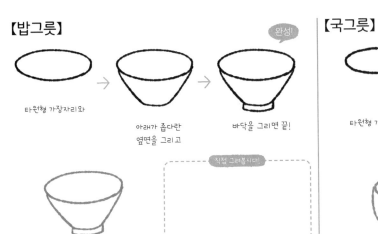

타원형 가장자리와

아래가 좁다란
옆면을 그리고

바닥을 그리면 끝!

완성!

선을 따라 그려봅시다!

【국그릇】

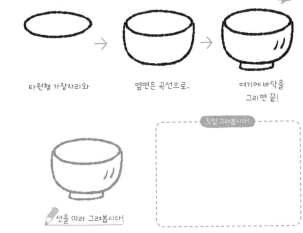

타원형 가장자리와

옆면은 곡선으로.

여기에 바닥을
그리면 끝!

완성!

선을 따라 그려봅시다!

【평평한 접시】

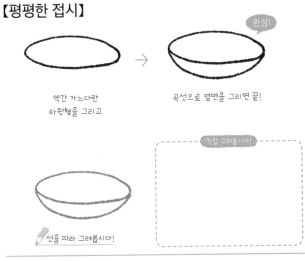

약간 가느다란
타원형을 그리고

곡선으로 옆면을 그리면 끝!

완성!

선을 따라 그려봅시다!

【둥근 접시】

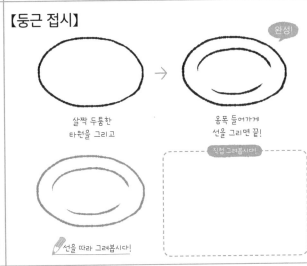

살짝 두툼한
타원을 그리고

옴폭 들어가게
선을 그리면 끝!

완성!

선을 따라 그려봅시다!

【사각 접시】

둥그스름한 각이 진
사다리꼴을 그리고

옆면은 네모난
각이 지게.

안쪽 모서리 선을
그리면 끝!

완성!

선을 따라 그려봅시다!

【생선구이용 접시】

안쪽부터
가장자리를 그리고

바로 앞으로 이어서
사각형 접시.

두께를
더하면 끝!

완성!

선을 따라 그려봅시다!

【식칼】

완성!

칼등을 그리고
손잡이를 더해

칼날은 2중 선으로.

손잡이이 압정 모양을
그리면 끝!

직접 그려봅시다!

선을 따라 그려봅시다!

【도마】

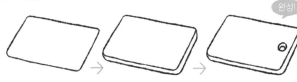

완성!

둥글게 각이 진
직사각형을 비스듬하게.

두께를 더해서

구멍을 그리면
끝!

직접 그려봅시다!

선을 따라 그려봅시다!

【계량컵】

완성!

따르는 곳이 붙은
가장자리를 그리고

입체로 만들어
손잡이를 더한 다음

눈금을 그리면 끝!

직접 그려봅시다!

선을 따라 그려봅시다!

【저울】

완성!

접시와 사다리꼴의 본체.

커다란 동그라미와
버튼을 더해

눈금과 바늘을
그리면 끝!

직접 그려봅시다!

선을 따라 그려봅시다!

【전자저울】

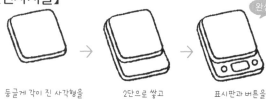

완성!

둥글게 각이 진 사각형을
비스듬하게 그리고
두께를 더해서

2단으로 쌓고

표시판과 버튼을
그리면 끝!

직접 그려봅시다!

선을 따라 그려봅시다!

【계량스푼】

완성!

제일 작은 스푼.

중간 크기의
스푼을 포개서

제일 아래에
큰 스푼.

세 개를
이어주면 끝!

직접 그려봅시다!

선을 따라 그려봅시다!

【집게】

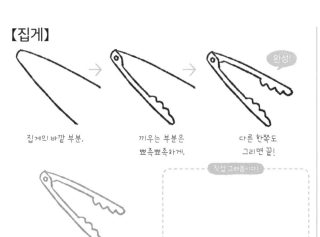

집게의 바깥 부분.

끼우는 부분은 뾰족뾰족하게.

다른 한쪽도 그리면 끝!

완성!

✏️선을 따라 그려봅시다!

【고무 주걱】

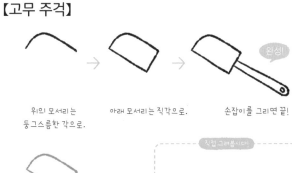

위의 모서리는 둥그스름한 각으로.

아래 모서리는 직각으로.

손잡이를 그리면 끝!

완성!

✏️선을 따라 그려봅시다!

【거품기】

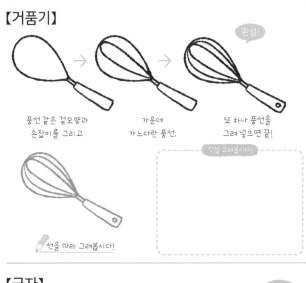

풍선 같은 겉모양과 손잡이를 그리고

가운데 가느다란 풍선.

또 하나 풍선을 그려 넣으면 끝!

완성!

✏️선을 따라 그려봅시다!

【필러(감자 칼)】

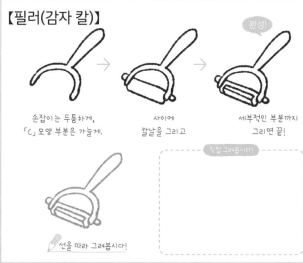

손잡이는 두툼하게, 「C」모양 부분은 가늘게.

사이에 칼날을 그리고

세부적인 부분까지 그리면 끝!

완성!

✏️선을 따라 그려봅시다!

【국자】

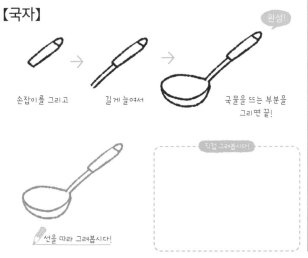

손잡이를 그리고

길게 늘여서

국물을 뜨는 부분을 그리면 끝!

완성!

✏️선을 따라 그려봅시다!

【뒤집개】

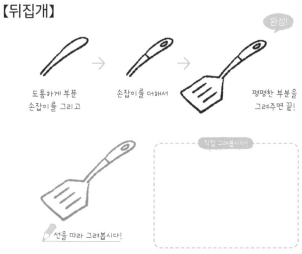

도톰하게 부푼 손잡이를 그리고

손잡이를 더해서

평평한 부분을 그려주면 끝!

완성!

✏️선을 따라 그려봅시다!

【양손 냄비】

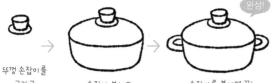

뚜껑 손잡이를
그리고

손잡이 본체도
그려 넣은 다음

완성!

손잡이를 붙이면 끝!

직접 그려봅시다!

선을 따라 그려봅시다!

【프라이팬】

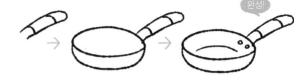

완성!

손잡이를 그리고

타원형 가장자리와
옆면을 그려서

바닥 선을 더하면 끝!

직접 그려봅시다!

선을 따라 그려봅시다!

【한손 냄비】

완성!

뚜껑 손잡이를
그리고

냄비 본체를 더해

손잡이를 그리면 끝!

직접 그려봅시다!

선을 따라 그려봅시다!

【달걀말이 사각 프라이팬】

완성!

손잡이를 그리고

직사각형 가장자리와
옆면을 그린 다음

바닥 선을 그리면 끝!

직접 그려봅시다!

선을 따라 그려봅시다!

【케이크 스탠드】

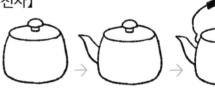

완성!

손잡이와 구형의
뚜껑을 그리고

접시 부분이 아래에
살짝 보이게 해서

밑받침을
더하면 끝!

직접 그려봅시다!

선을 따라 그려봅시다!

【주전자】

완성!

뚜껑과 본체,

따르는 입구를
더하고

손잡이를 달아주면 끝!

직접 그려봅시다!

선을 따라 그려봅시다!

【병따개】

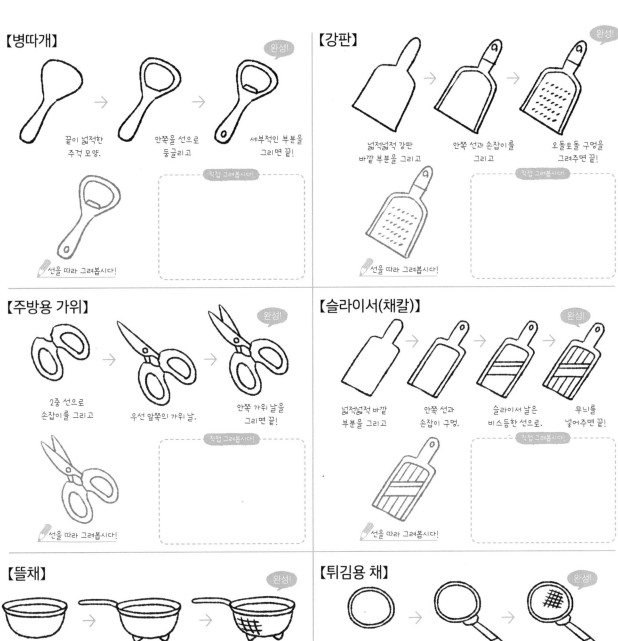

끝이 넓적한
주걱 모양.

→

안쪽을 선으로
둥글리고

→

세부적인 부분을
그리면 끝!

완성!

직접 그려봅시다!

✏️선을 따라 그려봅시다!

【강판】

넓적넓적 강판
바깥 부분을 그리고

→

안쪽 선과 손잡이를
그리고

→

오돌토돌 구멍을
그려주면 끝!

완성!

직접 그려봅시다!

✏️선을 따라 그려봅시다!

【주방용 가위】

2중 선으로
손잡이를 그리고

→

우선 앞쪽의 가위 날.

→

안쪽 가위 날을
그리면 끝!

완성!

직접 그려봅시다!

✏️선을 따라 그려봅시다!

【슬라이서(채칼)】

넓적넓적 바깥
부분을 그리고

→

안쪽 선과
손잡이 구멍.

→

슬라이서 날은
비스듬한 선으로.

→

무늬를
넣어주면 끝!

완성!

직접 그려봅시다!

✏️선을 따라 그려봅시다!

【뜰채】

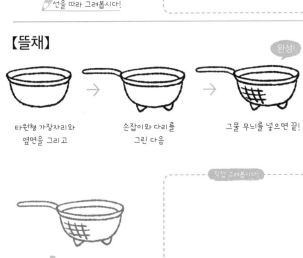

타원형 가장자리와
옆면을 그리고

→

손잡이와 다리를
그린 다음

→

그물 무늬를 넣으면 끝!

직접 그려봅시다!

✏️선을 따라 그려봅시다!

【튀김용 채】

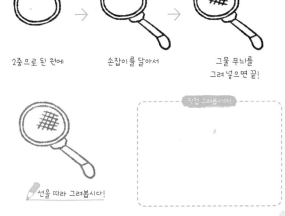

2중으로 된 원에

→

손잡이를 달아서

→

그물 무늬를
그려 넣으면 끝!

완성!

직접 그려봅시다!

✏️선을 따라 그려봅시다!

【밀대】

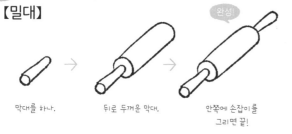

완성!

막대를 하나.

뒤로 두꺼운 막대.

안쪽에 손잡이를
그리면 끝!

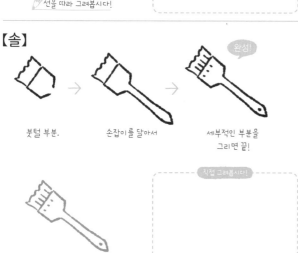

✏ 선을 따라 그려봅시다!

【시폰 케이크틀】

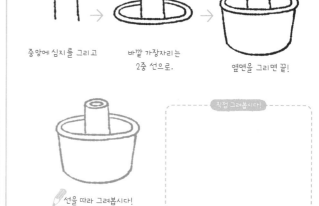

완성!

중앙에 심지를 그리고

바깥 가장자리는
2중 선으로.

옆면을 그리면 끝!

✏ 선을 따라 그려봅시다!

【솔】

완성!

붓털 부분.

손잡이를 달아서

세부적인 부분을
그리면 끝!

✏ 선을 따라 그려봅시다!

【오븐 장갑】

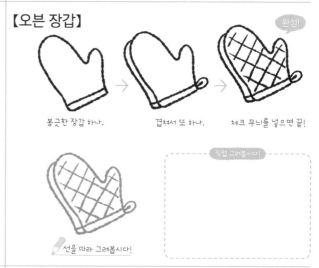

완성!

봉긋한 장갑 하나.

겹쳐서 또 하나.

체크 무늬를 넣으면 끝!

✏ 선을 따라 그려봅시다!

【타르트틀】

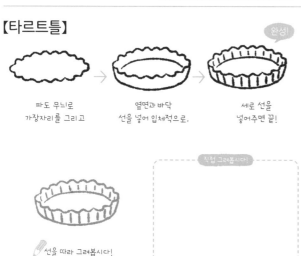

완성!

파도 무늬로
가장자리를 그리고

옆면과 바닥
선을 넣어 입체적으로.

세로 선을
넣어주면 끝!

✏ 선을 따라 그려봅시다!

【파운드케이크틀】

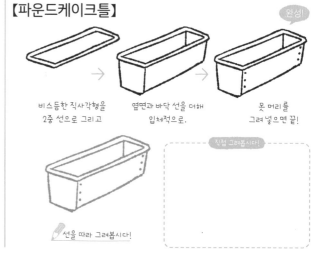

완성!

비스듬한 직사각형을
2중 선으로 그리고

옆면과 바닥 선을 더해
입체적으로.

못 머리를
그려 넣으면 끝!

✏ 선을 따라 그려봅시다!

【마요네즈】

캡(뚜껑)을
그리고

불룩한 용기.

캡에 선을
넣어주면 끝!

완성!

직접 그려봅시다!

선을 따라 그려봅시다!

【후추】

볼록 튀어나온
부분을 그리고

살짝 쏙 들어간
용기를 그린 다음

나뭇결을
그려주면 끝!

완성!

직접 그려봅시다!

선을 따라 그려봅시다!

【보존 용기】

윗부분을 살짝
홀쭉하게.

2개의 선과 가운데가
뻥 뚫린 선.

중간에 잠금쇠를
그리면 끝!

완성!

직접 그려봅시다!

선을 따라 그려봅시다!

【잼 병】

납작한
사각형 뚜껑.

입구가 좁은 유리병.

라벨과
내용물을 그려

과일을 그리면 끝!

완성!

직접 그려봅시다!

선을 따라 그려봅시다!

【벌꿀】

위로 툭
튀어나온 캡.

입구가 살짝 좁은
용기.

라벨을
그려서

캡에 선을
넣어주면 끝!

완성!

직접 그려봅시다!

선을 따라 그려봅시다!

【소스】

네모난 캡.

네모난 용기.

라벨을 그리고

세부적인 부분을
그리면 끝!

완성!

직접 그려봅시다!

선을 따라 그려봅시다!

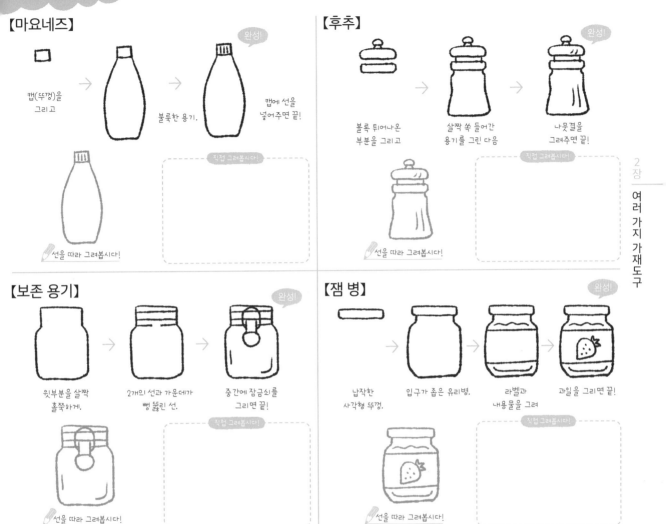
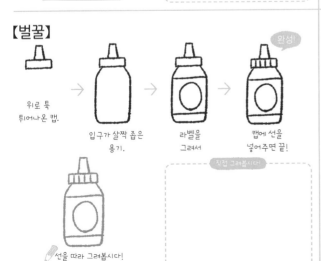
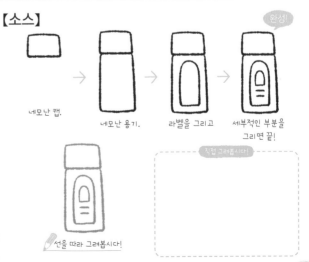

【커피포트】

완성!

뚜껑과 아래로
퍼진 원추.

기다랗게 굴곡진
따르는 입구.

손잡이를 달면 끝!

직접 그려봅시다!

✏️선을 따라 그려봅시다!

【티포트】

완성!

작은 손잡이와
둥그런 본체.

짧게 살짝 구부려진
따르는 입구.

손잡이를 달면 끝!

직접 그려봅시다!

✏️선을 따라 그려봅시다!

【술병】

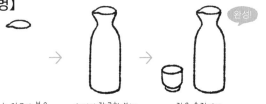

완성!

따르는 입구가 붙은
가장자리를 그리고

허리가 잘록한 본체.

작은 술잔까지
더하면 끝!

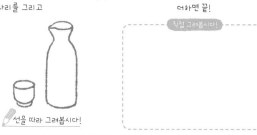

직접 그려봅시다!

✏️선을 따라 그려봅시다!

【물통】

완성!

따르는 입구가 붙은 가장자리와
허리가 잘록한 본체.

손잡이를 그리고

선을 그려 넣으면 끝!

직접 그려봅시다!

✏️선을 따라 그려봅시다!

【찻주전자】

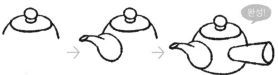

완성!

작은 손잡이가 붙은
뚜껑과 본체 윗부분.

따르는 입구 부분을
달아

긴 손잡이와
본체 아랫부분까지 그리면 끝!

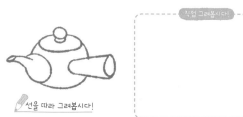

직접 그려봅시다!

✏️선을 따라 그려봅시다!

【밀크 저그(우유 주전자)】

완성!

따르는 입구가 아래로 처진
타원으로 가장자리를 그리고

곡선으로 잘록한
부분이 있는 본체를.

거기에 손잡이를
달아주면 끝!

직접 그려봅시다!

✏️선을 따라 그려봅시다!

2장 여러 가지 가재도구

【토스터】

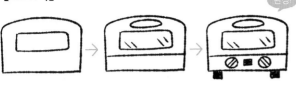

완성!

위가 둥그스름한
네모를 그리고 유리창.

위에 손잡이와
아래로는 선을 하나.

스위치를 그리면 끝!

직접 그려봅시다!

✏선을 따라 그려봅시다!

【전자레인지】

완성!

살짝 위에서 본
사각형.

유리창과 다리를
그려서

버튼을 그려
넣으면 끝!

직접 그려봅시다!

✏선을 따라 그려봅시다!

【전기밥솥】

완성!

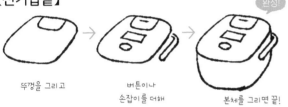

뚜껑을 그리고

버튼이나
손잡이를 더해

본체를 그리면 끝!

직접 그려봅시다!

✏선을 따라 그려봅시다!

【전기 주전자】

완성!

둥그런 뚜껑에
따르는 입구를 달아
주전자 몸통을 그리고

손잡이를 달고
주전자 놓는 곳까지
더해서

세부적인 부분을
그리면 끝!

직접 그려봅시다!

✏선을 따라 그려봅시다!

【뚜껑이 열린 전기밥솥】

완성!

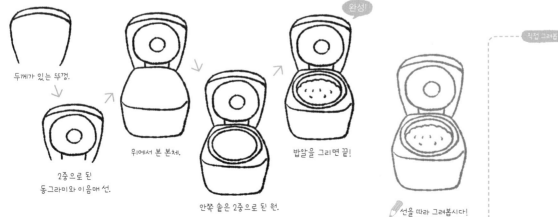

두께가 있는 뚜껑.

2중으로 된
동그라미와 이음매 선.

위에서 본 본체.

안쪽 솥은 2중으로 된 원.

밥알을 그리면 끝!

직접 그려봅시다!

✏선을 따라 그려봅시다!

【전기 보온포트】

뚜껑과 손잡이.

→

버튼을 그리고

앞이 쏙 들어간 본체.

→

세부적인 부분을
그리면 끝!

완성!

선을 따라 그려봅시다!

직접 그려봅시다!

【믹서】

윗부분의 믹서 컵.

→

컵에 난 선과 믹서 날을 그리고

삼각형의 몸통.

→

세부적인 부분을
그리면 끝!

완성!

선을 따라 그려봅시다!

직접 그려봅시다!

【핫플레이트】

얇은 철판.

→

철판 아래 발을 그리고

다이얼식 스위치를
그려 넣어서

→

전기 코드를
넣어주면 끝!

완성!

선을 따라 그려봅시다!

직접 그려봅시다!

【커피메이커】 ※P.202에 다른 종류의 커피 만드는 기계를 실어두었습니다.

→

드립 부분은 여러 가지
사각형으로 조합하고

컵을 그린 다음

→

세부적인 부분을 그리면 끝!

완성!

선을 따라 그려봅시다!

직접 그려봅시다!

가전제품

【텔레비전】

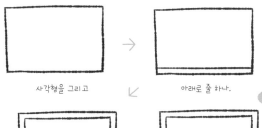

사각형을 그리고 아래로 줄 하나.

완성!

틀을 그리고

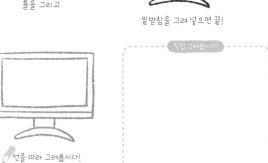

밑받침을 그려 넣으면 끝!

직접 그려봅시다!

선을 따라 그려봅시다!

【노트북】

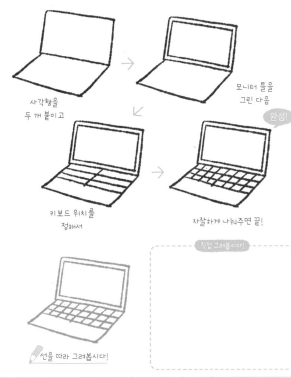

사각형을 두 개 붙이고 모니터 틀을 그린 다음

완성!

키보드 위치를 정해서 자잘하게 나눠주면 끝!

직접 그려봅시다!

선을 따라 그려봅시다!

【헤드폰】

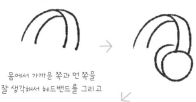

몸에서 가까운 쪽과 먼 쪽을 잘 생각해서 헤드밴드를 그리고 귀에 닿는 부분은 바로 앞쪽 것부터 그려서

완성!

안쪽도 그리고

세부적인 부분을 그려 넣으면 끝!

직접 그려봅시다!

선을 따라 그려봅시다!

【게임기】

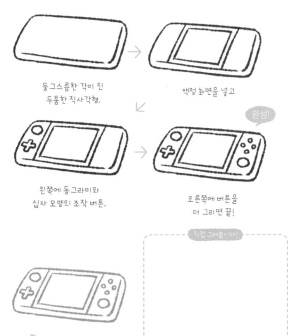

둥그스름한 각이 진 두툼한 직사각형. 액정 화면을 넣고

완성!

왼쪽에 동그라미와 십자 모양의 조작 버튼. 오른쪽에 버튼을 더 그리면 끝!

직접 그려봅시다!

선을 따라 그려봅시다!

【핸드폰】

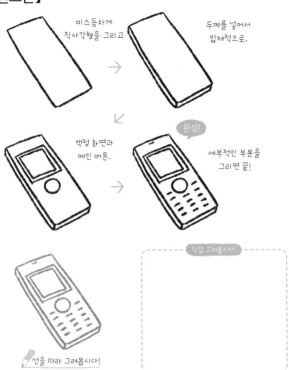

비스듬하게
직사각형을 그리고

두께를 넣어서
입체적으로.

액정 화면과
메인 버튼.

완성!

세부적인 부분을
그리면 끝!

선을 따라 그려봅시다!

직접 그려봅시다!

【스마트폰】

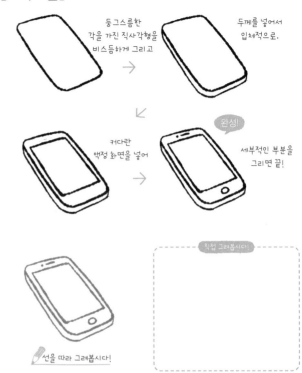

둥그스름한
각을 가진 직사각형을
비스듬하게 그리고

두께를 넣어서
입체적으로.

커다란
액정 화면을 넣어

완성!

세부적인 부분을
그리면 끝!

선을 따라 그려봅시다!

직접 그려봅시다!

【청소기】

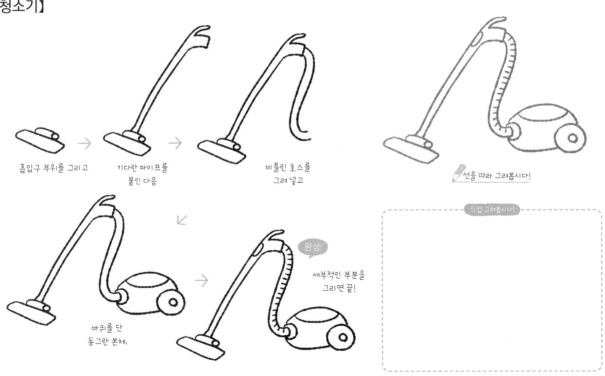

흡입구 부위를 그리고

기다란 파이프를
붙인 다음

비틀린 호스를
그려 넣고

선을 따라 그려봅시다!

직접 그려봅시다!

바퀴를 단
동그란 본체.

완성!

세부적인 부분을
그리면 끝!

【무선 청소기】

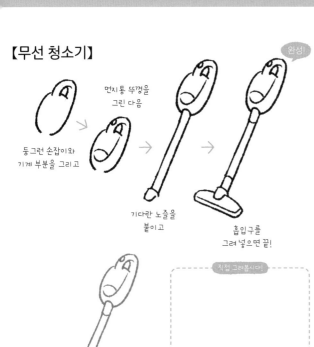

완성!

둥그런 손잡이와
기계 부분을 그리고

먼지통 뚜껑을
그린 다음

기다란 노즐을
붙이고

흡입구를
그려 넣으면 끝!

✎ 선을 따라 그려봅시다!

직접 그려봅시다!

【냉장고】

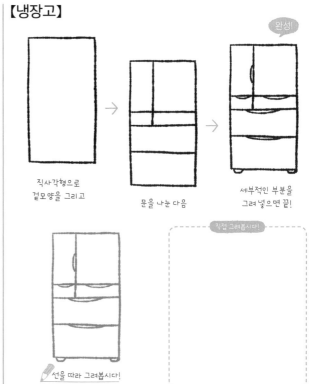

완성!

직사각형으로
겉모양을 그리고

문을 나눈 다음

세부적인 부분을
그려 넣으면 끝!

✎ 선을 따라 그려봅시다!

직접 그려봅시다!

【세탁기】

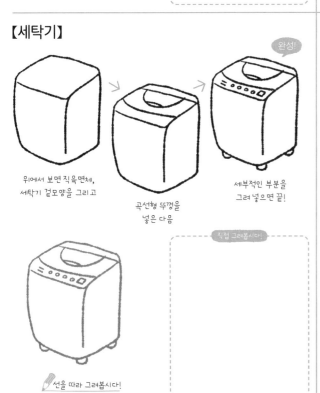

완성!

위에서 보면 직육면체,
세탁기 겉모양을 그리고

곡선형 뚜껑을
넣은 다음

세부적인 부분을
그려 넣으면 끝!

✎ 선을 따라 그려봅시다!

직접 그려봅시다!

【드럼 세탁기】

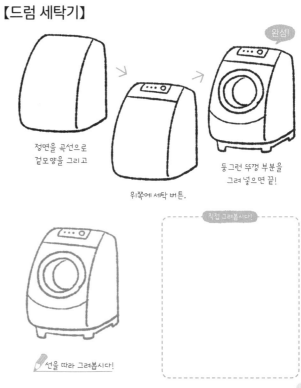

완성!

정면을 곡선으로
겉모양을 그리고

위쪽에 세탁 버튼.

둥그런 뚜껑 부분을
그려 넣으면 끝!

✎ 선을 따라 그려봅시다!

직접 그려봅시다!

 계절 가전제품

【에어컨】

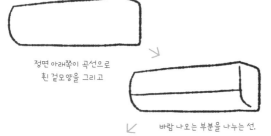

정면 아래쪽이 곡선으로
휜 겉모양을 그리고

바람 나오는 부분을 나누는 선.

완성!

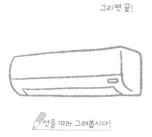

세부적인 부분을
그리면 끝!

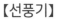 선을 따라 그려봅시다!

직접 그려봅시다!

【팬히터】

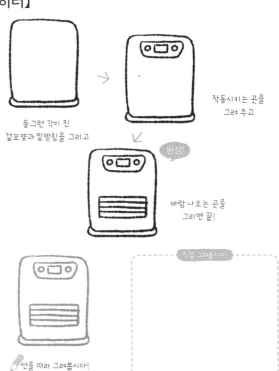

둥그런 각이 진
겉모양과 밑받침을 그리고

작동시키는 곳을
그려 주고

완성!

바람 나오는 곳을
그리면 끝!

선을 따라 그려봅시다!

직접 그려봅시다!

【선풍기】

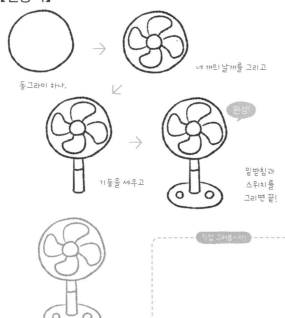

동그라미 하나.

네 개의 날개를 그리고

기둥을 세우고

완성!

밑받침과
스위치를
그리면 끝!

선을 따라 그려봅시다!

직접 그려봅시다!

【석유난로】

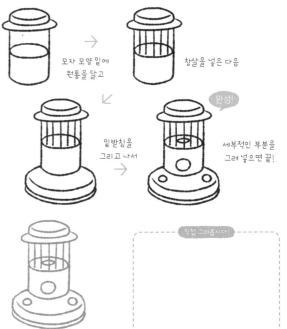

모자 모양 밑에
원통을 달고

창살을 넣은 다음

밑받침을
그리고 나서

완성!

세부적인 부분을
그려 넣으면 끝!

선을 따라 그려봅시다!

직접 그려봅시다!

2장
여러 가지 가재도구

조명

【펜던트 라이트】

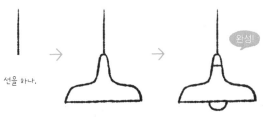

선을 하나.

아래가 평평한
조명 갓을 그리고

스탠드 맨 아래
밑받침을 그려 넣으면 끝!

완성!

✏️ 선을 따라 그려봅시다!

【스탠드 라이트】

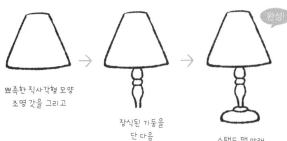

뾰족한 직사각형 모양
조명 갓을 그리고

장식된 기둥을
단 다음

스탠드 맨 아래
밑받침을 그려 넣으면 끝!

완성!

✏️ 선을 따라 그려봅시다!

【데스크 라이트】

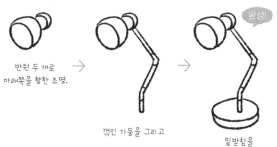

반원 두 개로
아래쪽을 향한 조명.

꺾인 기둥을 그리고

밑받침을
그려 넣으면 끝!

완성!

✏️ 선을 따라 그려봅시다!

【스포트라이트】

천장과 접합 부분.

옆으로 긴 막대와
매다는 선 4개.

4개의 조명을 매달면 끝!

완성!

✏️ 선을 따라 그려봅시다!

【사이드 테이블】

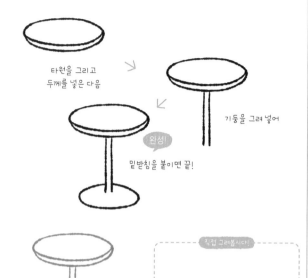

타원을 그리고
두께를 넣은 다음

기둥을 그려 넣어

밑받침을 붙이면 끝!

완성!

✏️ 선을 따라 그려봅시다!

직접 그려봅시다!

【둥근 테이블】

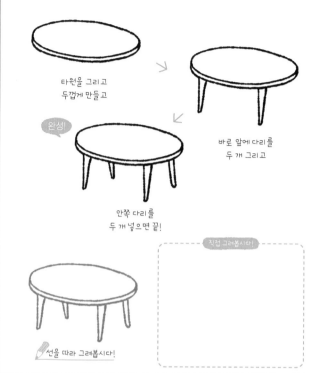

타원을 그리고
두껍게 만들고

바로 앞에 다리를
두 개 그리고

완성!

안쪽 다리를
두 개 넣으면 끝!

✏️ 선을 따라 그려봅시다!

직접 그려봅시다!

【사각 테이블】

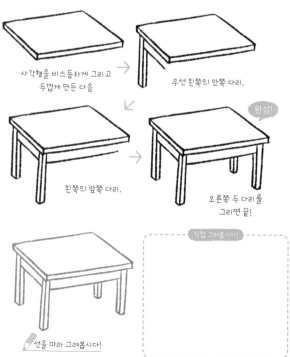

사각형을 비스듬하게 그리고
두껍게 만든 다음

우선 왼쪽의 안쪽 다리.

왼쪽의 앞쪽 다리.

오른쪽 두 다리를
그리면 끝!

완성!

✏️ 선을 따라 그려봅시다!

직접 그려봅시다!

【공부용 책상】

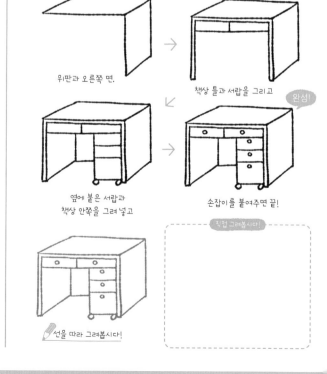

위판과 오른쪽 면.

책상 틀과 서랍을 그리고

옆에 붙은 서랍과
책상 안쪽을 그려 넣고

손잡이를 붙여주면 끝!

완성!

✏️ 선을 따라 그려봅시다!

직접 그려봅시다!

【둥근 의자】

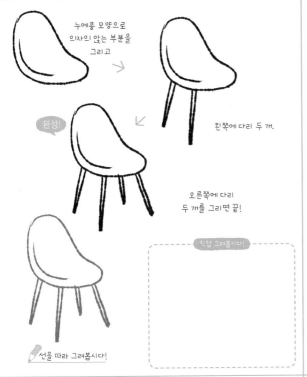

누에콩 모양으로
의자의 앉는 부분을
그리고

왼쪽에 다리 두 개.

완성!

오른쪽에 다리
두 개를 그리면 끝!

직접 그려봅시다!

✏️ 선을 따라 그려봅시다!

【어린이용 의자】

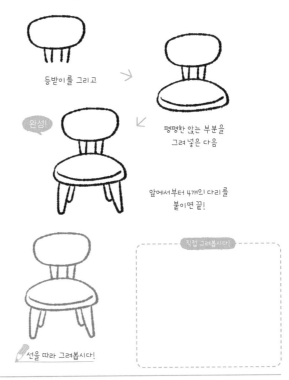

등받이를 그리고

완성!

평평한 앉는 부분을
그려 넣은 다음

앞에서부터 4개인 다리를
붙이면 끝!

직접 그려봅시다!

✏️ 선을 따라 그려봅시다!

【사각 의자】

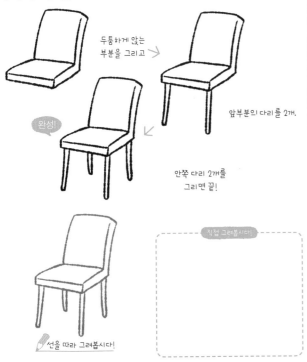

두툼하게 앉는
부분을 그리고

앞부분의 다리를 2개.

완성!

안쪽 다리 2개를
그리면 끝!

직접 그려봅시다!

✏️ 선을 따라 그려봅시다!

【사무용 의자】

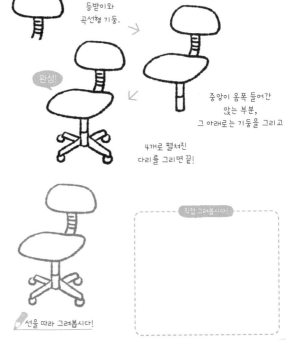

등받이와
곡선형 기둥.

완성!

중앙이 옴폭 들어간
앉는 부분,
그 아래로는 기둥을 그리고

4개로 펼쳐진
다리를 그리면 끝!

직접 그려봅시다!

✏️ 선을 따라 그려봅시다!

【침대】

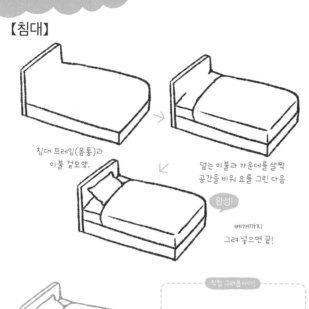

침대 프레임(몸통)과
이불 겉모양.

덮는 이불과 가운데를 살짝
공간을 비워 요를 그린 다음

완성!

베개까지
그려 넣으면 끝!

직접 그려봅시다!

✏️ 선을 따라 그려봅시다!

【침대 정면】

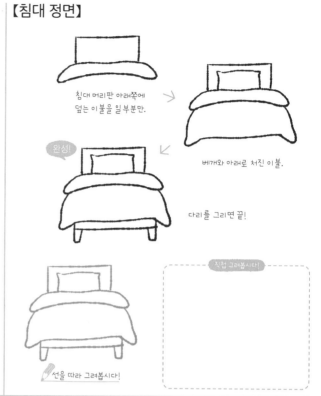

침대 머리판 아래쪽에
덮는 이불을 일부분만.

베개와 아래로 처진 이불.

완성!

다리를 그리면 끝!

직접 그려봅시다!

✏️ 선을 따라 그려봅시다!

【거울】

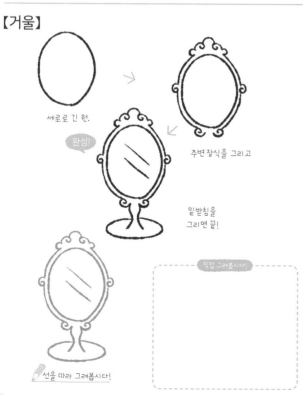

세로로 긴 원.

주변 장식을 그리고

완성!

밑받침을
그리면 끝!

직접 그려봅시다!

✏️ 선을 따라 그려봅시다!

【소파】

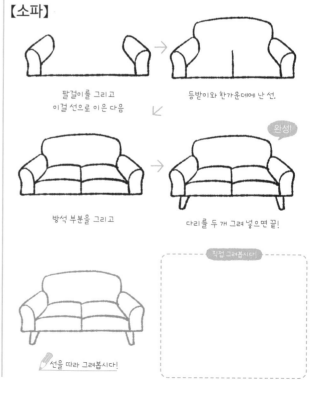

팔걸이를 그리고
이걸 선으로 이은 다음

등받이와 한가운데에 난 선.

방석 부분을 그리고

완성!

다리를 두 개 그려 넣으면 끝!

직접 그려봅시다!

✏️ 선을 따라 그려봅시다!

【옷장】

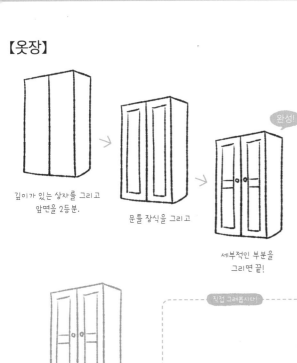

깊이가 있는 상자를 그리고
앞면을 2등분.

문틀 장식을 그리고

완성!

세부적인 부분을
그리면 끝!

✎ 선을 따라 그려봅시다!

직접 그려봅시다!

【서랍장】

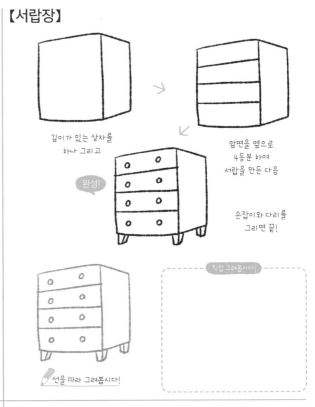

깊이가 있는 상자를
하나 그리고

완성!

앞면을 옆으로
4등분 하여
서랍을 만든 다음

손잡이와 다리를
그리면 끝!

✎ 선을 따라 그려봅시다!

직접 그려봅시다!

【멋들어진 서랍장】

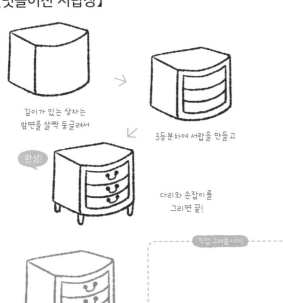

깊이가 있는 상자는
앞면을 살짝 둥글려서

3등분하여 서랍을 만들고

완성!

다리와 손잡이를
그리면 끝!

✎ 선을 따라 그려봅시다!

직접 그려봅시다!

【플랩 도어 책장】

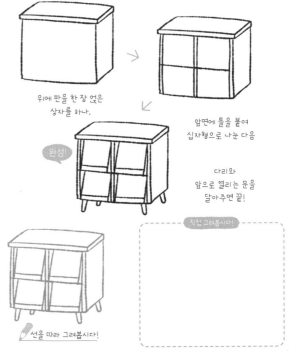

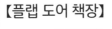

위에 판을 한 장 얹은
상자를 하나.

앞면에 틀을 붙여
십자형으로 나눈 다음

완성!

다리와
앞으로 열리는 문을
달아주면 끝!

✎ 선을 따라 그려봅시다!

직접 그려봅시다!

2장 여러 가지 가재도구

【벽걸이 시계】

완성!

2중으로 된
원을 그리고

우선 4등분.

그 사이를 3등분하여
바늘을 그려 넣으면 끝!

선을 따라 그려봅시다!

직접 그려봅시다!

【탁상시계】

완성!

2중으로 된 원에
자명종을 달고

손잡이와 종망치를
그린 다음

바늘과 다리를
그려 넣으면 끝!

선을 따라 그려봅시다!

직접 그려봅시다!

【다리미】

완성!

앞이 둥그스름한
다리미 본체.

손잡이를 그리고

세부적인 부분을
그리면 끝!

선을 따라 그려봅시다!

직접 그려봅시다!

【재봉틀】

완성!

사각형을 기초로 한
재봉틀 본체.

바늘과 바느질
되는 곳을 그려 넣고

세부적인 부분을
그리면 끝!

선을 따라 그려봅시다!

직접 그려봅시다!

【옷걸이】

완성!

「?」모양 같은 고리.

양쪽에 팔을
그려 넣고

이걸 이어주는 부분을
그리면 끝!

선을 따라 그려봅시다!

직접 그려봅시다!

【손빗자루】

완성!

손잡이 부분을 그리고

몽글몽글한
솔을 붙인 다음

옆으로
확 퍼지는 선을
그리면 끝!

선을 따라 그려봅시다!

직접 그려봅시다!

세면대

【수건】

절반으로 접은
수건의 윗부분,

아랫부분을 그리고

또 한 장 수건을
그려 넣으면 끝!

완성!

직접 그려봅시다!

✏️ 선을 따라 그려봅시다!

【비누】

두툼한 비누를 그리고

바로 아래에
접시를 깐 다음

다리를 그리면 끝!

완성!

직접 그려봅시다!

✏️ 선을 따라 그려봅시다!

【칫솔】

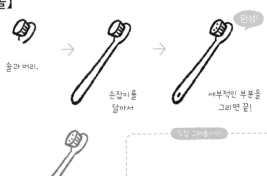

솔과 머리.

손잡이를
달아서

세부적인 부분을
그리면 끝!

완성!

직접 그려봅시다!

✏️ 선을 따라 그려봅시다!

【치약】

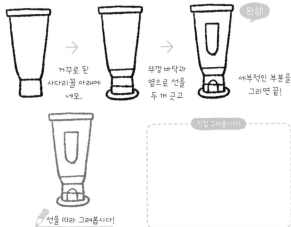

거꾸로 된
사다리꼴 아래에
네모.

뚜껑 바닥과
옆으로 선을
두 개 긋고

세부적인 부분을
그리면 끝!

완성!

직접 그려봅시다!

✏️ 선을 따라 그려봅시다!

【드라이어】

바람이 나오는
입구가 달린 몸통.

드라이어 날개를
그려 넣은 다음

손잡이와 전기선을
그리면 끝!

완성!

직접 그려봅시다!

✏️ 선을 따라 그려봅시다!

【전기면도기】

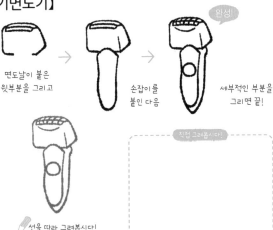

면도날이 붙은
윗부분을 그리고

손잡이를
붙인 다음

세부적인 부분을
그리면 끝!

완성!

직접 그려봅시다!

✏️ 선을 따라 그려봅시다!

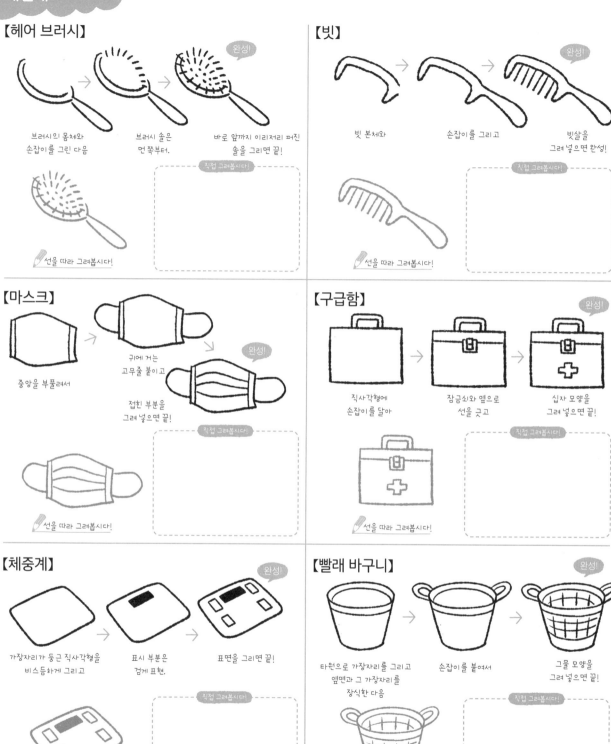

【헤어 브러시】

브러시의 몸체와
손잡이를 그린 다음

브러시 솔은
먼 쪽부터.

바로 앞까지 이리저리 퍼진
솔을 그리면 끝!

완성!

직접 그려봅시다!

✏ 선을 따라 그려봅시다!

【빗】

빗 본체와

손잡이를 그리고

빗살을
그려 넣으면 완성!

완성!

직접 그려봅시다!

✏ 선을 따라 그려봅시다!

【마스크】

중앙을 부풀려서

귀에 거는
고무줄 붙이고

접힌 부분을
그려 넣으면 끝!

완성!

직접 그려봅시다!

✏ 선을 따라 그려봅시다!

【구급함】

직사각형에
손잡이를 달아

잠금쇠와 옆으로
선을 긋고

십자 모양을
그려 넣으면 끝!

완성!

직접 그려봅시다!

✏ 선을 따라 그려봅시다!

【체중계】

가장자리가 둥근 직사각형을
비스듬하게 그리고

표시 부분은
검게 표현.

표면을 그리면 끝!

완성!

직접 그려봅시다!

✏ 선을 따라 그려봅시다!

【빨래 바구니】

타원으로 가장자리를 그리고
옆면과 그 가장자리를
장식한 다음

손잡이를 붙여서

그물 모양을
그려 넣으면 끝!

완성!

직접 그려봅시다!

✏ 선을 따라 그려봅시다!

【갑 티슈(곽 티슈)】

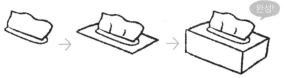

티슈 뽑는 곳과
티슈 한 장.

갑 윗부분을 그리고

옆면을 그리면 끝!

완성!

🖊️선을 따라 그려봅시다!

직접 그려봅시다!

【샴푸】

샴푸 나오는 곳.

부품을 더해서

본체를
그리면 끝!

완성!

🖊️선을 따라 그려봅시다!

직접 그려봅시다!

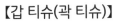

【두루마리 화장지】

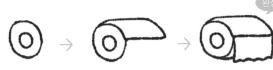

2중으로 된 원을
살짝 뭉그러지게 그리고

윗부분.

휴지를 그리면 끝!

완성!

🖊️선을 따라 그려봅시다!

직접 그려봅시다!

【스프레이】

분무기 머리를
그리고

부품을 더해서

본체를 그리면 끝!

완성!

🖊️선을 따라 그려봅시다!

직접 그려봅시다!

【변기】

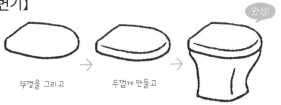

뚜껑을 그리고

두껍게 만들고

몸통을 그리면 끝!

완성!

🖊️선을 따라 그려봅시다!

직접 그려봅시다!

【뚜껑 열린 변기】

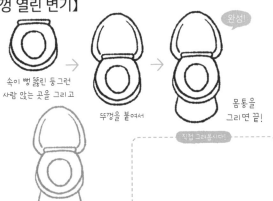

속이 뻥 뚫린 둥그런
사람 앉는 곳을 그리고

뚜껑을 붙여서

몸통을
그리면 끝!

완성!

🖊️선을 따라 그려봅시다!

직접 그려봅시다!

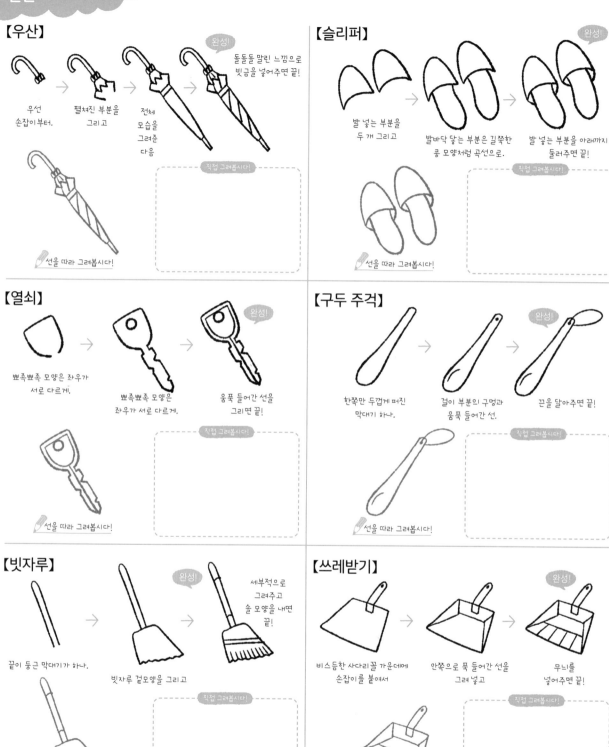

【우산】

완성!

우선 손잡이부터.

펼쳐진 부분을 그리고

전체 모습을 그려준 다음

돌돌돌 말린 느낌으로 빗금을 넣어주면 끝!

직접 그려봅시다!

선을 따라 그려봅시다!

【슬리퍼】

완성!

발 넣는 부분을 두 개 그리고

발바닥 닿는 부분은 길쭉한 콩 모양처럼 곡선으로.

발 넣는 부분을 아래까지 둘러주면 끝!

직접 그려봅시다!

선을 따라 그려봅시다!

【열쇠】

완성!

뾰족뾰족 모양은 좌우가 서로 다르게.

뾰족뾰족 모양은 좌우가 서로 다르게.

움푹 들어간 선을 그리면 끝!

직접 그려봅시다!

선을 따라 그려봅시다!

【구두 주걱】

완성!

한쪽만 두껍게 퍼진 막대기 하나.

걸이 부분의 구멍과 움푹 들어간 선.

끈을 달아주면 끝!

직접 그려봅시다!

선을 따라 그려봅시다!

【빗자루】

완성!

끝이 둥근 막대기가 하나.

빗자루 겉모양을 그리고

세부적으로 그려주고 솔 모양을 내면 끝!

직접 그려봅시다!

선을 따라 그려봅시다!

【쓰레받기】

완성!

비스듬한 사다리꼴 가운데에 손잡이를 붙여서

안쪽으로 푹 들어간 선을 그려 넣고

무늬를 넣어주면 끝!

직접 그려봅시다!

선을 따라 그려봅시다!

2장 여러 가지 가재도구

【화분】

2중으로 된 원으로
가장자리를 그리고

화분 윗부분을
그린 다음

옆면을
그려주면 끝!

완성!

직접 그려봅시다!

✏ 선을 따라 그려봅시다!

【물뿌리개】

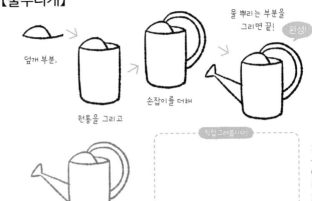

덮개 부분.

원통을 그리고

손잡이를 더해

물 뿌리는 부분을
그리면 끝!

완성!

직접 그려봅시다!

✏ 선을 따라 그려봅시다!

【톱】

위의 날은 길게,
아래 날은 짧게

그 사이를
뾰족뾰족하게 잇고

손잡이를 붙이면 끝!

완성!

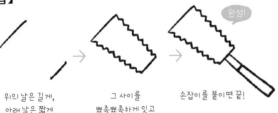

직접 그려봅시다!

✏ 선을 따라 그려봅시다!

【모종삽】

끝이 가느다란
막대에

선을 두 개 긋고

흙을 뜨는 삽 부분을
그리면 끝!

완성!

직접 그려봅시다!

✏ 선을 따라 그려봅시다!

【전동공구】

우선 끝부분.

부품을
그려 넣고

손잡이를 그린 다음

세부적인 부분을
그리면 끝!

완성!

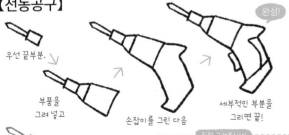

직접 그려봅시다!

✏ 선을 따라 그려봅시다!

【드라이버】

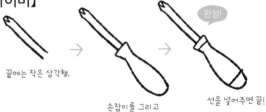

끝에는 작은 삼각형.

손잡이를 그리고

선을 넣어주면 끝!

완성!

직접 그려봅시다!

✏ 선을 따라 그려봅시다!

MEMO

마음에 든 그림을
한 번 더 그려봅시다!

3장
사람과 반려동물

【걷기 1】

 →

동그라미를 그리고　　염얼굴의 눈, 코, 입.

 → →

完成!

바로 앞쪽의 팔, 몸통,　　다리를 그리고　　귀와 머리카락을
반대쪽 팔.　　　　　　　　　　　　　　그려주면 끝!

직접 그려봅시다!

✏ 선을 따라 그려봅시다!

【걷기 2】

 →

동그라미를 그리고　　비스듬하게 눈, 코, 입.

完成!

 → →

몸통에　　　　　다리를 그리고　　귀와 머리카락을
팔을 두 개.　　　　　　　　　　　　그려주면 끝!

직접 그려봅시다!

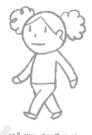

✏ 선을 따라 그려봅시다!

【달리기 1】

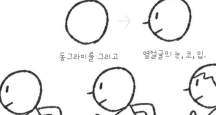

동그라미를 그리고　　염얼굴의 눈, 코, 입.

完成!

 →

팔과 몸통은　　　　다리를 그리고　　귀와 머리카락을
힘차게 보이게　　　　　　　　　　　그리면 끝!
앞으로 기울여서

직접 그려봅시다!

✏ 선을 따라 그려봅시다!

【달리기 2】

 → →

동그라미를 그리고　　비스듬하게 눈, 코, 입.

完成!

몸통에　　　　　다리를 그리고　　귀와 머리카락을
팔을 두 개.　　　　　　　　　　　　그려주면 끝!

직접 그려봅시다!

✏ 선을 따라 그려봅시다!

【드러눕기】

동그란 얼굴에 눈, 코, 입.

머리를 받치는 손과
바닥을 짚은 손.

드러누운 몸을 그리고

완성!

머리카락을 그려 넣으면 끝!

직접 그려봅시다!

선을 따라 그려봅시다!

【엎드리기】

동그란 얼굴을 아래로
가게 하여 눈, 코, 입.

턱 아래에 놓인
손과 몸통.

앞에서 멀어질수록
더 작아지도록
다리를 그리고

완성!

귀와 머리카락을
그려주면 끝!

선을 따라 그려봅시다!

직접 그려봅시다!

【똑바로 눕기】

동그란 얼굴을
위로 가게 하여
옆얼굴의 눈, 코, 입.

머리 아래에 놓은
팔과 몸통.

꼰 다리는 왼쪽부터 그리고

완성!

귀와 머리카락을
그려주면 끝!

직접 그려봅시다!

선을 따라 그려봅시다!

【앉기】

동그란 얼굴에 눈, 코, 입.

뒤로 짚은 손과
앞으로 내민 몸통.

앞으로 쭉 뻗은 발.

완성!

귀와 머리카락을
그려주면 끝!

직접 그려봅시다!

선을 따라 그려봅시다!

【세수하기】

손을 그린 다음에
동그란 얼굴을 그리고

몸통과 얼굴의 표정.

다리를 그리고

완성!

세면대와 세부적인 부분을
그리면 끝!

선을 따라 그려봅시다!

【머리 감기】

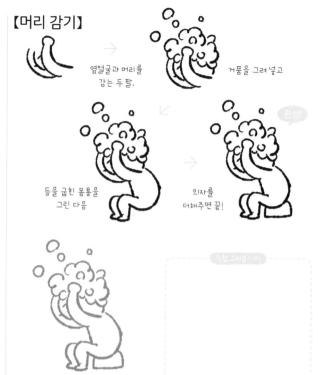

옆얼굴과 머리를
감는 두 팔.

거품을 그려 넣고

완성!

등을 굽힌 몸통을
그린 다음

의자를
더해주면 끝!

선을 따라 그려봅시다!

【용변】

옆얼굴과 느긋한 표정.

손과 몸통.

다리와 둥글게 말린
바지를 그리고

완성!

머리 모양과
변기를 그리면
끝!

선을 따라 그려봅시다!

【샤워】

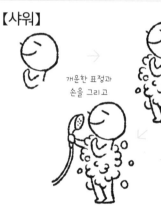

거품으로 덮인
몸을 그린 다음

개운한 표정과
손을 그리고

완성!

샤워기와 그걸 쥔 안쪽 손.

수증기와 머리카락을
그리면 끝!

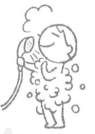

선을 따라 그려봅시다!

【스마트폰 보기】

 →

화면을 조작하는
오른손을 그리고

스마트폰을 쥔
왼손.

 →

다리를 그린 다음

의자와
머리카락을
그리면 끝!

완성!

선을 따라 그려봅시다!

직접 그려봅시다!

【게임 하기】

 →

아래를 내려다보는 얼굴.

굽은 등과 손을
그리고

 →

책상다리를 한
자세에

귀와 머리카락을
더하면 끝!

완성!

선을 따라 그려봅시다!

직접 그려봅시다!

【차 내리기】

 →

살짝 아래를 향한 얼굴.

바로 앞에
티 세트를 그리고

 →

홍차를 따르는
자세의 몸에

머리카락을
그리면 끝!

완성!

선을 따라 그려봅시다!

직접 그려봅시다!

【노크하기】

완성!

옆얼굴을 그리고

비스듬한 뒷모습과
노크하는 손.

다리를 그리고

문과 머리카락을
그리면 끝!

선을 따라 그려봅시다!

직접 그려봅시다!

3
장

사람과 반려동물

【신발 신기】

아래를 향한 옆얼굴.

아래로 뻗은 팔과 몸, 그리고 계단을 그리고

왼쪽 발을 앞으로 내민 다리.

완성!

머리카락을 그리면 끝!

✏️ 선을 따라 그려봅시다!

직접 그려봅시다!

【모자 쓰기】

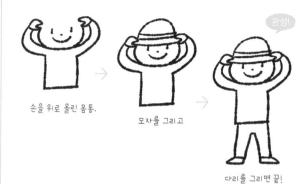

완성!

손을 위로 올린 몸통.

모자를 그리고

다리를 그리면 끝!

✏️ 선을 따라 그려봅시다!

직접 그려봅시다!

【우산 쓰기】

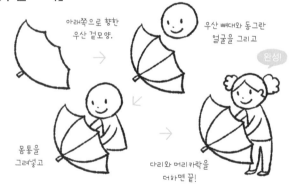

아래쪽으로 향한 우산 겉모양.

우산 뼈대와 동그란 얼굴을 그리고

완성!

몸통을 그려넣고

다리와 머리카락을 더하면 끝!

✏️ 선을 따라 그려봅시다!

직접 그려봅시다!

【문 열기】

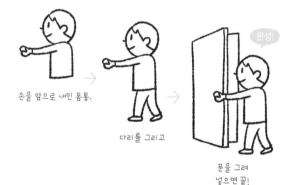

완성!

손을 앞으로 내민 몸통.

다리를 그리고

문을 그려 넣으면 끝!

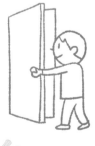

✏️ 선을 따라 그려봅시다!

직접 그려봅시다!

【계단 올라가기】

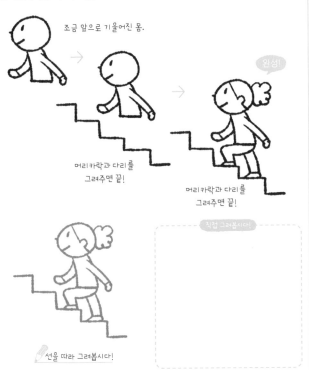

조금 앞으로 기울어진 몸.

머리카락과 다리를
그려주면 끝!

완성!

머리카락과 다리를
그려주면 끝!

선을 따라 그려봅시다!

직접 그려봅시다!

【계단 내려가기】

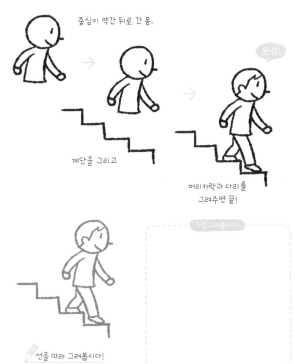

중심이 약간 뒤로 간 몸.

완성!

계단을 그리고

머리카락과 다리를
그려주면 끝!

선을 따라 그려봅시다!

직접 그려봅시다!

【휘청거리기】

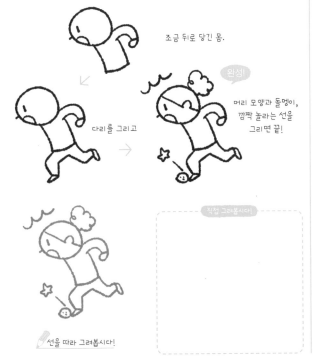

조금 뒤로 당긴 몸.

완성!

다리를 그리고

머리 모양과 돌멩이,
깜짝 놀라는 선을
그리면 끝!

선을 따라 그려봅시다!

직접 그려봅시다!

【넘어지기】

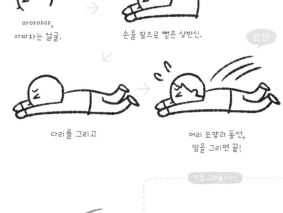

아야야야,
아파하는 얼굴.

손을 앞으로 뻗은 상반신.

완성!

다리를 그리고

머리 모양과 동선,
땀을 그리면 끝!

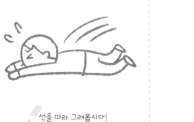

선을 따라 그려봅시다!

직접 그려봅시다!

89

【잠】

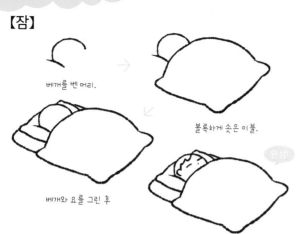

베개를 벤 머리.

볼록하게 솟은 이불.

베개와 요를 그린 후

얼굴과 머리카락을 그려주면 끝!

선을 따라 그려봅시다!

【기상】

머리와 일으킨 몸.

이불을 그리고

졸린 표정과 베개.

머리카락과 침대를
그리면 끝!

선을 따라 그려봅시다!

【자전거 타기】

옆으로 향한
동그란 얼굴.

조금 뒤로 뺀 몸통을
그리고

바로 앞쪽의 다리와 자전거 부품.

프레임을 넣고

타이어 2개와 반대쪽 다리.

휠과 머리카락을 그려주면 끝!

선을 따라 그려봅시다!

【먹기】

입을 벌린 남자아이.

손과 스푼을 그린 다음,
어깨선을 넣고

접시를 그려서

완성!

왼손을 그려 넣으면 끝!

선을 따라 그려봅시다!

【젓가락으로 먹기】

입을 벌린 남자아이.

손과 젓가락을 그린 다음,
어깨선을 넣고

왼손은 밥그릇을 드는 자세.

완성!

밥이 소복이 담긴
그릇을 그리면 끝!

선을 따라 그려봅시다!

【컵으로 마시기】

옆얼굴을 그리고

눈은 감기고 머리는 뒤로 묶어서.

컵을 그리고
먼 쪽 손과 팔.

완성!

몸통을 그리면
끝!

선을 따라 그려봅시다!

【빨대로 마시기】

살짝 고개를 숙인
여자아이.

오른손은 댄 컵을
그리고

왼손을 댄 다음

완성!

빨대를
그려 넣으면 끝!

선을 따라 그려봅시다!

3
장

사람과 반려동물

【다림질하기】

동그라미를 그리고
머리카락과 표정을.

다리미를 쥔 오른손.

다리미와 왼손.

앞치마를 그리고

천과 한쪽이 둥그런
다리미판을 그린 다음

완성!

다리를 더해주면 끝!

선을 따라 그려봅시다!

직접 그려봅시다!

【빨래 널기】

손 옆에 옆얼굴을
붙여서

머리카락과 표정을 넣고

안쪽에 살짝 보이는
손을 그려서

등을 뒤로 젖힌 몸통.

손앞에는
널어놓은 빨랫감.

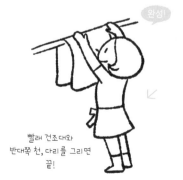

완성!

빨래 건조대와
반대쪽 천, 다리를 그리면
끝!

선을 따라 그려봅시다!

직접 그려봅시다!

【요리하기】

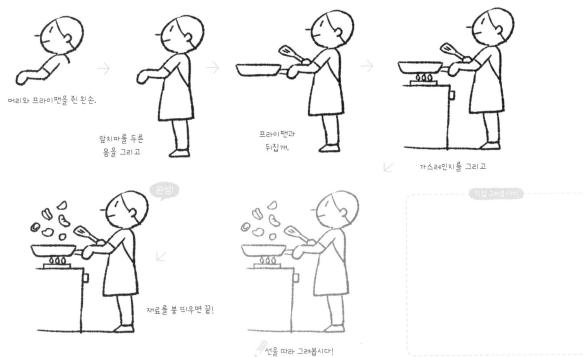

머리와 프라이팬을 진 왼손.

앞치마를 두른
몸을 그리고

프라이팬과
뒤집개.

가스레인지를 그리고

완성!

재료를 붕 띄우면 끝!

선을 따라 그려봅시다!

직접 그려봅시다!

【청소하기】

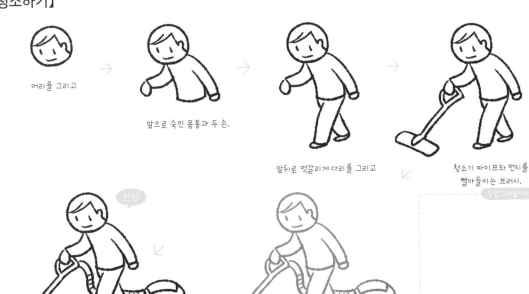

머리를 그리고

앞으로 숙인 몸통과 두 손.

앞뒤로 엇갈리게 다리를 그리고

청소기 파이프와 먼지를
빨아들이는 브러시.

직접 그려봅시다!

완성!

안쪽에 호스와 본체를 그리면 끝!

선을 따라 그려봅시다!

【방실방실 웃기】

알밤 같은 머리.

귀와 표정을 그린 다음

작은 손과
옆구리선.

완성!

구부러진 다리와
통통한 엉덩이를 그리면 끝!

선을 따라 그려봅시다!

직접 그려봅시다!

【엉금엉금 기기】

통통한 뺨을 가진
옆얼굴을 그리고

눈과 귀를
넣은 다음

작은 손과
옆구리선.

완성!

구부러진 다리와
통통한 엉덩이를 그리면 끝!

선을 따라 그려봅시다!

직접 그려봅시다!

【쪽쪽 빨기】

알밤 같은 머리와
입에 문 손.

귀와 표정을 그리고

반원형의 턱받이와
아래로 내린 손.

완성!

구부러진 다리를 그리면 끝!

선을 따라 그려봅시다!

직접 그려봅시다!

【엉엉 울기】

알밤 같은 머리에
귀를 한쪽 그리고

으앙! 하고 우는
커다란 입.

반달 모양 턱받이와
아래로 내린 손.

완성!

쩍 벌린 다리를 그리면 끝!

선을 따라 그려봅시다!

직접 그려봅시다!

【남자아이 1】

만두 모양 머리를
그리고

머리카락과 귀를
더한 다음

생긋 웃는 표정을
그려 넣고

네모난 몸통에
짝 벌린 두 팔.

완성!
바지와 다리를 그리면 끝!

선을 따라 그려봅시다!

【여자아이 1】

만두 모양 머리에
머리카락과 귀를 그리고

초승달 모양,
양쪽으로 묶어주고

생긋 웃는 표정을
그려 넣고

사다리꼴 몸통과
짝 벌린 두 팔.

완성!
다리를 그리면 끝!

선을 따라 그려봅시다!

사람과 반려동물

【남자아이 2】

만두 모양 머리에
머리카락과 귀를 더하고

웃는 표정을
그려 넣은 다음

네모난 몸통.

손은 한쪽을 귀 뒤쪽으로
쭉 뻗은 모습으로.

완성!
바지와 다리를 그리면 끝!

선을 따라 그려봅시다!

【여자아이 2】

만두 모양 머리에
양쪽으로 묶은 머리.

웃는 표정을
그려 넣은 다음

사다리꼴 몸통.

손은 한쪽을 귀 뒤쪽으로
쭉 뻗은 모습으로

완성!
다리는 한쪽 다리를
굽힌 모습으로 그리면 끝!

선을 따라 그려봅시다!

95

【아빠】

얼굴 모양은
기다랗게.

짧은 머리카락과 귀,
그리고 목의 선.

표정을 그리고

【엄마】

동그란 얼굴을
그리고

앞머리를 옆으로 넘긴
단발 머리로.

표정을 그린 다음

팔로 뒷짐을 진 윗몸.

완성!

다리를 그리면 끝!

목에서
두 팔까지의 선.

잘록한 몸통을
그리고

완성!

다리를 그리면 끝!

직접 그려봅시다!

✏️선을 따라 그려봅시다!

직접 그려봅시다!

✏️선을 따라 그려봅시다!

직접 그려봅시다!

✏️선을 따라 그려봅시다!

직접 그려봅시다!

✏️선을 따라 그려봅시다!

직접 그려봅시다!

✏️선을 따라 그려봅시다!

직접 그려봅시다!

✏️선을 따라 그려봅시다!

【할아버지】

둥그런 얼굴을
그리고

뒤로 넘긴 머리칼과
귀를 더한 다음

두툼한 눈썹!
표정을 그리고

팔로 뒷짐 진 윗몸을
둥글려서

완성!

다리를 그리면 끝!

【할머니】

둥그런 얼굴 위에
파마머리.

생긋 웃는 표정을
그리고

팔을 그리고

완성!

낙낙한 체형의 원피스.

다리를 그리면 끝!

직접 그려봅시다!

✎ 선을 따라 그려봅시다!

직접 그려봅시다!

✎ 선을 따라 그려봅시다!

직접 그려봅시다!

✎ 선을 따라 그려봅시다!

직접 그려봅시다!

✎ 선을 따라 그려봅시다!

【스키퍼 블라우스】

옷깃과 벌어진 목을 그리고

양쪽 소매를 넣은 다음

우선 절반 즈음 가서
주름을 표현해주고.

나머지 절반을
그려 넣으면 끝!

완성!

선을 따라 그려봅시다!

직접 그려봅시다!

【쿨넥 카디건】

동그란 옷깃과 어깨선,
그리고 두 소매를 그리고

옆구리와 옷자락 선을 넣은 다음

살짝 옆으로 간 중심선과
소매와 밑단 끝의
신축성 있는 부분(조르개)

가운데에 단추를 그리면 끝!

완성!

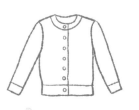

선을 따라 그려봅시다!

직접 그려봅시다!

【청재킷】

옷깃과 중심선.

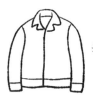

양 소매와
옷자락을 그리고

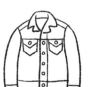

우선
가슴 주머니와
단추.

스티치, 주머니를
더하면 끝!

완성!

선을 따라 그려봅시다!

직접 그려봅시다!

【파카】

두툼한 후드를
그리고

소매와 옷의 앞길.

어깨와 소매,
옷자락, 지퍼의 선.

끈과 주머니를
더하면 끝!

완성!

선을 따라 그려봅시다!

직접 그려봅시다!

【반바지】

허리 부분을 타원으로 그리고
두 다리를 붙여서

허리에 벨트 부분을 그리고

주머니 등 세부적인 부분을 더해

완성!

바짓단 옆에
주머니를 달면 끝!

✏️ 선을 따라 그려봅시다!

직접 그려봅시다!

【플리츠 스커트】

커브를 넣은
웨스트 벨트.

아래를 뾰족뾰족하게 펼친 스커트.

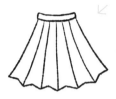 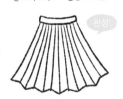

뾰족한 곳에서
튀어나온 부분을 선과 잇고

완성!

그사이에 움푹 들어간 부분과도
선을 이으면 끝!

✏️ 선을 따라 그려봅시다!

직접 그려봅시다!

【와이드 팬츠】

타원형과 한가운데가
살짝 빈 웨스트 벨트.

플레어 형태의
두 다리를 그리고

리본을
단 다음

완성!

세부적인 부분을
그리면 끝!

✏️ 선을 따라 그려봅시다!

직접 그려봅시다!

【플레어 스커트】

똑바른 웨스트 벨트.

종 모양으로 부푼
양쪽 라인.

좌우에 주름을 넣고

완성!

한가운데만 커다란
주름을 넣으면 끝!

✏️ 선을 따라 그려봅시다!

직접 그려봅시다!

3 장 | 사람과 반려동물

【폴로 셔츠】

옷깃과 단추.

진동 둘레를 그리고

반팔 끝에는 신축성 있는
쫀쫀한 소매(조르개)

옆구리와 옷자락을
그리면 끝!

선을 따라 그려봅시다!

【V넥 스웨터】

V넥과 어깨선.

양 소매를 그리고

옆구리와 옷자락의 선.

립 소매를 그리면 끝!

선을 따라 그려봅시다!

【셔츠】

셔츠 옷깃과
어깨선.

소매와 옷의 앞길.

커프스와 단춧집 덧단
선을 넣고

단추를 그리면 끝!

선을 따라 그려봅시다!

【재킷】

재킷 옷깃과 어깨선.

남성용 재킷은
왼쪽이 위로.

소매를 그리고

단추와
주머니를
그리면
끝!

선을 따라 그려봅시다!

사람과 반려동물

【슬랙스】

바지 겉모양.

벨트와 지퍼를 넣고

완성!
비스듬하게 주머니와
바지 주름을 넣으면 끝!

선을 따라 그려봅시다!

직접 그려봅시다!

【청바지】

바지 겉모양.

벨트와 지퍼를 넣고

완성!
주머니와 옷자락의
스티치를 넣으면 끝!

선을 따라 그려봅시다!

직접 그려봅시다!

【트렌치코트】

옷깃 부분을
정성 들여 그리고

벨트와
옆구리의 선.

선을 따라 그려봅시다!

세부적인 부분을
그리면 끝!

완성!
세부적인 부분을
그리면 끝!

직접 그려봅시다!

【더플코트】

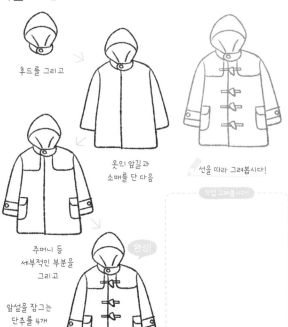
후드를 그리고

옷의 앞길과
소매를 단 다음

선을 따라 그려봅시다!

주머니 등
세부적인 부분을
그리고

앞섶을 잠그는
단추를 4개
그리면 끝!

완성!

직접 그려봅시다!

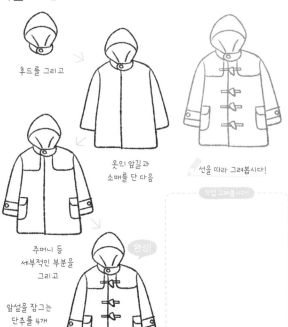

【머플러】

한쪽을 둥글게 만
2개의 곡선.

서로 잘 이어지도록
선을 더하고

장식 술과 휘어진 선을
그리면 끝!

선을 따라 그려봅시다!

【숄더백 1】

두 개의 고정쇠.

손잡이로
이어서

가방 본체를 그리면 끝!

선을 따라 그려봅시다!

【토트백】

어깨에 걸칠 수 있는
기다란 손잡이.

가방 본체를
그리고

손잡이 고정쇠를
그리면 끝!

선을 따라 그려봅시다!

【숄더백 2】

손잡이와
이어지는 부분.

손잡이를 그리고

옆으로 넓은 가방 본체를
그리면 끝!

선을 따라 그려봅시다!

【숄더백 3】

플랩(뚜껑)을 그리고

가방 본체와 고정쇠.

기다란 벨트를 이어주면 끝!

선을 따라 그려봅시다!

【핸드백】

둥글게 각이 진
사다리꼴을 그리고

손잡이를 달아서

가방 여는 부분을
그리면 끝!

선을 따라 그려봅시다!

【부츠】

 완성!

기다란 부츠의
옆모습.

그 뒤에도 또 하나.

세부적인 부분을
그리면 끝!

직접 그려봅시다!

✏ 선을 따라 그려봅시다!

【뮬】

 완성!

우선 리본.

발 모양 그려 넣고
리본 달아서

옆에 한 짝을 더 그리면 끝!

직접 그려봅시다!

✏ 선을 따라 그려봅시다!

【샌들】

 완성!

좌우 발 모양을 그리고

2개의 벨트를
각각 이어서

움푹 들어간 곳을
그리면 끝!

직접 그려봅시다!

✏ 선을 따라 그려봅시다!

【스니커】

 완성!

스니커의
기본 모양.

끈을 달고

옆에도 한 짝 더 그리면 끝!

직접 그려봅시다!

✏ 선을 따라 그려봅시다!

【벨트】

 완성!

벨트 끝을 그린 다음,
빙그르르 둘러 타원.

뒷면, 바깥면을
그리고

벨트 구멍과 잠금쇠를
더해주면 끝!

직접 그려봅시다!

✏ 선을 따라 그려봅시다!

【양말】

완성!

양말이 한 짝.

양말 목 부분에
조이는 곳 넣어주고

발끝과 뒤꿈치 선을
그리면 끝!

직접 그려봅시다!

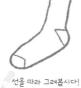

✏ 선을 따라 그려봅시다!

【봄 옷차림】

긴 머리의 여자.

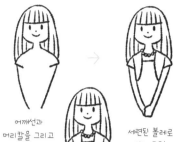

어깨선과
머리칼을 그리고

세련된 볼레로
재킷과 목걸이.

원피스 차림에
가방을 들게 하고

신발 신은 발을
그리면 끝!

완성!

선을 따라 그려봅시다!

직접 그려봅시다!

선을 따라 그려봅시다!

직접 그려봅시다!

【여름 옷차림】

양쪽으로 묶은
머리카락을 그리고

한쪽 어깨에
가방을 멘
상반신까지.

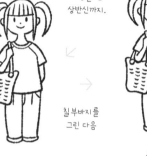

가방 본체와 티셔츠를
세부적으로.

칠부바지를
그린 다음

신발 신은 발을
그리면 끝!

완성!

선을 따라 그려봅시다!

직접 그려봅시다!

선을 따라 그려봅시다!

직접 그려봅시다!

사람과 반려동물

【가을 옷차림】

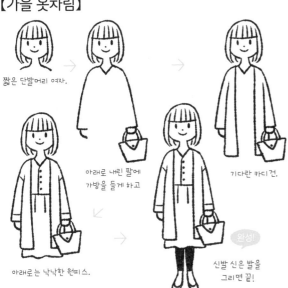

짧은 단발머리 여자.

아래로 내린 팔에
가방을 들게 하고

기다란 카디건.

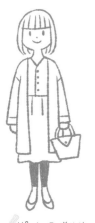

아래로는 낙낙한 원피스.

완성!

신발 신은 발을
그리면 끝!

【겨울 옷차림】

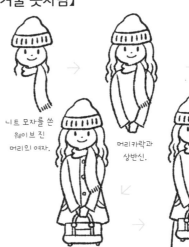

니트 모자를 쓴
웨이브 진
머리인 여자.

머리카락과
상반신.

코트를 그린 다음

가방을
들게 하고

완성!

와이드 팬츠와
신발을 그리면 끝!

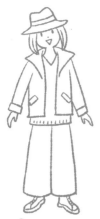

직접 그려봅시다!

선을 따라 그려봅시다!

직접 그려봅시다!

선을 따라 그려봅시다!

직접 그려봅시다!

선을 따라 그려봅시다!

직접 그려봅시다!

선을 따라 그려봅시다!

【정면으로 앉기】

뽀족한 귀에 통통한 뺨.

떡 벌어진 앞다리.

뒤로 보이는 앉은 다리.

눈, 코, 입을 그리면 끝!

완성!

선을 따라 그려봅시다!

직접 그려봅시다!

【옆으로 앉기】

가슴선과 앞다리를
그리고

뽀족한 귀에
가느다란 옆얼굴.

앉은 자세일 때 모습인
뒷다리와 말린 꼬리.

등골의 선과 표정을 그리면 끝!

완성!

선을 따라 그려봅시다!

직접 그려봅시다!

【서기】

개 얼굴은 살짝
기울어진 모습으로.

가슴선과 앞다리 두 개.

몸 앞쪽부터 시작!
뒷다리까지
그리고

등, 얼굴, 꼬리를
그리면 끝!

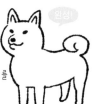

완성!

직접 그려봅시다!

선을 따라 그려봅시다!

【걷기】

옆으로 고개를 돌린
개의 얼굴.

우선 바로 눈에 보이는
앞다리와 뒷다리를 그리고

완성!

등과 동그랗게 말린 꼬리.

반대편의 다리와 얼굴을
그리면 끝!

직접 그려봅시다!

선을 따라 그려봅시다!

【닥스훈트】

 →

축 늘어진 귀에
기다란 얼굴.

눈, 코, 입을 그리고

 →

기다란 몸통과
짧은 네 다리.

등과 꼬리를 그리면 끝!

완성!

선을 따라 그려봅시다!

【치와와】

 →

커다란 귀와
보송보송한 뺨.

눈, 코, 입은 아래쪽으로.

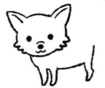 →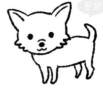

우선 세 개의 다리를
그린 다음

등과 꼬리, 맨 안쪽 다리를
그리면 끝!

완성!

선을 따라 그려봅시다!

【푸들】

 →

머리, 귀, 얼굴, 전부 몽실몽실.

눈, 코, 입을 그리고

 →

몽실몽실한 선으로 우선 3개의 다리.

등과 꼬리,
맨 안쪽 다리까지
그리면 끝!

완성!

선을 따라 그려봅시다!

【퍼그】

 →

처진 귀와 옆으로
퍼진 얼굴.

주름진 눈썹과
눈, 코를 그리고

완성!

 →

벌어진 앞다리 2개.

그 뒤로 뒷다리와 꼬리를
그리면 끝!

선을 따라 그려봅시다!

【앉기】

뽀족한 귀에 옆으로
퍼진 얼굴.

표정을 그리고

완성!

가지런한 앞다리.

앉았을 때 모습으로
뒷다리와 꼬리를
그리면 끝!

선을 따라 그려봅시다!

【식빵 굽기】

뽀족한 귀에 옆으로
퍼진 얼굴.

기분 좋은 표정을 그리고

완성!

둥글게 만 앞다리.

꼬리를 그리면 끝!

선을 따라 그려봅시다!

【벌러덩】

뽀족한 귀에
옆으로 퍼진 얼굴.

표정은 위쪽으로.

굽힌 2개의 앞다리와 등.

완성!

뒷다리와 꼬리를 그리면 끝!

선을 따라 그려봅시다!

【위협】

옆으로 향한 귀와
치켜든 눈.

앞쪽으로 단단히
디딘 앞다리 2개.

바짝 선 털이 달린
등과 꼬리.

완성!

뒷다리를 그리면 끝!

선을 따라 그려봅시다!

【스코티시폴드】

 →

작게 접힌 귀.　　　　　동글동글한 눈.

 →

구부러진 앞다리 2개.　　　둥글린 등과 꼬리를 그리면 끝!

완성!

선을 따라 그려봅시다!

【이그조틱(엑조틱)】

 →

옆으로 퍼진 얼굴,　　　　귀여운 못난이
위로 향한 코.　　　　　　표정을 그리고

 →

앞으로 쑥 내민　　　　둥글린 등과 꼬리를
앞다리 2개.　　　　　　그리면 끝!

완성!

선을 따라 그려봅시다!

【노르웨이 숲】

뾰족하게 솟은 큰 귀와　→　복슬복슬 털은 아래까지 그리고,
복슬복슬한 뺨.　　　　　　앞다리를 더해

완성!

둥그런 등.　　　　꼬리까지
　　　　　　　　　그리면 끝!

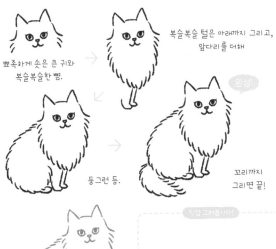

선을 따라 그려봅시다!

【스핑크스】

 →

커다란 귀와　　　　　가슴선과 구부러진 2개의
가느다란 얼굴.　　　　앞다리.

 →

뒷다리를 그리고　　　등과 꼬리, 주름을 그리면 끝!

완성!

선을 따라 그려봅시다!

3장 사람과 반려동물

109

【토끼 1】

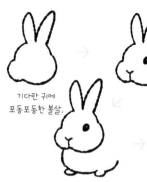
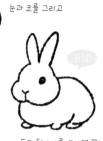

기다란 귀에
포동포동한 볼살.

눈과 코를 그리고

통통한 배와 작은 앞다리.

등과 뒷다리를 그리면 끝!

완성!

선을 따라 그려봅시다!

【햄스터 1】

위로 솟은 동그란 귀.

턱선과 눈, 코를 그리고

앞으로 손을
모으고 있는 손 2개.

땅딸막한 엉덩이와
작은 다리를 그리면 끝!

완성!

선을 따라 그려봅시다!

【토끼 2】

기다란 귀에
포동포동한 볼살.

눈과 코를 그리고

번쩍 세운 몸통.

4개인 다리를
그리면 끝!

완성!

선을 따라 그려봅시다!

【햄스터 2】

젖혀진 귀와 잔뜩 부푼 뺨.

눈과 코를 그리고

땅콩을 든 작은 손.

몸통과 다리를
그리면 끝!

완성!

선을 따라 그려봅시다!

110

【거북이】

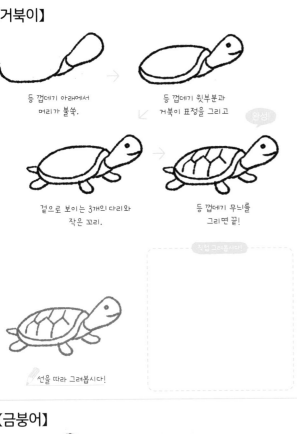

등 껍데기 아래에서
머리가 불쑥.

등 껍데기 윗부분과
거북이 표정을 그리고

겉으로 보이는 3개의 다리와
작은 꼬리.

등 껍데기 무늬를
그리면 끝!

완성!

선을 따라 그려봅시다!

【잉꼬】

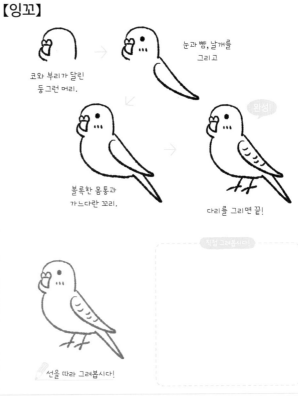

코와 부리가 달린
둥그런 머리.

눈과 뺨, 날개를
그리고

볼록한 몸통과
가느다란 꼬리.

다리를 그리면 끝!

완성!

선을 따라 그려봅시다!

【금붕어】

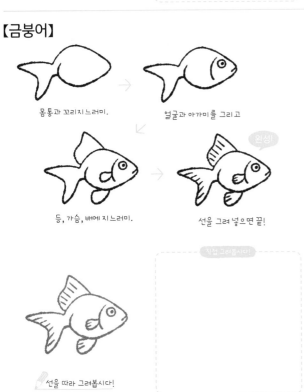

몸통과 꼬리지느러미.

얼굴과 아가미를 그리고

등, 가슴, 배에 지느러미.

선을 그려 넣으면 끝!

완성!

선을 따라 그려봅시다!

【왕관 앵무】

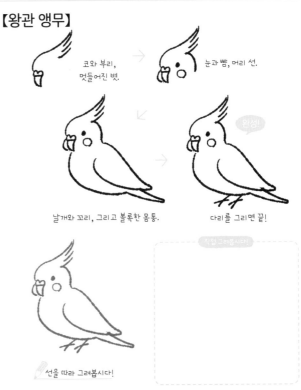

코와 부리,
멋들어진 볏.

눈과 뺨, 머리 선.

날개와 꼬리, 그리고 볼록한 몸통.

다리를 그리면 끝!

완성!

선을 따라 그려봅시다!

마음에 든 그림을
한 번 더 그려봅시다!

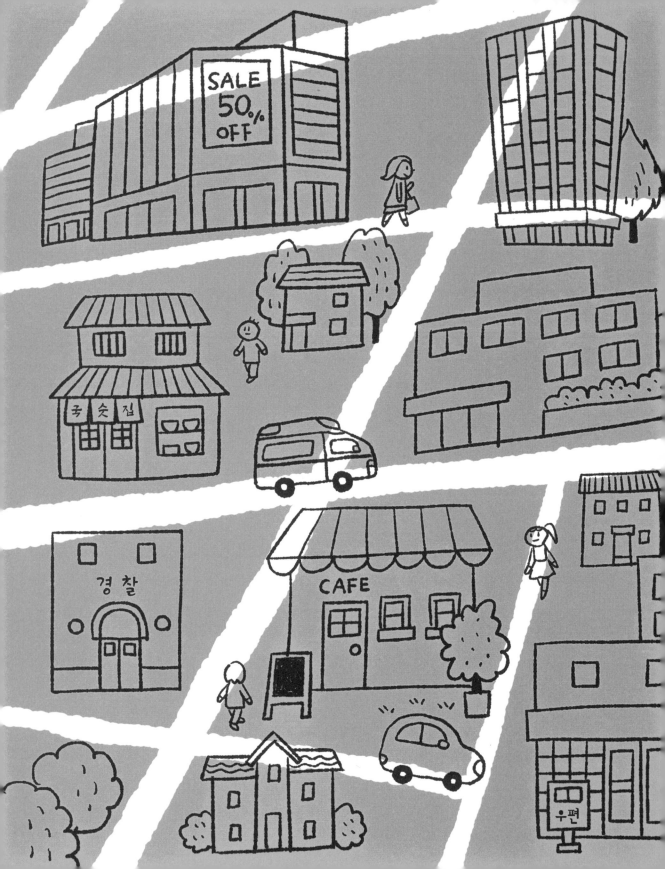

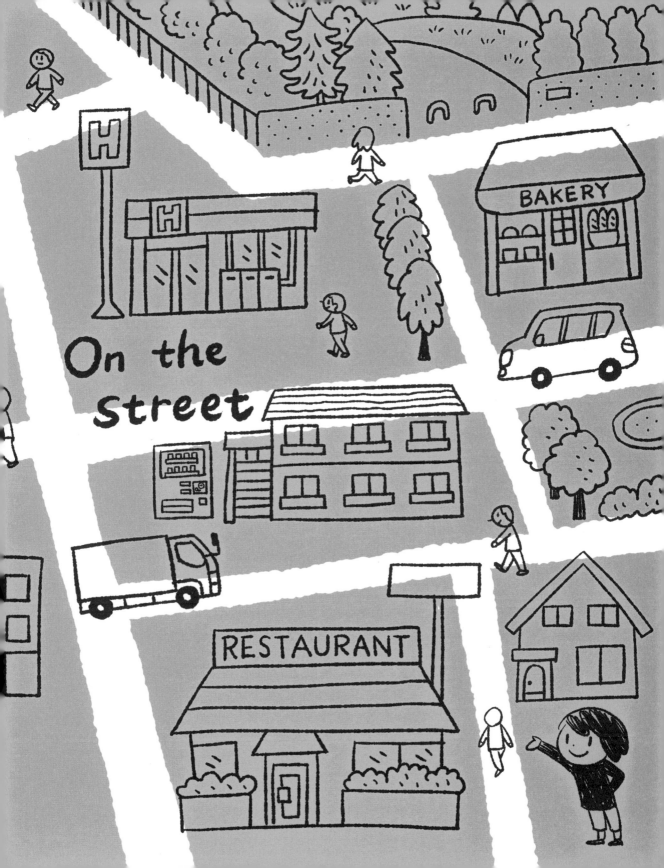

On the
street

BAKERY

RESTAURANT

【전철(앞)】

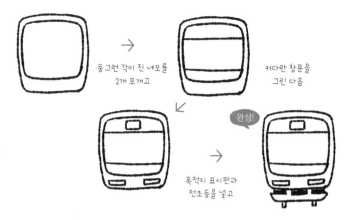

둥그런 각이 진 네모를
2개 포개고

커다란 창문을
그린 다음

목적지 표시판과
전조등을 넣고

완성!

🖊️ 선을 따라 그려봅시다!

홈받기를
그리면 끝!

직접 그려봅시다!

【전철(옆)】

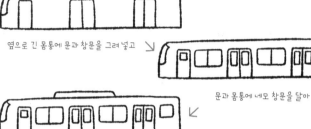

옆으로 긴 몸통에 문과 창문을 그려 넣고

문과 몸통에 네모 창문을 달아

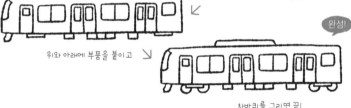

위와 아래에 부품을 붙이고

완성!

차바퀴를 그리면 끝!

🖊️ 선을 따라 그려봅시다!

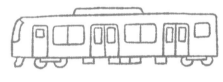

직접 그려봅시다!

【고속열차】

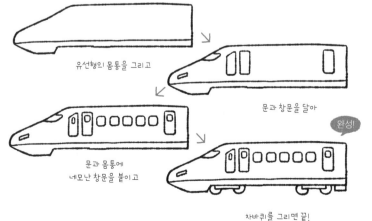

유선형의 몸통을 그리고

문과 창문을 달아

문과 몸통에
네모난 창문을 붙이고

완성!

차바퀴를 그리면 끝!

🖊️ 선을 따라 그려봅시다!

직접 그려봅시다!

【건널목 신호】

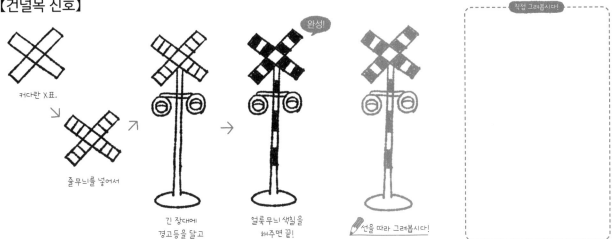

커다란 X표.

줄무늬를 넣어서

긴 장대에
경고등을 달고

완성!

얼룩무늬 색칠을
해주면 끝!

✏️선을 따라 그려봅시다!

직접 그려봅시다!

【승차권 자동발매기】

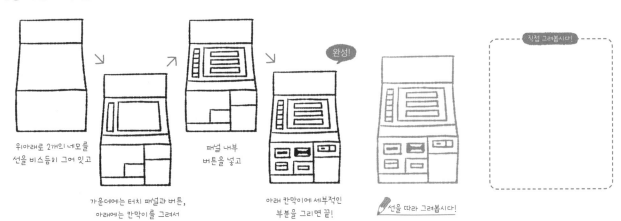

위아래로 2개의 네모를
선을 비스듬히 그어 잇고

가운데에는 터치 패널과 버튼,
아래에는 칸막이를 그려서

패널 내부
버튼을 넣고

완성!

아래 칸막이에 세부적인
부분을 그리면 끝!

✏️선을 따라 그려봅시다!

직접 그려봅시다!

【개표구】

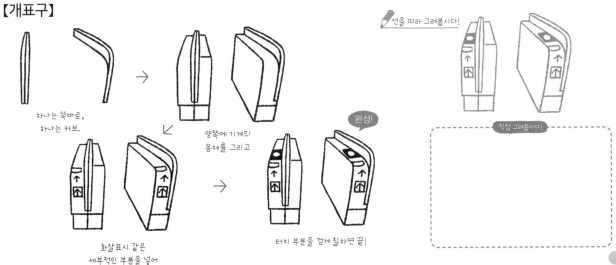

하나는 똑바로,
하나는 커브.

양쪽에 기계의
몸체를 그리고

화살표시 같은
세부적인 부분을 넣어

터치 부분을 검게 칠하면 끝!

완성!

✏️선을 따라 그려봅시다!

직접 그려봅시다!

【일반 자동차】

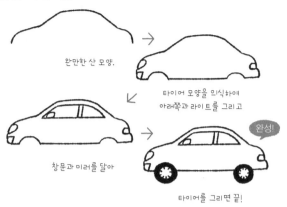

완만한 산 모양.

타이어 모양을 의식하여
아래쪽과 라이트를 그리고

창문과 미러를 달아

완성!

타이어를 그리면 끝!

직접 그려봅시다!

✏️선을 따라 그려봅시다!

【4WD 자동차】

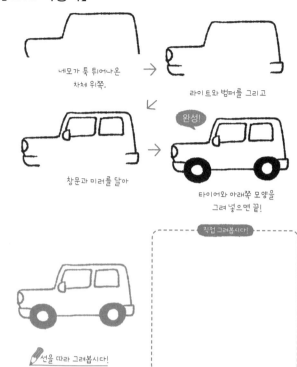

네모가 툭 튀어나온
차체 위쪽.

라이트와 범퍼를 그리고

창문과 미러를 달아

완성!

타이어와 아래쪽 모양을
그려 넣으면 끝!

직접 그려봅시다!

✏️선을 따라 그려봅시다!

【경차】

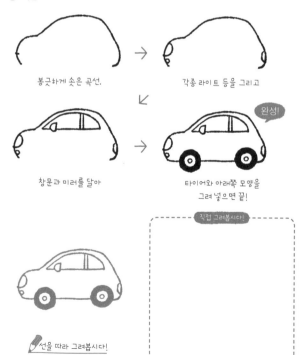

봉긋하게 솟은 곡선.

각종 라이트 등을 그리고

창문과 미러를 달아

완성!

타이어와 아래쪽 모양을
그려 넣으면 끝!

직접 그려봅시다!

✏️선을 따라 그려봅시다!

【미니 밴】

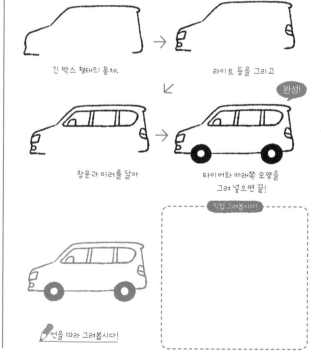

긴 박스 형태의 몸체.

라이트 등을 그리고

창문과 미러를 달아

완성!

타이어와 아래쪽 모양을
그려 넣으면 끝!

직접 그려봅시다!

✏️선을 따라 그려봅시다!

【트럭】

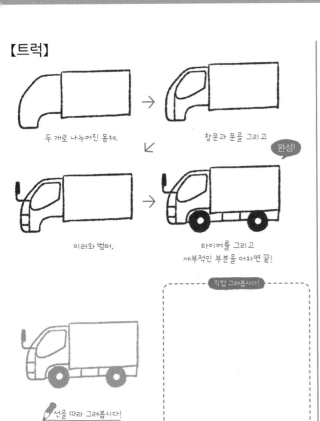

두 개로 나누어진 몸체.

창문과 문을 그리고

완성!

미러와 범퍼.

타이어를 그리고
세부적인 부분을 더하면 끝!

직접 그려봅시다!

✏️선을 따라 그려봅시다!

【구급차】

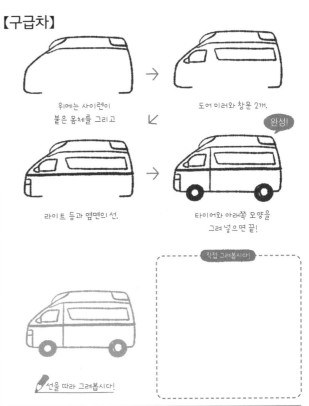

위에는 사이렌이
붙은 몸체를 그리고

도어 미러와 창문 2개.

완성!

라이트 등과 옆면의 선.

타이어와 아래쪽 모양을
그려 넣으면 끝!

직접 그려봅시다!

✏️선을 따라 그려봅시다!

【청소차】

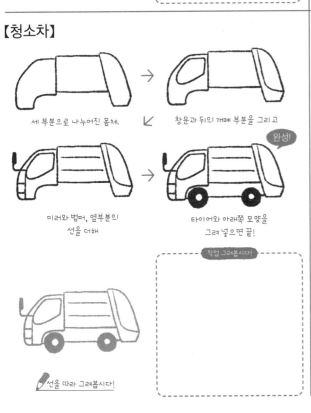

세 부분으로 나누어진 몸체.

창문과 뒤의 개폐 부분을 그리고

완성!

미러와 범퍼, 옆부분의
선을 더해

타이어와 아래쪽 모양을
그려 넣으면 끝!

직접 그려봅시다!

✏️선을 따라 그려봅시다!

【소방차】

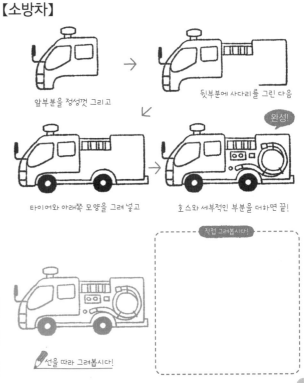

앞부분을 정성껏 그리고

뒷부분에 사다리를 그린 다음

완성!

타이어와 아래쪽 모양을 그려 넣고

호스와 세부적인 부분을 더하면 끝!

직접 그려봅시다!

✏️선을 따라 그려봅시다!

【버스】

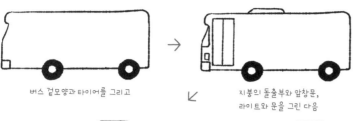

선을 따라 그려봅시다!

버스 겉모양과 타이어를 그리고

지붕의 돌출부와 앞창문,
라이트와 문을 그린 다음

완성!

직접 그려봅시다!

창틀과 뒷문을 넣고

문과 창문을 선으로 나누면 끝!

【택시】

선을 따라 그려봅시다!

자동차 윗부분 생김새와 창문을 그린 다음

미러와 지붕의 표시등.

앞뒤의 라이트와 옆부분 선 2개.

완성!

타이어와 범퍼를 그리면 끝!

직접 그려봅시다!

【경찰차】

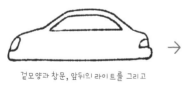

선을 따라 그려봅시다!

겉모양과 창문, 앞뒤의 라이트를 그리고

문의 선, 검게 칠할 부분에 선을 넣어

창틀과 미러, 타이어를 그린 다음

완성!

사이렌을 그리고, 타이어와 창틀,
아랫부분을 검게 칠하면 끝!

직접 그려봅시다!

4장 여러 가지 길거리 모습

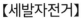

【세발자전거】

핸들을 그리고

파이프를 그려
핸들과 의자를 이은 다음

뒷부분의 기둥과
안쪽 타이어.

흙받기와 앞바퀴, 페달을 더하고

선을 따라 그려봅시다!

완성!

바깥쪽의 타이어까지 그리면 끝!

직접 그려봅시다!

【자전거】

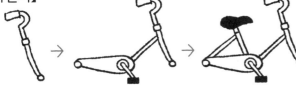

핸들 커버와
「?」형의 파이프.

페달과 체인 커버를 그려서
파이프로 잇고

삼각형의 파이프에 안장을 얹어

선을 따라 그려봅시다!

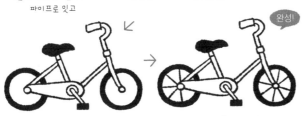

앞뒤로 타이어.

완성!

바퀏살을 그리면 끝!

직접 그려봅시다!

【스쿠터】

라이트에 미러와
핸들을 붙이고

곡선 본체에 방향지시 등과
흙받기 커버.

선을 따라 그려봅시다!

안장과 엔진, 후미등을 그리고

완성!

타이어를 더하면 끝!

직접 그려봅시다!

【버스정류장】

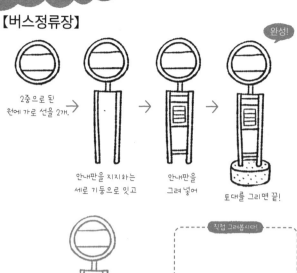

2중으로 된 원에 가로 선을 2개.

안내판을 지지하는 세로 기둥으로 잇고

안내판을 그려 넣어

완성!

토대를 그리면 끝!

✏️ 선을 따라 그려봅시다!

직접 그려봅시다!

【택시승강장】

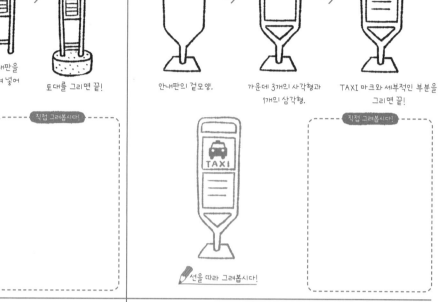

안내판의 겉모양.

가운데 3개의 사각형과 1개의 삼각형.

완성!

TAXI 마크와 세부적인 부분을 그리면 끝!

✏️ 선을 따라 그려봅시다!

직접 그려봅시다!

【신호등】

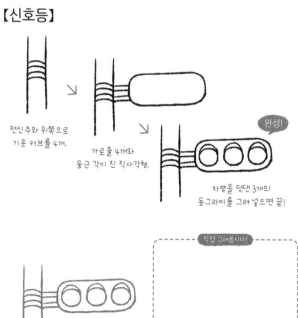

전신주와 위쪽으로 기운 커브를 4개.

가로줄 4개와 둥근 각이 진 직사각형.

완성!

차양을 덧댄 3개의 동그라미를 그려 넣으면 끝!

직접 그려봅시다!

✏️ 선을 따라 그려봅시다!

【보행자용 신호등】

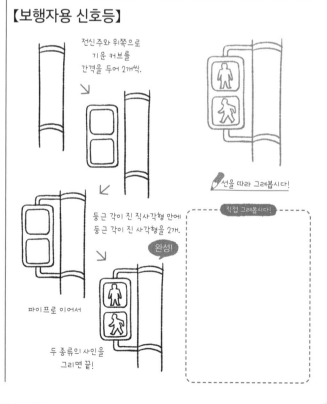

전신주와 위쪽으로 기운 커브를 간격을 두어 2개씩.

둥근 각이 진 직사각형 안에 둥근 각이 진 사각형을 2개.

✏️ 선을 따라 그려봅시다!

직접 그려봅시다!

파이프로 이어서

완성!

두 종류의 사인을 그리면 끝!

【육교】

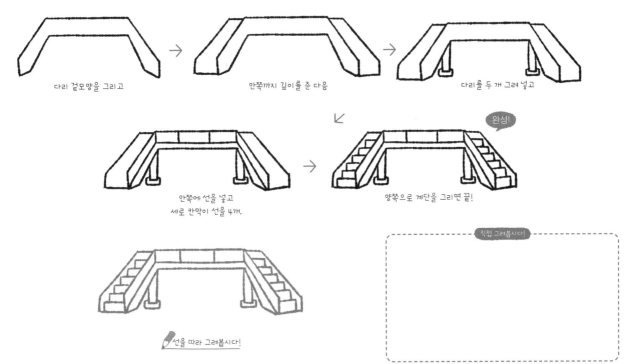

다리 겉모양을 그리고

안쪽까지 깊이를 준 다음

다리를 두 개 그려 넣고

안쪽에 선을 넣고
세로 칸막이 선을 4개.

완성!

양쪽으로 계단을 그리면 끝!

선을 따라 그려봅시다!

직접 그려봅시다!

【주유소】

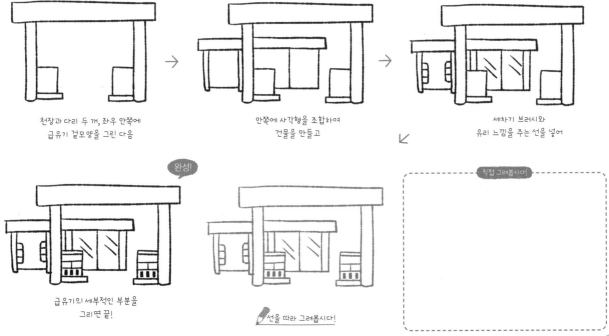

천장과 다리 두 개, 좌우 안쪽에
급유기 겉모양을 그린 다음

안쪽에 사각형을 조합하여
건물을 만들고

세차기 브러시와
유리 느낌을 주는 선을 넣어

완성!

급유기의 세부적인 부분을
그리면 끝!

선을 따라 그려봅시다!

직접 그려봅시다!

【꽃집 점포】

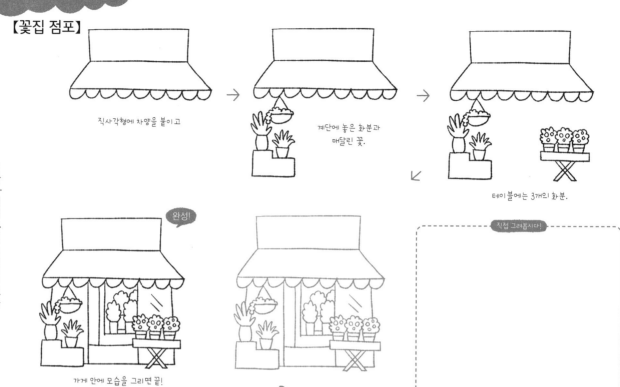

직사각형에 차양을 붙이고

계단에 놓은 화분과
매달린 꽃.

테이블에는 3개의 화분.

완성!

가게 안에 모습을 그리면 끝!

선을 따라 그려봅시다!

직접 그려봅시다!

【꽃다발】

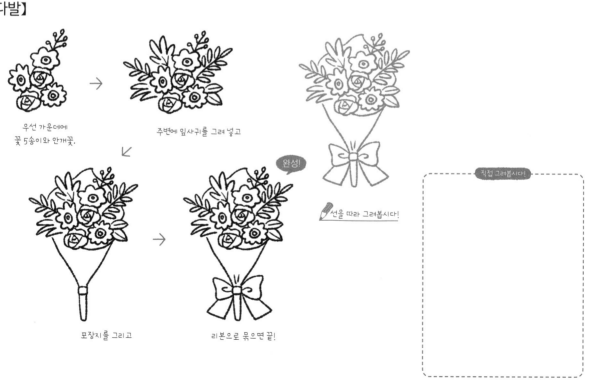

우선 가운데에
꽃 5송이와 안개꽃.

주변에 잎사귀를 그려 넣고

선을 따라 그려봅시다!

완성!

포장지를 그리고

리본으로 묶으면 끝!

직접 그려봅시다!

【장미】

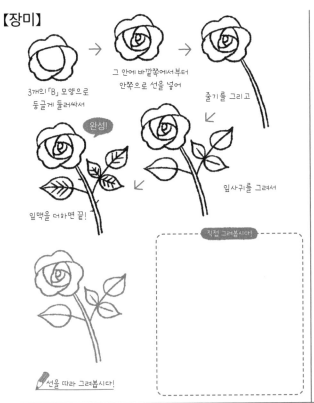

3개의 「B」모양으로
둥글게 둘러싸서

그 안에 바깥쪽에서부터
안쪽으로 선을 넣어

줄기를 그리고

완성!

잎사귀를 그려서

잎맥을 더하면 끝!

직접 그려봅시다!

선을 따라 그려봅시다!

【장미(봉오리)】

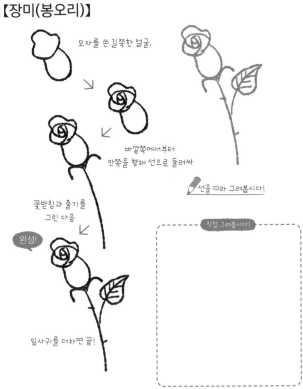

모자를 쓴 길쭉한 얼굴.

바깥쪽에서부터
안쪽을 향해 선으로 둘러싸

선을 따라 그려봅시다!

꽃받침과 줄기를
그린 다음

완성!

직접 그려봅시다!

잎사귀를 더하면 끝!

【튤립】

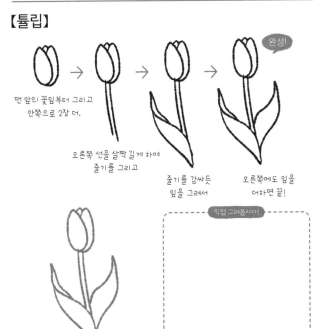

완성!

맨 앞의 꽃잎부터 그리고
안쪽으로 2장 더.

오른쪽 선을 살짝 길게 하여
줄기를 그리고

줄기를 감싸듯
잎을 그려서

오른쪽에도 잎을
더하면 끝!

직접 그려봅시다!

선을 따라 그려봅시다!

【가베라】

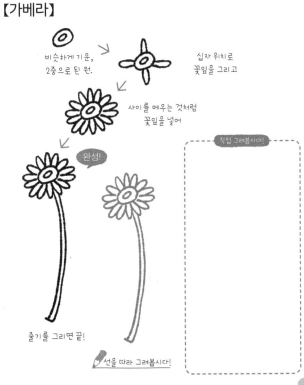

비슷하게 기운,
2중으로 된 원.

십자 위치로
꽃잎을 그리고

사이를 메우는 것처럼
꽃잎을 넣어

완성!

직접 그려봅시다!

줄기를 그리면 끝!

선을 따라 그려봅시다!

【앤슈리엄】

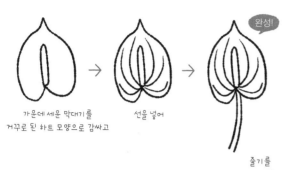

가운데 세운 막대기를
거꾸로 된 하트 모양으로 감싸고

선을 넣어

완성!

줄기를
그리면 끝!

직접 그려봅시다!

 선을 따라 그려봅시다!

【아이비】

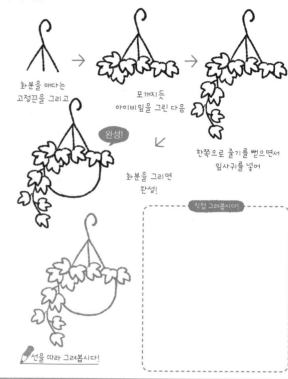

화분을 매다는
고정끈을 그리고

포개지듯
아이비잎을 그린 다음

한쪽으로 줄기를 뻗으면서
잎사귀를 넣어

완성!

화분을 그리면
완성!

직접 그려봅시다!

선을 따라 그려봅시다!

【수선화】

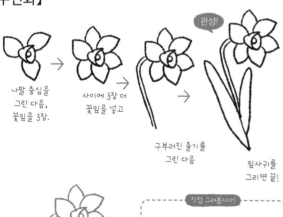

나팔 중심을
그린 다음,
꽃잎을 3장.

사이에 3장 더
꽃잎을 넣고

완성!

구부러진 줄기를
그린 다음

잎사귀를
그리면 끝!

직접 그려봅시다!

선을 따라 그려봅시다!

【백합】

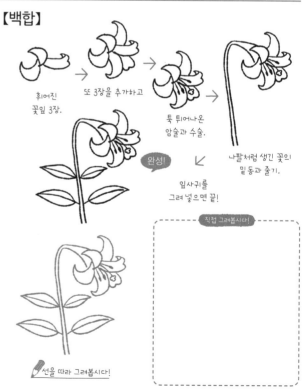

휘어진
꽃잎 3장.

또 3장을 추가하고

툭 튀어나온
암술과 수술.

나팔처럼 생긴 꽃의
밑동과 줄기.

완성!

잎사귀를
그려 넣으면 끝!

직접 그려봅시다!

선을 따라 그려봅시다!

【팬지】

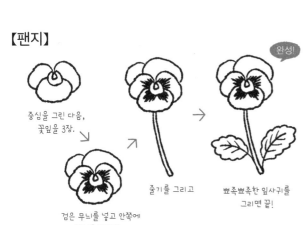

중심을 그린 다음,
꽃잎을 3장.

검은 무늬를 넣고 안쪽에
꽃잎을 2장 넣어

줄기를 그리고

뾰족뾰족한 잎사귀를
그리면 끝!

완성!

선을 따라 그려봅시다!

직접 그려봅시다!

【선인장】

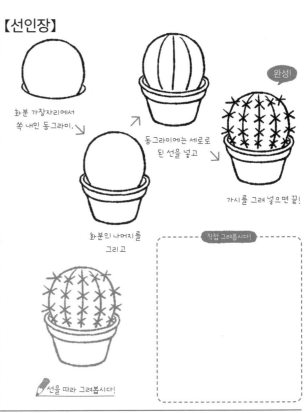

화분 가장자리에서
쏙 내민 동그라미.

동그라미에는 세로로
된 선을 넣고

화분의 나머지를
그리고

가시를 그려 넣으면 끝!

완성!

선을 따라 그려봅시다!

직접 그려봅시다!

【꽃양귀비】

중심을 그린 다음,
꽃잎 3장.

그 사이에 3장을
더 끼우고

꽃잎에 무늬를 넣어
줄기를 그려서

잎사귀까지
그리면 끝!

완성!

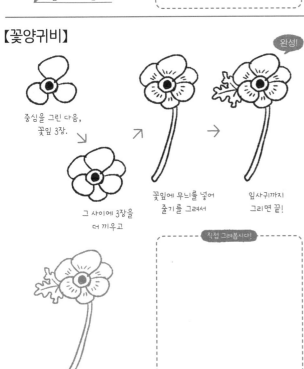

선을 따라 그려봅시다!

직접 그려봅시다!

【국화】

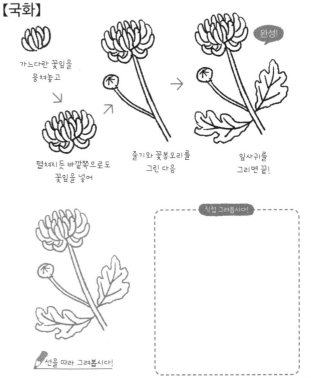

가느다란 꽃잎을
뭉쳐놓고

펼쳐지듯 바깥쪽으로도
꽃잎을 넣어

줄기와 꽃봉오리를
그린 다음

잎사귀를
그리면 끝!

완성!

선을 따라 그려봅시다!

직접 그려봅시다!

【모래밭】

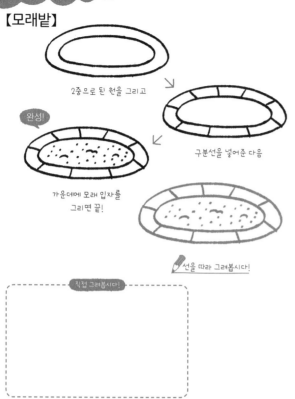

2중으로 된 원을 그리고

구분선을 넣어준 다음

완성!

가운데에 모래 입자를
그리면 끝!

✏️선을 따라 그려봅시다!

직접 그려봅시다!

【모래 놀이 장난감】

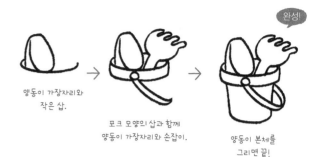

완성!

양동이 가장자리와
작은 삽.

포크 모양의 삽과 함께
양동이 가장자리와 손잡이.

양동이 본체를
그리면 끝!

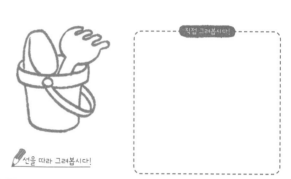

직접 그려봅시다!

✏️선을 따라 그려봅시다!

【시소】

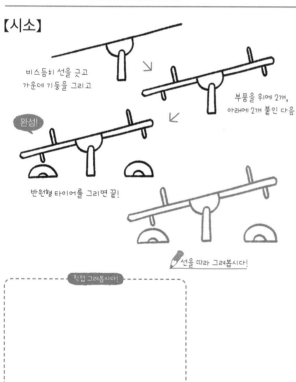

비스듬히 선을 긋고
가운데 기둥을 그리고

부품을 위에 2개,
아래에 2개 붙인 다음

완성!

반원형 타이어를 그리면 끝!

✏️선을 따라 그려봅시다!

직접 그려봅시다!

【철봉】

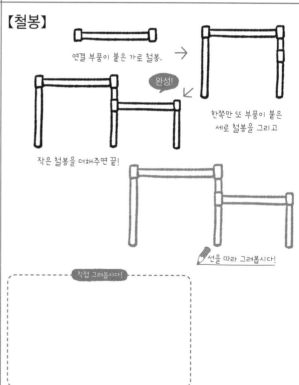

연결 부품이 붙은 가로 철봉.

완성!

한쪽만 또 부품이 붙은
세로 철봉을 그리고

작은 철봉을 더해주면 끝!

✏️선을 따라 그려봅시다!

직접 그려봅시다!

【그네】

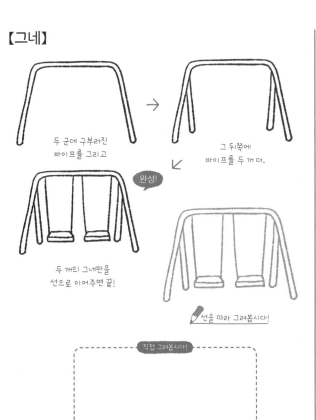

두 군데 구부러진
파이프를 그리고

그 뒤쪽에
파이프를 두 개 더.

완성!

두 개의 그네판을
선으로 이어주면 끝!

✏ 선을 따라 그려봅시다!

직접 그려봅시다!

【미끄럼틀】

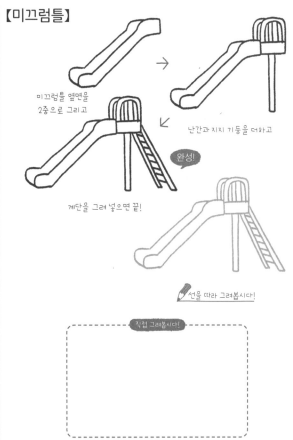

미끄럼틀 옆면을
2층으로 그리고

난간과 지지 기둥을 더하고

완성!

계단을 그려 넣으면 끝!

✏ 선을 따라 그려봅시다!

직접 그려봅시다!

【공원 입구】

「ㄷ」자 모양의 파이프 두 개와 양쪽의 벽.

안쪽으로 뻗어가는 길과 나무를 그린
다음

저 멀리 보이는 나무와 녹음.

완성!

좀 더 세밀한 표현을 넣으면 끝!

✏ 선을 따라 그려봅시다!

직접 그려봅시다!

【벤치】

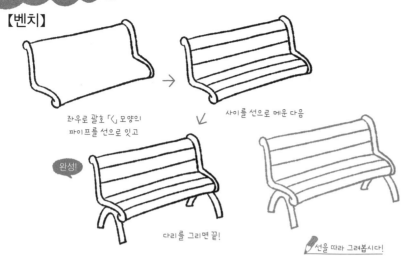

좌우로 괄호「〈」모양의
파이프를 선으로 잇고

사이를 선으로 메운 다음

완성!

다리를 그리면 끝!

✏️선을 따라 그려봅시다!

【수돗가】

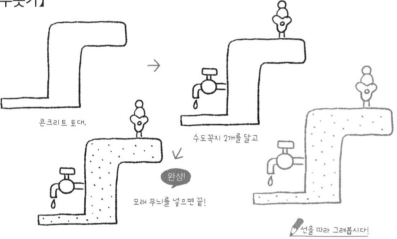

콘크리트 토대.

수도꼭지 2개를 달고

완성!

모래 무늬를 넣으면 끝!

✏️선을 따라 그려봅시다!

【분수】

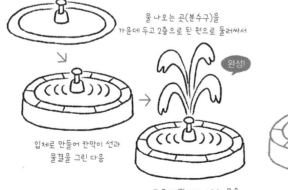

물 나오는 곳(분수구)을
가운데 두고 2중으로 된 원으로 둘러싸서

완성!

입체로 만들어 칸막이 선과
물결을 그린 다음

그 위에 뿜어져 나오는 물을
그리면 끝!

✏️선을 따라 그려봅시다!

【참새】

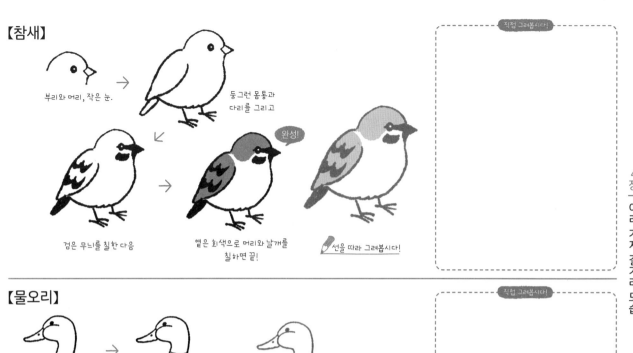

부리와 머리, 작은 눈.

둥그런 몸통과
다리를 그리고

검은 무늬를 칠한 다음

완성!

옅은 회색으로 머리와 날개를
칠하면 끝!

선을 따라 그려봅시다!

직접 그려봅시다!

【물오리】

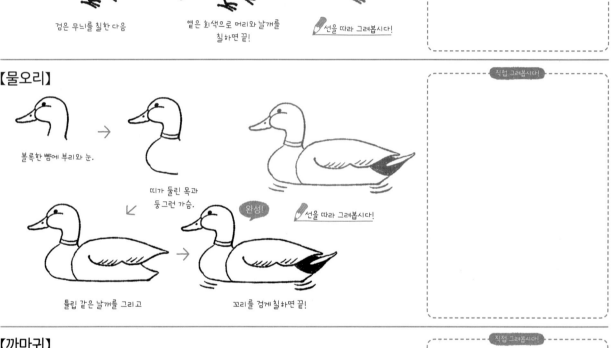

볼록한 뺨에 부리와 눈.

띠가 둘린 목과
둥그런 가슴.

튤립 같은 날개를 그리고

완성!

꼬리를 검게 칠하면 끝!

선을 따라 그려봅시다!

직접 그려봅시다!

【까마귀】

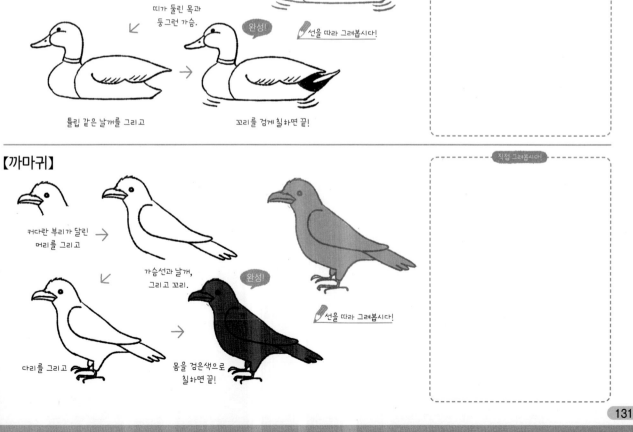

커다란 부리가 달린
머리를 그리고

가슴선과 날개,
그리고 꼬리.

다리를 그리고

완성!

몸을 검은색으로
칠하면 끝!

선을 따라 그려봅시다!

직접 그려봅시다!

【아파트】

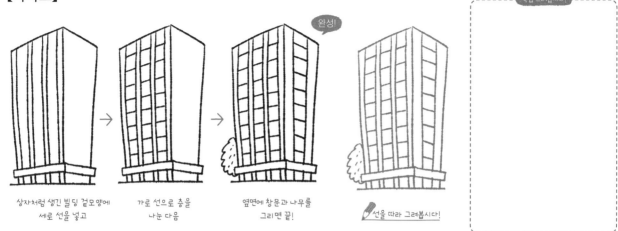

상자처럼 생긴 빌딩 겉모양에
세로 선을 넣고

가로 선으로 층을
나눈 다음

옆면에 창문과 나무를
그리면 끝!

완성!

✏️ 선을 따라 그려봅시다!

직접 그려봅시다!

【맨션】

✏️ 선을 따라 그려봅시다!

옆으로 기다란 사다리꼴 지붕.

2층짜리 건물에 작은 지붕과 난간.

완성!

6개의 사각형과 계단을 그리고

창문을 그려 넣으면 끝!

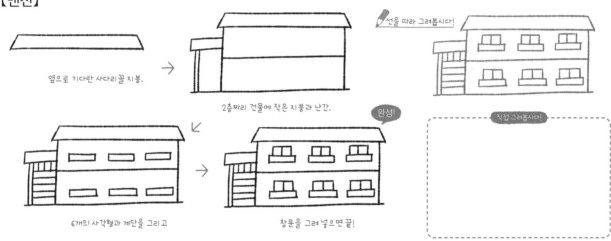

직접 그려봅시다!

【주택】

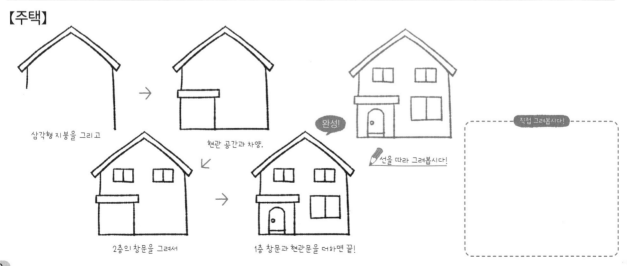

삼각형 지붕을 그리고

현관 공간과 차양.

완성!

✏️ 선을 따라 그려봅시다!

2층의 창문을 그려서

1층 창문과 현관문을 더하면 끝!

직접 그려봅시다!

【카페】

입구에 메뉴판과 화분.

차양이 붙은 집.

선을 따라 그려봅시다!

문과 창문을 그리고

완성!

세부적인 부분을 그리면 끝!

직접 그려봅시다!

【카페 손님】

긴 머리인 여자.

턱을 괴고,
오른손으로 든 컵.

어깨선을 그리고
뒤로 의자 등받이.

완성!

타원형 테이블을 그리면 끝!

직접 그려봅시다!

선을 따라 그려봅시다!

【바리스타】

모자를 쓰고
주전자를 든 오른손.

주전자를 그리고

커피 드립 세트를
앞쪽에 놓은 다음

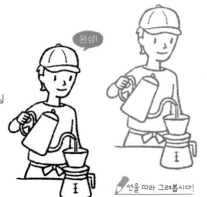

완성!

테이블 면과 세부적인 부분을
그리면 끝!

선을 따라 그려봅시다!

직접 그려봅시다!

편의점

【편의점】

커다란 사각형에 옆으로 긴 지붕.

지붕에 선을 그려 넣고,
바로 앞에 쓰레기통.

선을 따라 그려봅시다!

문과 창문을 더하고

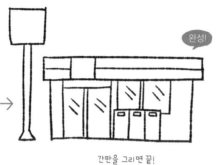

완성!

간판을 그리면 끝!

직접 그려봅시다!

【편의점 점원】

동그란 얼굴에 귀와
머리카락을 그리고

표정과 옷깃을 넣어서

앞으로 가지런히 모은
팔과 계산대 모서리.

옆에는 계산기를 그린 다음

완성!

카운터를 그리면 끝!

선을 따라 그려봅시다!

직접 그려봅시다!

【ATM】

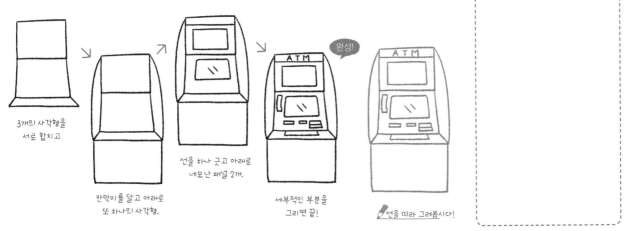

3개의 사각형을
서로 합치고

칸막이를 달고 아래로
또 하나의 사각형.

선을 하나 긋고 아래로
네모난 패널 2개.

세부적인 부분을
그리면 끝!

완성!

✏️선을 따라 그려봅시다!

직접 그려봅시다!

【호빵 보온기】

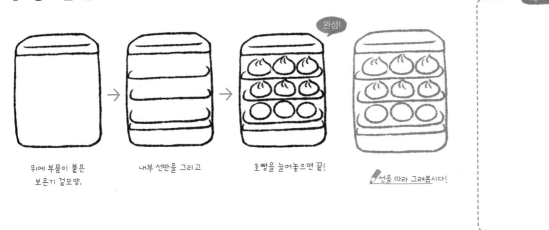

위에 부품이 붙은
보온기 겉모양.

내부 선반을 그리고

호빵을 늘어놓으면 끝!

완성!

✏️선을 따라 그려봅시다!

직접 그려봅시다!

【자동판매기】

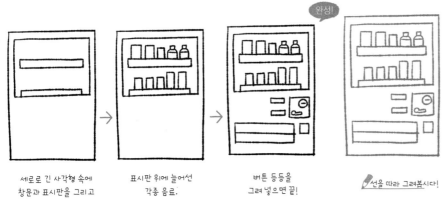

세로로 긴 사각형 속에
창문과 표시판을 그리고

표시판 위에 늘어선
각종 음료.

버튼 등등을
그려 넣으면 끝!

완성!

✏️선을 따라 그려봅시다!

직접 그려봅시다!

135

【우체국】

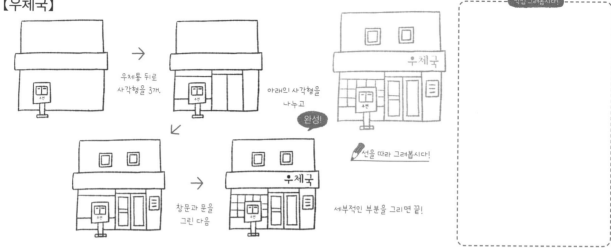

직접 그려봅시다!

우체통 뒤로 사각형을 3개,

아래의 사각형을 나누고

완성!

창문과 문을 그린 다음

세부적인 부분을 그리면 끝!

선을 따라 그려봅시다!

【파출소】

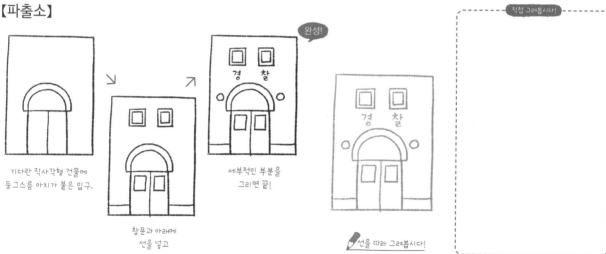

직접 그려봅시다!

완성!

기다란 직사각형 건물에 둥그스름 아치가 붙은 입구.

창문과 아래에 선을 넣고

세부적인 부분을 그리면 끝!

선을 따라 그려봅시다!

【국숫집】

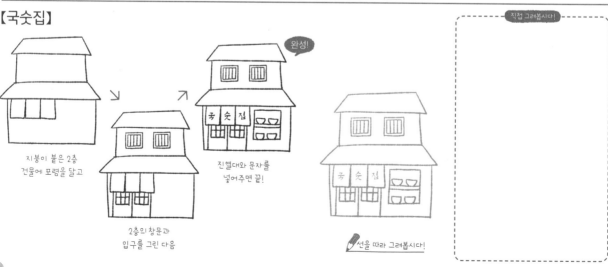

직접 그려봅시다!

완성!

지붕이 붙은 2층 건물에 포렴을 달고

2층의 창문과 입구를 그린 다음

진열대와 문자를 넣어주면 끝!

선을 따라 그려봅시다!

【우체통】

사각형을 조합하고
우체통 입구를 넣은 다음

선을 더해 움푹 들어간
느낌을 표현.

「우편」 글씨를 적어주고

완성!

다리 기둥을 그리면 끝!

선을 따라 그려봅시다!

직접 그려봅시다!

【경찰관】

경찰모를 쓴
얼굴과 옷깃.

경례한 손.

제복 상반신을 그리고

완성!

바지와 신발을
그려 넣으면 끝!

선을 따라 그려봅시다!

직접 그려봅시다!

【국수 반죽을 하는 장인】

 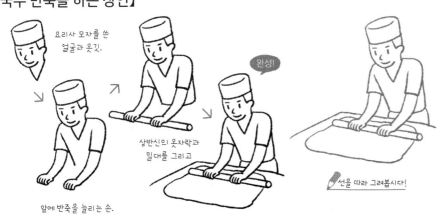

요리사 모자를 쓴
얼굴과 옷깃.

앞에 반죽을 늘리는 손.

상반신의 옷자락과
밀대를 그리고

완성!

바닥과 반죽을 그리면 끝!

선을 따라 그려봅시다!

직접 그려봅시다!

【패밀리 레스토랑】

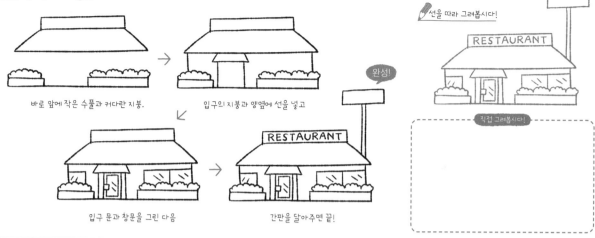

바로 앞에 작은 수풀과 커다란 지붕.

입구의 지붕과 양옆에 선을 넣고

선을 따라 그려봅시다!

RESTAURANT

완성!

입구 문과 창문을 그린 다음

간판을 달아주면 끝!

직접 그려봅시다!

【백화점】

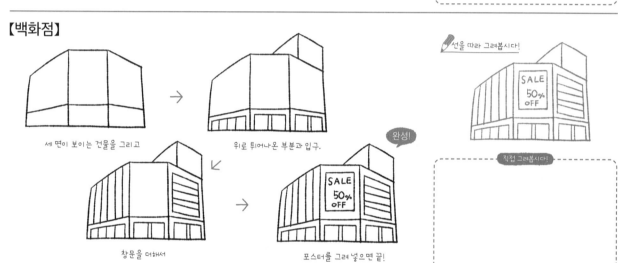

세 면이 보이는 건물을 그리고

위로 튀어나온 부분과 입구.

선을 따라 그려봅시다!

SALE 50% OFF

완성!

창문을 더해서

포스터를 그려 넣으면 끝!

직접 그려봅시다!

【베이커리(빵집)】

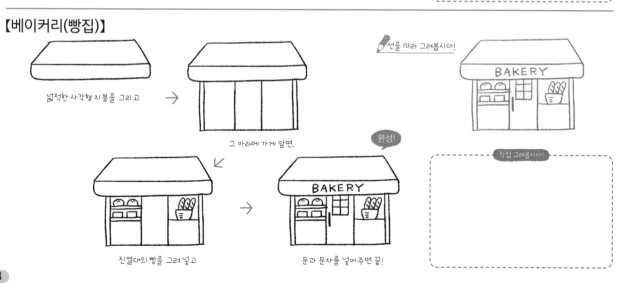

넓적한 사각형 지붕을 그리고

그 아래에 가게 앞면.

선을 따라 그려봅시다!

BAKERY

완성!

진열대의 빵을 그려 넣고

문과 문자를 넣어주면 끝!

직접 그려봅시다!

【웨이트리스】

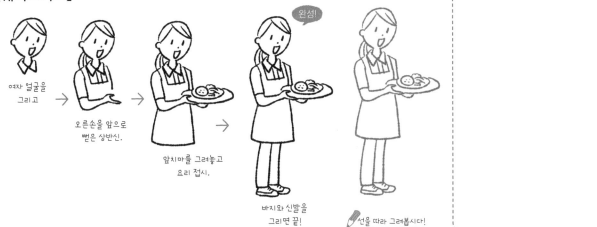

여자 얼굴을
그리고

→

오른손을 앞으로
뻗은 상반신.

→

앞치마를 그려놓고
요리 접시.

→

바지와 신발을
그리면 끝!

완성!

✏️선을 따라 그려봅시다!

직접 그려봅시다!

【안내원】

모자를 쓴 안내 직원.

→

상반신을 그리고

↓

「ㄷ」자 모양의 테이블 윗면.

→

카운터를 그리면 끝!

완성!

✏️선을 따라 그려봅시다!

직접 그려봅시다!

【제과 장인】

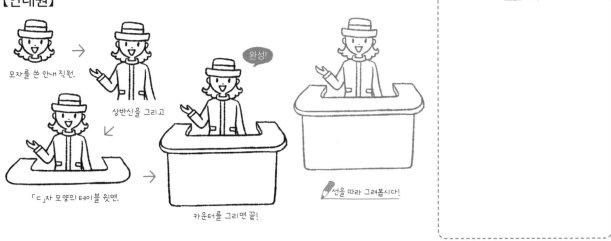
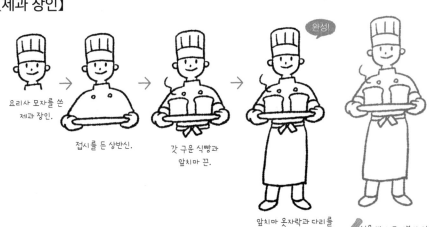

요리사 모자를 쓴
제과 장인.

→

접시를 든 상반신.

→

갓 구운 식빵과
앞치마 끈.

→

앞치마 옷자락과 다리를
그리면 끝!

완성!

✏️선을 따라 그려봅시다!

직접 그려봅시다!

【병원】

땅 위에 문과 작은 수풀.

안쪽으로 건물을 그리고

✏️ 선을 따라 그려봅시다!

창문을 그린 다음, 세로 선으로 문 입구.

완성!

간판을 그리고 세부적인 부분을 그리면 끝!

직접 그려봅시다!

【의사】

달걀형 얼굴에 귀, 머리카락.

표정과 안경을 그리고

흰색 가운 옷깃 안에 셔츠 옷깃과 넥타이.

직접 그려봅시다!

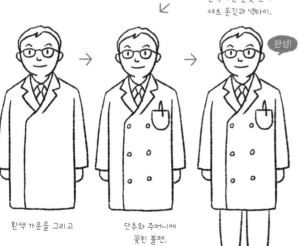

흰색 가운을 그리고

단추와 주머니에 꽂힌 볼펜.

완성!

바지와 신발을 그리면 끝!

✏️ 선을 따라 그려봅시다!

【침대】

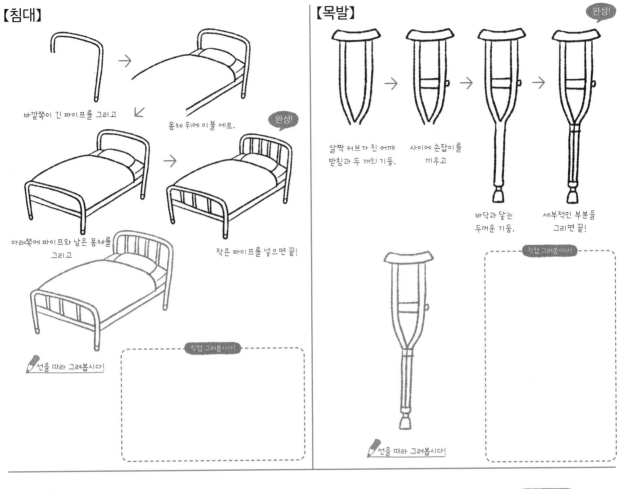

바깥쪽이 긴 파이프를 그리고

몸체 위에 이불 세트.

완성!

아래쪽에 파이프와 남은 몸체를 그리고

작은 파이프를 넣으면 끝!

✏️선을 따라 그려봅시다!

직접 그려봅시다!

【목발】

완성!

살짝 커브가 진 어깨 받침과 두 개의 기둥.

사이에 손잡이를 끼우고

바닥과 닿는 두꺼운 기둥.

세부적인 부분을 그리면 끝!

직접 그려봅시다!

✏️선을 따라 그려봅시다!

【간호사】

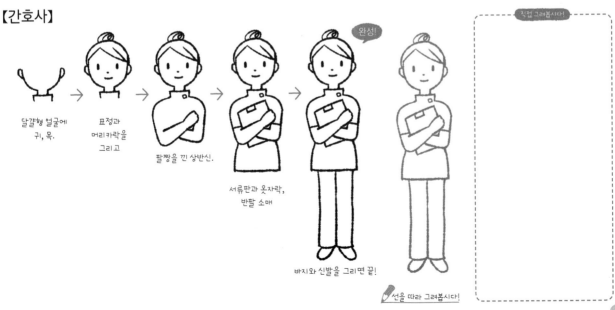

완성!

달걀형 얼굴에 귀, 목.

표정과 머리카락을 그리고

팔짱을 낀 상반신.

서류판과 옷자락, 반팔 소매

바지와 신발을 그리면 끝!

직접 그려봅시다!

✏️선을 따라 그려봅시다!

【붕대】

완성!

앞쪽인 원에서 뒤로 쭉
원통을 만들고

가운데 심지와
돌돌 감긴 선을 그리고

살짝 풀린 끝부분을
그리면 끝!

직접 그려봅시다!

✏️선을 따라 그려봅시다!

【연고】

사다리 꼴 뚜껑(캡)과
튜브 끝부분

튜브를 그리고

완성!

라벨을 그려 넣으면 끝!

직접 그려봅시다!

✏️선을 따라 그려봅시다!

【반창고】

둥근 각이 진
기다란 직사각형.

가운데에 둥근 각이 진
작은 직사각형.

완성!

점을 찍으면 끝!

직접 그려봅시다!

✏️선을 따라 그려봅시다!

【체온계】

완성!

목이 가느다란 몸체.

온도를 재는 부분을
가늘고 길게
그린 다음

표시판을 그리면 끝!

직접 그려봅시다!

✏️선을 따라 그려봅시다!

【약봉지】

완성!

사각형과 뒤로 접힌
부분.

가운데에 작은 네모.

선을 넣어주면 끝!

직접 그려봅시다!

✏️선을 따라 그려봅시다!

【약】

완성!

둥근 각이 진
직사각형.

십자를 그려
칸을 나누고

각 칸에 동그라미를
그린 다음

동그라미를 입체로
만들면 끝!

직접 그려봅시다!

✏️선을 따라 그려봅시다!

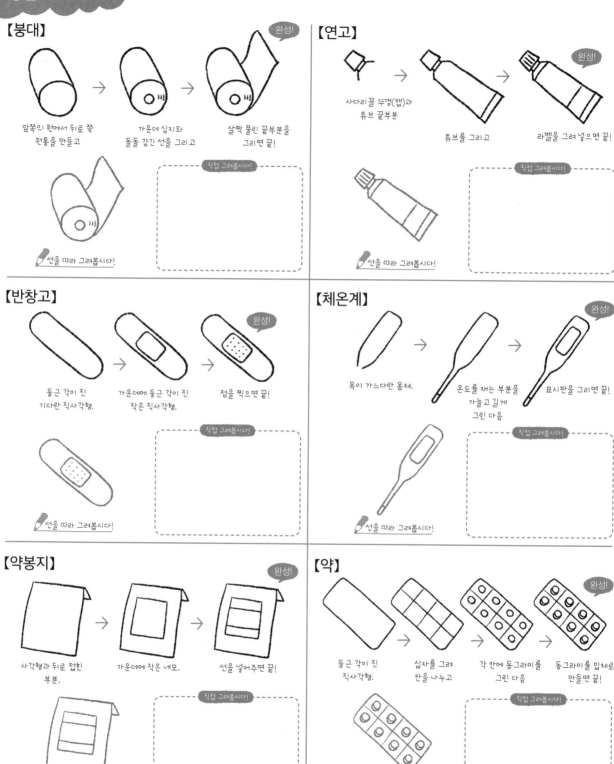

【주사기】

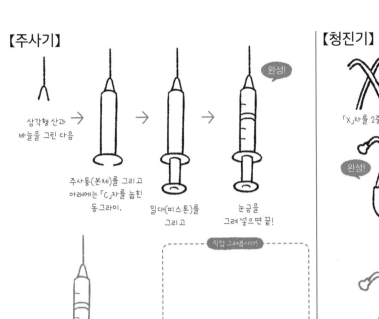

삼각형 산과
바늘을 그린 다음.

주사통(본체)를 그리고
아래에는 「C」자를 눕힌
동그라미.

밀대(피스톤)를
그리고

눈금을
그려 넣으면 끝!

완성!

직접 그려봅시다!

✏️선을 따라 그려봅시다!

【청진기】

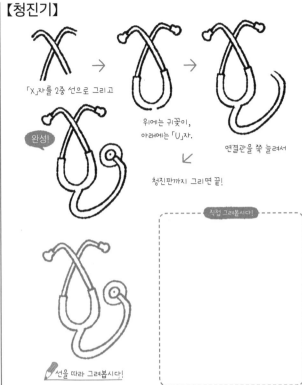

「X」자를 2중 선으로 그리고

위에는 귀꽂이,
아래에는 「U」자.

연결관을 쭉 늘려서

청진판까지 그리면 끝!

완성!

직접 그려봅시다!

✏️선을 따라 그려봅시다!

【링거】

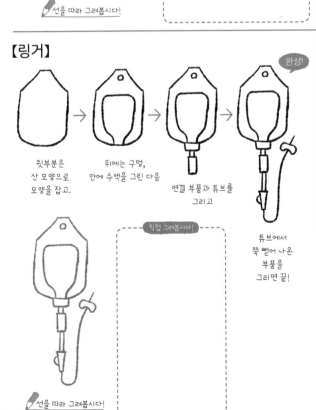

완성!

윗부분은
산 모양으로
모양을 잡고.

위에는 구멍,
안에 수액을 그린 다음

연결 부품과 튜브를
그리고

튜브에서
쭉 뻗어 나온
부품을
그리면 끝!

직접 그려봅시다!

✏️선을 따라 그려봅시다!

【링거대】

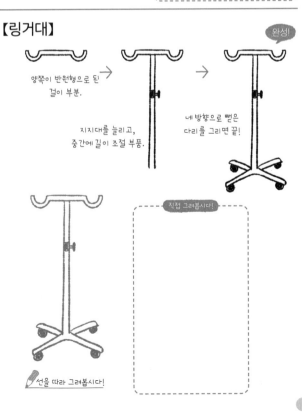

완성!

양쪽이 반원형으로 된
걸이 부분.

지지대를 늘리고,
중간에 길이 조절 부품.

네 방향으로 뻗은
다리를 그리면 끝!

직접 그려봅시다!

✏️선을 따라 그려봅시다!

MEMO

마음에 든 그림을
한 번 더 그려봅시다!

5장

여러 가지 생물

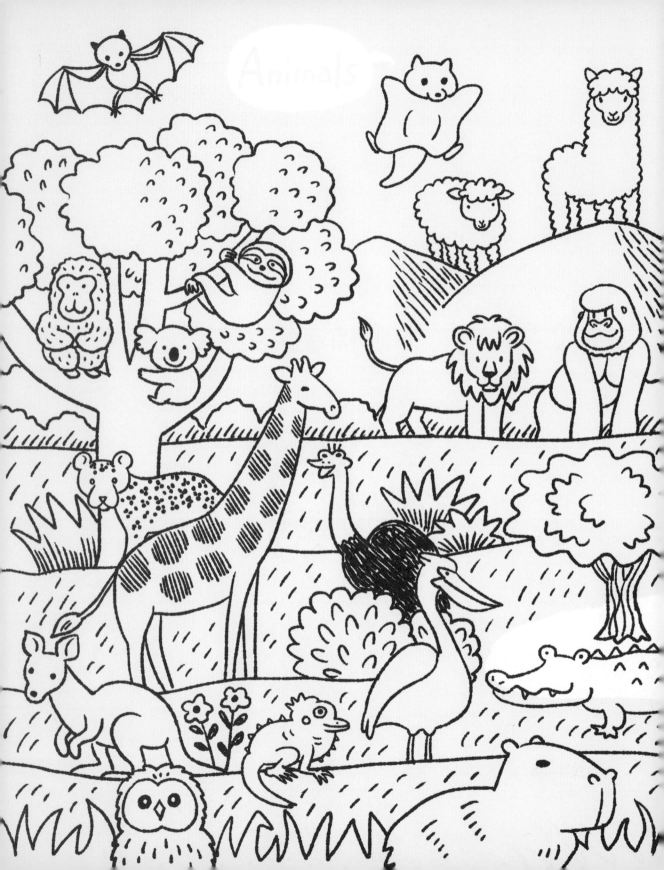

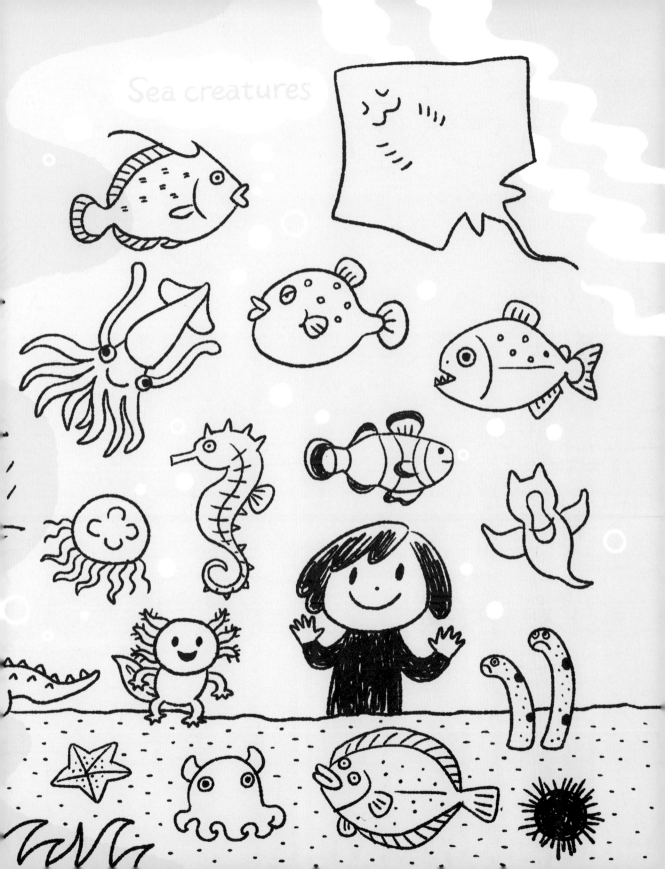

【병아리】

오동통하게 부푼 눈사람.

눈과 부리를 그리고

다리를
그려 넣으면 끝!

선을 따라 그려봅시다!

【닭】

벼슬을 붙여서 얼굴과
부리를 그리고

붉은 앞치마를 입혀서

오동통하고 둥근 배와 허벅지.

꼬리와 날개, 다리를 그리면 끝!

선을 따라 그려봅시다!

【다람쥐】

작은 귀와 통통한 뺨,
동글동글한 눈.

손을 그리고

땅딸막한 몸통과
작은 발.

얼룩무늬를
넣으면 끝!

꼬리를 그린 다음

선을 따라 그려봅시다!

【롭이어 토끼】

처진 귀와 통통한 뺨.

눈, 코, 입을
그리고

발밑이 볼록한 몸통.

손발을 그려 넣으면 끝!

선을 따라 그려봅시다!

【하늘다람쥐】

작은 귀와
톡 튀어나온 귀.

눈을 그리고

망토를 펼쳐서

완성!

몸통과 발끝, 꼬리를 그리면 끝!

선을 따라 그려봅시다!

【카피바라】

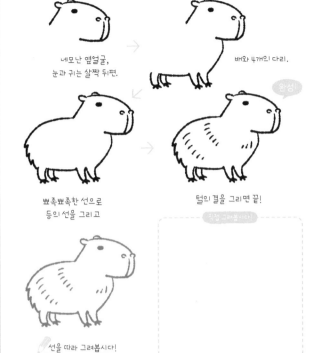

네모난 옆얼굴,
눈과 귀는 살짝 뒤편.

배와 4개의 다리.

완성!

뾰족뾰족한 선으로
등의 선을 그리고

털의 결을 그리면 끝!

선을 따라 그려봅시다!

【두더지】

뾰족한 코끝.

옆으로 긴 둥그스름한 몸,
그리고 눈과 입.

완성!

다섯 손가락이 커다란 손.

뒷발과 꼬리를 그리면 끝!

선을 따라 그려봅시다!

【비둘기】

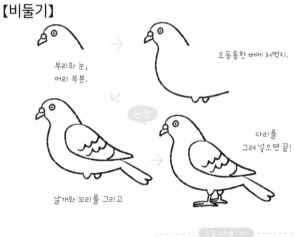

부리와 눈,
머리 부분.

오동통한 배에 허벅지.

완성!

다리를
그려 넣으면 끝!

날개와 꼬리를 그리고

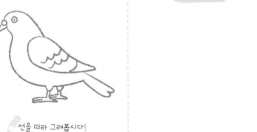

선을 따라 그려봅시다!

【오리너구리】

커다란 부리,
눈과 코는 점으로 찍고

앞다리를 그린 다음

뒷다리를 그리고

털의 결을 넣어주면 끝!

선을 따라 그려봅시다!

【웜뱃】

삼각형 귀와
머리 생김새

작은 눈과 코,
입을 그리고

다리를 그린 다음, 배의 선.

반대쪽 다리를 더해

둥그스름한 등을 그리면 끝!

선을 따라 그려봅시다!

【돼지】

거꾸로 된 하트 모양의 코,
둥근 이마.

작은 눈과 턱선.

팔랑거리는
귀를 그리고

끝이 가위처럼 뾰족한 다리 3개.

뒤쪽의 다리, 둥그스름한 등,
꼬리를 그리면 끝!

선을 따라 그려봅시다!

【양】

거꾸로 놓은 한라봉.

머리에 몽실몽실한
구름을 얹고

뚝 떨어진 눈, 그리고
귀, 코, 입.

몽글몽글한 선으로
몸통을 그리고

새우튀김 같은
다리 4개를 그리면 끝!

선을 따라 그려봅시다!

【판다】

아래로 살짝 부푼
동그라미를 그리고

반원형 귀는 검게
칠한 다음

축 처진 눈과 코.

앞으로 쭉 뻗은
앞다리 2개.

몸통과 뒷다리를 그리면 끝!

선을 따라 그려봅시다!

【코알라】

아래쪽이 불룩하게
선을 그리고

복슬복슬한 귀와
머리 선.

커다란 코에
작은 눈과 입.

다리와 손을 넣고

둥그스름한 몸통.

나무에 매달리게 하면 끝!

선을 따라 그려봅시다!

【부엉이】

뾰족뾰족
털이 난
오뚝이 모양.

땅콩 모양 얼굴에
눈과 코를 그리고

털의 결을 넣어주면
끝!

발톱이 3개 달린 다리를
그린 다음

선을 따라 그려봅시다!

【원숭이】

뾰족뾰족한 털과
얼굴을 그리고

눈, 코, 입.

뾰족뾰족 털로 덮인 손.

다리와 엉덩이.

털의 결을
넣어주면 끝!

선을 따라 그려봅시다!

【멧돼지】

거꾸로 된 하트 모양의 코,　　　작은 눈을 넣고,
이마에 귀를 붙여서　　　입과 턱선을 그려서　　　우선 3개의 다리

선을 따라 그려봅시다!

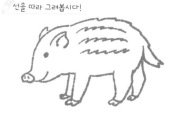

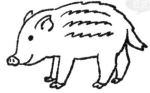

등에는 뾰족뾰족한 털과 꼬리, 안쪽 뒷다리.　　　털의 결을 넣어주면 끝!

【아르마딜로】

뾰족한 코와　　　몸통을 그리고
잎사귀 모양의 귀.　　　바로 앞다리 2개와 복슬복슬한 가슴.

선을 따라 그려봅시다!

안쪽 다리와 꼬리를 그려서　　　격자무늬를 넣어주면 끝!

【라쿤】

뾰족한 귀와　　　눈과 코를 그리고
툭 튀어나온 코.　　　우선 다리 3개.

선을 따라 그려봅시다!

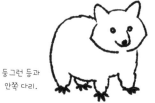

둥그런 등과　　　등에 있는 털의 결과
안쪽 다리.　　　무늬를 칠하면 끝!

5장
여러 가지 생물

【고슴도치】

선을 따라 그려봅시다!

동그란 귀와
툭 튀어나온 코.

눈과 코를 그리고

뾰족하게 선 바늘.

복슬복슬한 배와
앞다리 한 개.

나머지 3개의
다리를 더해

뾰족한 표현을 주면 끝!

5장

여러 가지 생물

【곰】

선을 따라 그려봅시다!

작고 동그란 귀.

툭 튀어나온 코와
머리 생김새.

눈과 코를 그리고

우선 다리 3개.

등과 안쪽 뒷다리를 그리면 끝!

【백곰】

선을 따라 그려봅시다!

목을 쭉 내민 옆얼굴

등은 한가운데가
살짝 파인 선으로.

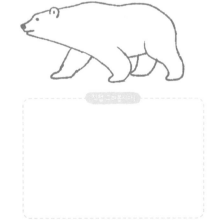

뒤쪽으로 다리를 두 개,

앞으로 나가려는
안쪽 다리를 그리면 끝!

【박쥐】

선을 따라 그려봅시다!

뾰족한 귀와 아래로 튀어
나온 머리 생김새.

코와 눈, 그리고 몸통을 그
린 다음

활짝 벌린 팔다리.

 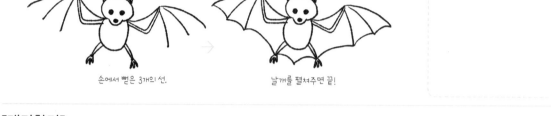

손에서 뻗은 3개의 선.

날개를 펼쳐주면 끝!

【개미핥기】

선을 따라 그려봅시다!

불쑥 튀어나온
코와 작은 눈과 귀.

바깥쪽 두 다리와
발톱을 그리고

안쪽 다리와
산처럼 굽은 등.

꼬리를 그리고

무늬를 칠해주면 끝!

【카멜레온】

선을 따라 그려봅시다!

커다란 볏,
쑥 튀어나온 눈.

구부러진 앞다리,
손가락은 둘로 나누고

등의 선에서 이어지는
돌돌 말린 꼬리.

뒷다리를 그린 다음,
뼈를 이루는 선.

가시를 붙여주면 끝!

【이구아나】

머리를 그리고

커다란 눈과 뺨,
점으로 그린 코.

구부러진 앞다리에
손가락을 붙여서

선을 따라 그려봅시다!

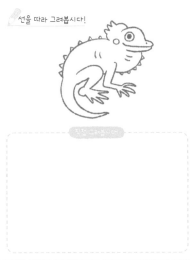

등과 뒷다리.

꼬리를 달아

완성!

등과 배에 오돌토돌한 부분과
주름을 그리면 끝!

<div style="text-align: right">5 장

여 러 가 지 생 물</div>

【맥】

아래로 쭉 뻗은 코와
작은 눈과 귀.

우선 다리 2개.

선을 따라 그려봅시다!

안쪽 다리를 그리고

완성!

등과 작은 꼬리를
그리면 끝!

【악어】

커다란 입과
위에는 작은 눈.

눈과 코, 이빨을 그리고

2대의 다리는 손가락을 붙여서

선을 따라 그려봅시다!

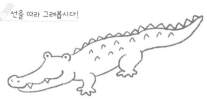

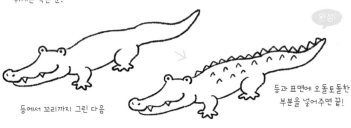

등에서 꼬리까지 그린 다음

완성!

등과 표면에 오돌토돌한
부분을 넣어주면 끝!

【사슴】

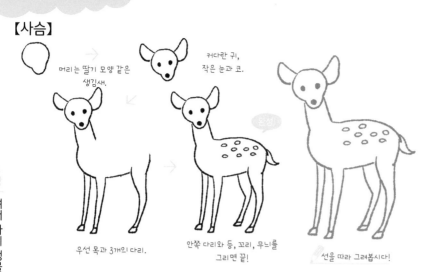

머리는 딸기 모양 같은 생김새.

커다란 귀, 작은 눈과 코.

우선 목과 3개의 다리.

안쪽 다리와 등, 꼬리, 무늬를 그리면 끝!

선을 따라 그려봅시다!

【염소】

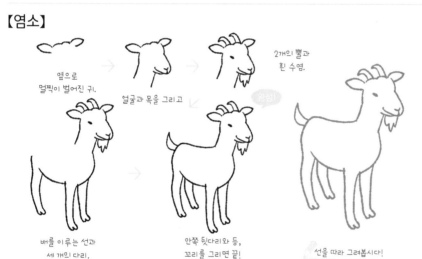

옆으로 멀찍이 벌어진 귀.

얼굴과 목을 그리고

2개의 뿔과 흰 수염.

배를 이루는 선과 세 개의 다리.

안쪽 뒷다리와 등, 꼬리를 그리면 끝!

선을 따라 그려봅시다!

【오카피】

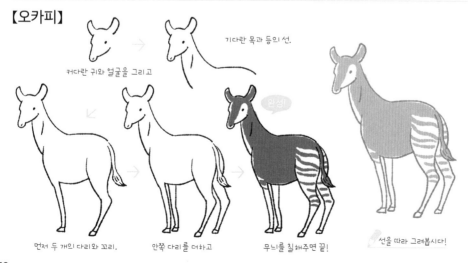

커다란 귀와 얼굴을 그리고

기다란 목과 등의 선.

먼저 두 개의 다리와 꼬리.

안쪽 다리를 더하고

무늬를 칠해주면 끝!

선을 따라 그려봅시다!

【여우】

 뾰족한 귀와 → 눈과 코를 그리고
수염이 달린 머리 모양.

선을 따라 그려봅시다!

 → →
복슬복슬한 가슴과 다리 3개.　안쪽 다리와 등을 그려 넣고　살랑거리는 다리를 그리면 끝!

【레서판다】

 → →
귀와 코, 복슬복슬하게　눈과 귀 안쪽을 그린 다음
머리를 그리고

우선 다리 3개.

선을 따라 그려봅시다!

 →
안쪽 다리와 등.　꼬리를 그리고 무늬를 칠해주면 끝!

【너구리】

 → →
귀와 코, 머리는 옆으로　눈과 코,　우선 다리를 3개.
퍼진 모양.　귀 안쪽을 그려 넣고

선을 따라 그려봅시다!

 → →
안쪽 다리와 등.　꼬리를 그려서　무늬를 칠하면 끝!

【알파카】

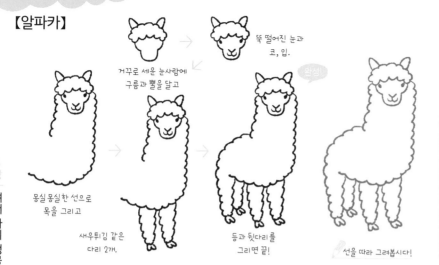

거꾸로 세운 눈사람에
구름과 뿔을 달고

뚝 떨어진 눈과
코, 입.

완성!

몽실몽실한 선으로
목을 그리고

새우튀김 같은
다리 2개.

등과 뒷다리를
그리면 끝!

선을 따라 그려봅시다!

【말】

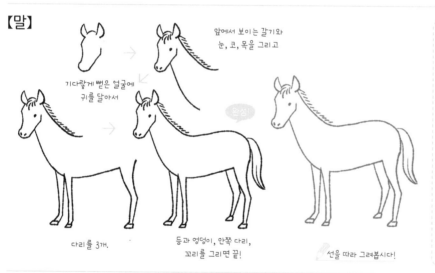

앞에서 보이는 갈기와
눈, 코, 목을 그리고

기다랗게 뻗은 얼굴에
귀를 달아서

완성!

다리를 3개.

등과 엉덩이, 안쪽 다리,
꼬리를 그리면 끝!

선을 따라 그려봅시다!

【타조】

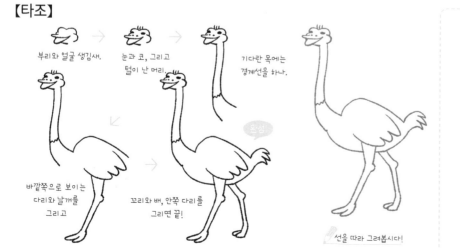

부리와 얼굴 생김새.

눈과 코, 그리고
털이 난 머리.

기다란 목에는
경계선을 하나.

바깥쪽으로 보이는
다리와 날개를
그리고

꼬리와 배, 안쪽 다리를
그리면 끝!

완성!

선을 따라 그려봅시다!

【캥거루】

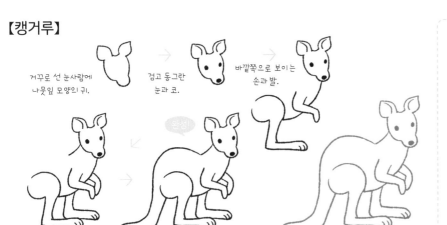

거꾸로 선 눈사람에
나뭇잎 모양의 귀.

검고 동그란
눈과 코.

바깥쪽으로 보이는
손과 발.

안쪽의 손과 발.

둥그런 등과 꼬리를 그리면 끝!

완성!

선을 따라 그려봅시다!

【낙타】

 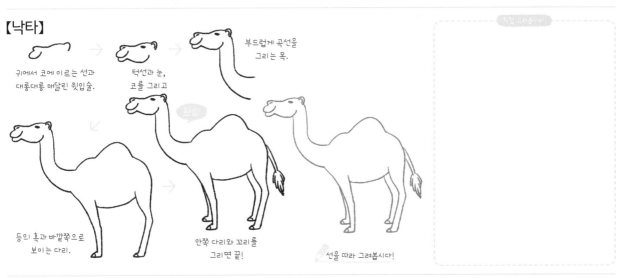

귀에서 코에 이르는 선과
대롱대롱 매달린 윗입술.

턱선과 눈,
코를 그리고

부드럽게 곡선을
그리는 목.

등의 혹과 바깥쪽으로
보이는 다리.

안쪽 다리와 꼬리를
그리면 끝!

완성!

선을 따라 그려봅시다!

【기린】

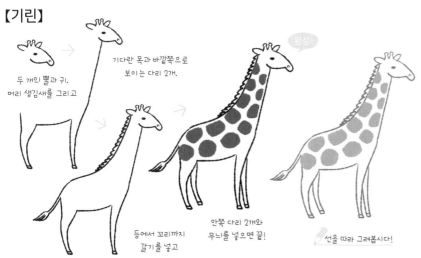

두 개의 뿔과 귀.
머리 생김새를 그리고

기다란 목과 바깥쪽으로
보이는 다리 2개.

완성!

등에서 꼬리까지
갈기를 넣고

안쪽 다리 2개와
무늬를 넣으면 끝!

선을 따라 그려봅시다!

【족제비】

작은 귀에 머리는
동그란 모양.

작은 눈, 코, 입,
기다란 목선.

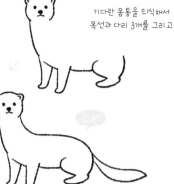

기다란 몸통을 의식해서
목선과 다리 3개를 그리고

선을 따라 그려봅시다!

꼬리를 달아주면 끝!

꼬리를 달아주면 끝!

【호랑이】

커다란 코가 특징인
얼굴을 그리고

눈과 수염, 얼굴 무늬.

우선 바깥쪽으로
보이는 다리 2개.

안쪽 다리 2개.

선을 따라 그려봅시다!

등이 쑥 들어가게 하고
꼬리를 이어준 다음

얼룩 무늬를 그리면 끝!

【코끼리】

커다란 귀와 기다란 코.

두꺼운 다리 2개.

두꺼운 다리 2개.

선을 따라 그려봅시다!

반대쪽 다리 2개,
둥그름한 등과 꼬리.

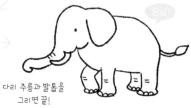

다리 주름과 발톱을
그리면 끝!

【나무늘보】

나무를 붙잡은
손부터 그리고

머리와 하트 모양의 얼굴.

처진 눈과 코, 입을 그린 다음

선을 따라 그려봅시다!

등에서 다리까지
둥글게 그리고

나무를 잡은 안쪽 손가락과
털의 결을 넣어

나무까지 그리면
끝!

【하마】

옆으로 툭 튀어나온
커다란 얼굴과 작은 귀.

뚝 떨어진 눈, 코와
수염을 그리고

바깥쪽으로 보이는 다리 2개.

선을 따라 그려봅시다!

안쪽의 다리 2개.

등과 꼬리, 발톱을 그리면 끝!

【코뿔소】

2개의 뿔과 귀 2개.

턱선과 눈,
코를 그리고

바깥쪽으로 보이는
다리와 통통한 배.

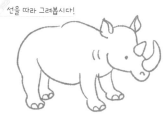

선을 따라 그려봅시다!

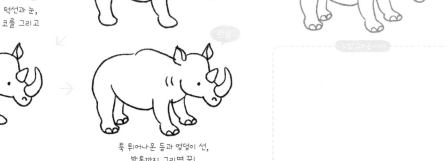

안쪽 다리를 그리고

툭 튀어나온 등과 엉덩이 선,
발톱까지 그리면 끝!

【얼룩말】

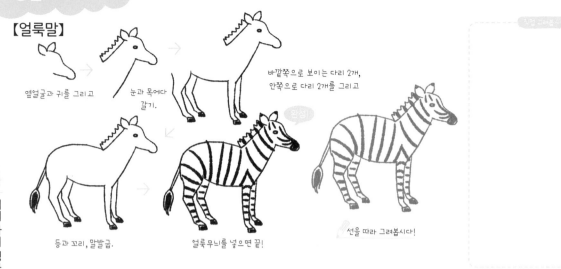

옆얼굴과 귀를 그리고

눈과 목에다 갈기.

바깥쪽으로 보이는 다리 2개,
안쪽으로 다리 2개를 그리고

등과 꼬리, 말발굽.

얼룩무늬를 넣으면 끝!

선을 따라 그려봅시다!

【사자】

동그란 귀와
머리의 갈기.

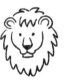

머리 그리고
눈, 코, 입을 그리고

목 주변에 갈기.

바깥쪽에서 보이는
다리를 2개.

선을 따라 그려봅시다!

뒤편에서 보이는 다리를 2개.

등과 꼬리를 그리면 끝!

【늑대】

뾰족한 귀와 수염이
있는 머리 모습.

눈, 코, 입을 그리고

목 주변의 털을
복슬복슬하게.

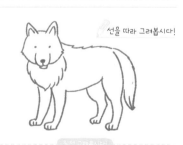

선을 따라 그려봅시다!

바깥쪽에서 보이는 다리 2개, 안쪽에
보이는 다리 2개를 차례로 그리고

등과 꼬리를 그리면 끝!

【고릴라】

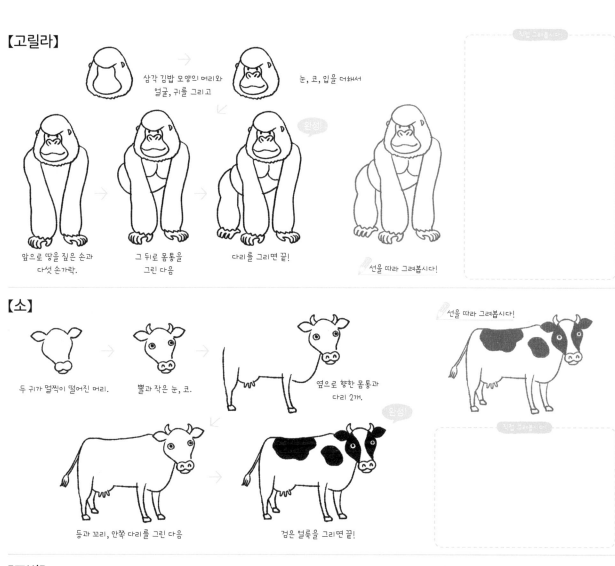

삼각 김밥 모양의 머리와 얼굴, 귀를 그리고

눈, 코, 입을 더해서

앞으로 땅을 짚은 손과 다섯 손가락.

그 뒤로 몸통을 그린 다음

다리를 그리면 끝!

완성!

선을 따라 그려봅시다!

【소】

두 귀가 멀찍이 떨어진 머리.

뿔과 작은 눈, 코.

옆으로 향한 몸통과 다리 2개.

등과 꼬리, 안쪽 다리를 그린 다음

검은 얼룩을 그리면 끝!

완성!

선을 따라 그려봅시다!

【표범】

둥그런 귀가 있는 머리.

불쑥 튀어나온 코와 눈을 그리고

옆으로 향한 몸통과 다리 2개.

등과 꼬리, 안쪽 다리를 그리고

무늬를 찍어주면 끝!

완성!

선을 따라 그려봅시다!

【백조】

뾰족한 부리와 둥그런 머리.

눈을 넣고 뺨과 목선.

날개를 그리고

선을 따라 그려봅시다!

수면을 나타내는 선과
꼬리를 그린 다음

수면에 생긴 물결을
넣어주면 끝!

【펠리컨】

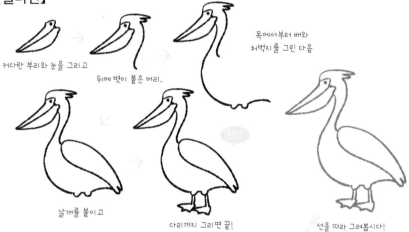

커다란 부리와 눈을 그리고

뒤에 볏이 붙은 머리.

목에서부터 배와
허벅지를 그린 다음

날개를 붙이고

다리까지 그리면 끝!

선을 따라 그려봅시다!

【플라밍고】

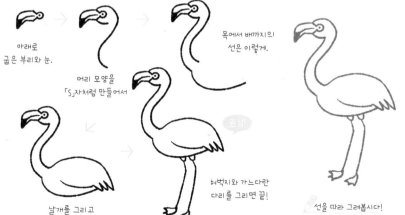

아래로
굽은 부리와 눈.

머리 모양을
「S」자처럼 만들어서

목에서 배까지의
선은 이렇게.

날개를 그리고

허벅지와 가느다란
다리를 그리면 끝!

선을 따라 그려봅시다!

164

【학】

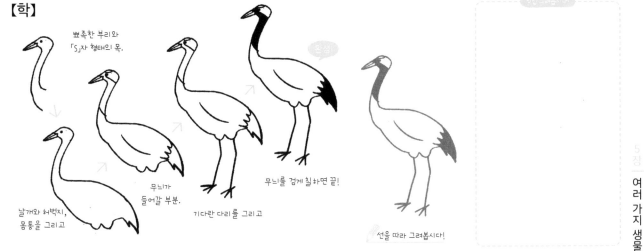

뾰족한 부리와
「S」자 형태의 목.

완성!

날개와 허벅지,
몸통을 그리고

무늬가
들어갈 부분.

기다란 다리를 그리고

무늬를 검게 칠하면 끝!

선을 따라 그려봅시다!

【꿩】

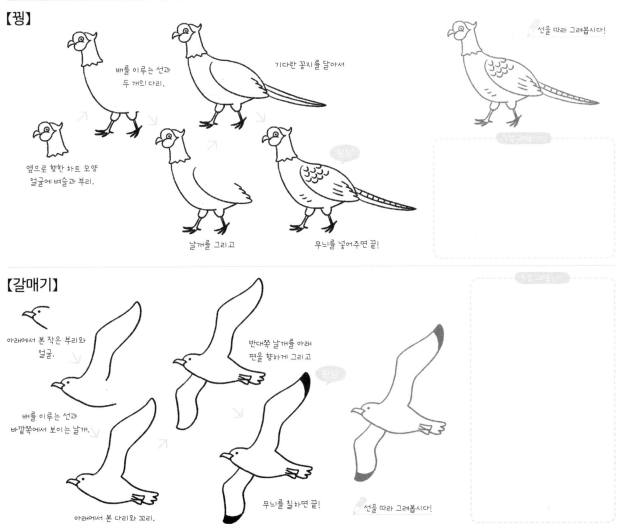

배를 이루는 선과
두 개의 다리.

기다란 꽁지를 달아서

선을 따라 그려봅시다!

옆으로 향한 하트 모양
얼굴에 벼슬과 부리.

날개를 그리고

무늬를 넣어주면 끝!

완성!

【갈매기】

아래에서 본 작은 부리와
얼굴.

반대쪽 날개를 아래
편을 향하게 그리고

완성!

배를 이루는 선과
바깥쪽에서 보이는 날개.

아래에서 본 다리와 꼬리.

무늬를 칠하면 끝!

선을 따라 그려봅시다!

165

【쥐치】

명란젓 같은 두툼한 입술과 옆얼굴.

몸통과 꼬리지느러미.

등과 배지느러미와 뒷지느러미를 달아

선과 무늬를 넣으면 끝!

선을 따라 그려봅시다!

【도미】

몸통은 옆으로 향한 모양으로.

눈과 아가미를 그리고

지느러미를 넣어

세부적인 부분을 그리면 끝!

선을 따라 그려봅시다!

【피라냐】

뾰족한 이빨이 달린 옆 몸통.

눈과 아가미를 그리고

지느러미를 넣어

세부적인 부분을 그리면 끝!

선을 따라 그려봅시다!

【복어】

풍선 같은 옆 몸통과 반쯤 뜬 눈.

지느러미를 넣고

무늬를 그리면 끝!

선을 따라 그려봅시다!

【개복치】

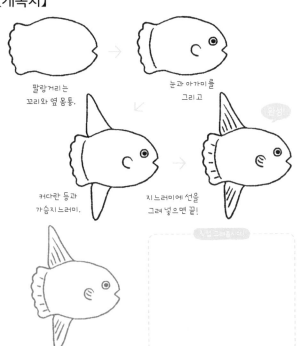

팔랑거리는
꼬리와 옆 몸통.

눈과 아가미를
그리고

커다란 등과
가슴지느러미.

지느러미에 선을
그려 넣으면 끝!

선을 따라 그려봅시다!

【흰동가리】

옆 몸통과 가슴지느러미를 그리고

세 개인 띠무늬.

지느러미를 붙여서

무늬를 그려 넣으면 끝!

선을 따라 그려봅시다!

【넙치】

생선 모양과 명란젓 같은 두툼한 입술.

두 개인 눈과 가슴지느러
미, 몸통 선을 그리고

주변을 둘러싸는 지느러미와
배지느러미를 달아

선과 무늬를 넣어주면 끝!

선을 따라 그려봅시다!

【에인절피시(엔젤피쉬)】

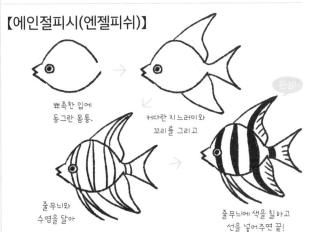

뾰족한 입에
동그란 몸통.

커다란 지느러미와
꼬리를 그리고

줄무늬와
수염을 달아

줄무늬에 색을 칠하고
선을 넣어주면 끝!

선을 따라 그려봅시다!

5장

여러 가지 생물

【불가사리】

 → →

다섯 갈래 선.　　바깥쪽에 별 모양을　　점을 찍으면 끝!
　　　　　　　　　그리고

선을 따라 그려봅시다!

【성게】

 → →

동그라미 하나.　　안을 막 칠해서　　가시를 그려 넣으면 끝!

선을 따라 그려봅시다!

【가리비】

 → →

아래로 퍼진 부챗살　　뼈대에 맞추어 조개 모양.　　사각형 부분을
뼈대가 6개.　　　　　　　　　　　　　　붙이면 끝!

선을 따라 그려봅시다!

【바지락】

 → →

꼭지가 쏙 나온 조개 모양　　부챗살 뼈대가 5개.　　체크무늬를 넣으면 끝!

선을 따라 그려봅시다!

【해파리】

 → →

둥그런 만두 형태에　　흐물거리는 다리　　좌우로 선을
반원이 4개.　　　　　4개.　　　　　4개 더해주면 끝!

선을 따라 그려봅시다!

【덤보 문어】

 → →

둥그런 머리에 흐물거리는　　뿔을 그리고　　또랑또랑한
다리 5개.　　　　　　　　　　　　　　눈을 그리면 끝!

선을 따라 그려봅시다!

168

【정원 장어】

모래에서 쏙 나온
기다란 몸통.

눈과 입을 그리고

무늬를 그리면 끝!

(형태를 달리해서 또 그려보아요)

🖊 선을 따라 그려봅시다!

【소라게】

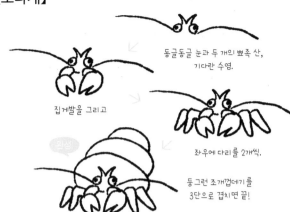

동글동글 눈과 두 개의 뾰족 산,
기다란 수염.

집게발을 그리고

좌우에 다리를 2개씩.

둥그런 조개껍데기를
3단으로 겹치면 끝!

🖊 선을 따라 그려봅시다!

【소라고둥】

잎사귀 같은 안쪽을
그리고 바깥에는 테두리.

아래쪽으로
점점 비틀어서

선을 넣고

무늬를
그려 넣으면 끝!

🖊 선을 따라 그려봅시다!

【클리오네】

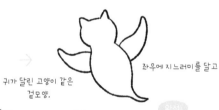

귀가 달린 고양이 같은
겉모양.

좌우에 지느러미를 달고

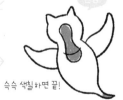

투명한 몸 안쪽을
그린 다음

슥슥 색칠하면 끝!

🖊 선을 따라 그려봅시다!

169

【게】

둥그런 각이 진 네모에
눈과 입을 그리고

2개의 집게발.

좌우로 다리를 4개씩.

발끝까지 그리면 끝!

선을 따라 그려봅시다!

【새우】

검은 눈이
달린 머리와
기다란 2개의 수염.

선을 따라 그려봅시다!

구부러진 등과
5개의 마디.

꼬리를 그리고

다리를 붙이면 끝!

【문어】

대롱거리는 머리와
감은 듯한 눈.

우선 한가운데 다리
1개.

오른쪽으로 3개.

왼쪽으로 2개를 그리면 끝!
(안쪽 다리는 그리지 않았습니다)

선을 따라 그려봅시다!

【해마】

눈과 입, 가시가
돋은 머리.

몸을 그리고
등지느러미를
그리고

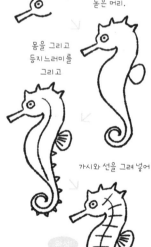

선을 따라 그려봅시다!

가시와 선을 그려 넣어

무늬를 넣어주면
끝!

【오징어】

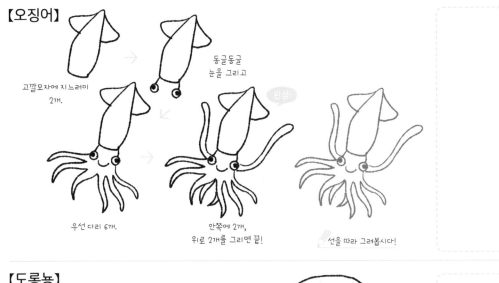

고깔모자에 지느러미
2개.

동글동글
눈을 그리고

우선 다리 6개.

안쪽에 2개,
위로 2개를 그리면 끝!

완성!

✏️ 선을 따라 그려봅시다!

【도롱뇽】

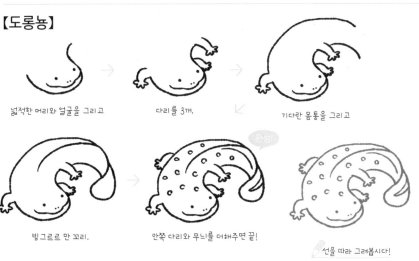

넓적한 머리와 얼굴을 그리고

다리를 3개.

기다란 몸통을 그리고

빙그르르 만 꼬리.

안쪽 다리와 무늬를 더해주면 끝!

완성!

✏️ 선을 따라 그려봅시다!

【우파루파】

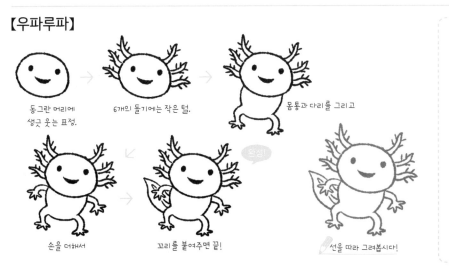

동그란 머리에
생긋 웃는 표정.

6개인 돌기에는 작은 털.

몸통과 다리를 그리고

손을 더해서

꼬리를 붙여주면 끝!

완성!

✏️ 선을 따라 그려봅시다!

바다의 큰 생물들

【바다표범】

둥그런 머리에 2개의 손.

엎드린 몸을 그리고

선을 따라 그려봅시다!

눈, 코, 입을 더한 다음

코 주변을 옅게 칠하면 끝!

【해달】

작은 귀와 얼굴 모양새.

커다란 코와 눈, 수염을 그리고

다리를 벌린 몸통에 손을 그려서

꼬리를 붙이면 끝!

선을 따라 그려봅시다!

【가오리】

우선 절반부터.

몸통의 나머지 절반을 그리고

선을 따라 그려봅시다!

다리와 꼬리 같은 지느러미를 붙여

배의 무늬를 넣어주면 끝!

여러 가지 생물

【바다사자】

싱긋 웃는 입에 코와 귀.

선을 따라 그려봅시다!

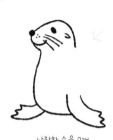
눈과 수염,
배를 이루는 선.

납작한 손을 2개.

등과 꼬리를 그리면 끝!

【황제펭귄】

타원형 얼굴.

우선 부리, 얼굴 무늬와
눈을 그리고

아래로 향한 손과
통통한 몸통.

3개로 갈라진 발을
2개.

색을 칠하면 끝!

선을 따라 그려봅시다!

【펭귄】

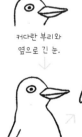
커다란 부리와
옆으로 긴 눈.

흰색과 검은색을 나누는 선.

볼록한 배가 있는 몸통.

발을 그리고

검게 색칠하면 끝!

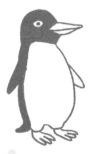
선을 따라 그려봅시다!

【범고래】

산처럼 솟은 등에 꼬리지느러미

눈, 뼈를 이루는 선, 지느러미를 그리고

선을 따라 그려봅시다!

흰색과 검은색을 나누는 선.

검은색 부분을 칠해주면 끝!

【청새치】

뾰족한 코와 입, 몸통을 그리고

지느러미를 붙이고

선을 따라 그려봅시다!

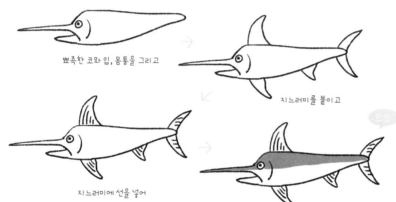

지느러미에 선을 넣어

몸의 절반을 살짝 칠하면 끝!

【듀공】

커다란 코가 달린
얼굴을 그리고

엎드린 몸통은 이렇게.

꼬리지느러미를 그리고

가슴지느러미를 그리면 끝!

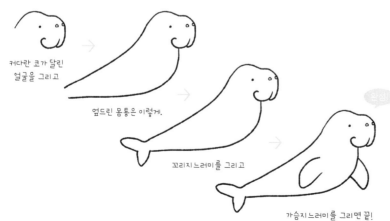

선을 따라 그려봅시다!

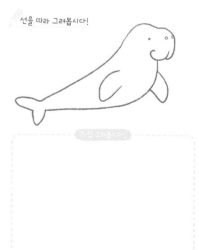

【돌고래】

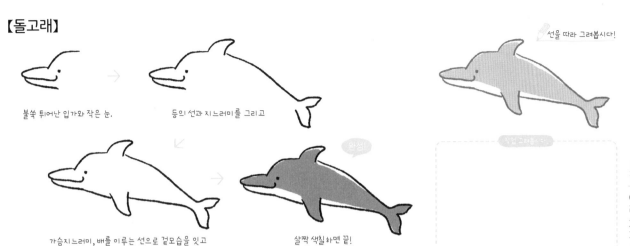

선을 따라 그려봅시다!

불쑥 튀어난 입가와 작은 눈.

등의 선과 지느러미를 그리고

가슴지느러미, 배를 이루는 선으로 겉모습을 잇고

살짝 색칠하면 끝!

완성!

작업 그려봅시다!

【상어】

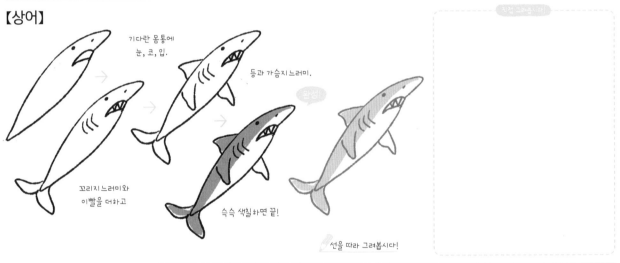

작업 그려봅시다!

기다란 몸통에
눈, 코, 입.

등과 가슴지느러미.

꼬리지느러미와
이빨을 더하고

속속 색칠하면 끝!

완성!

선을 따라 그려봅시다!

【고래】

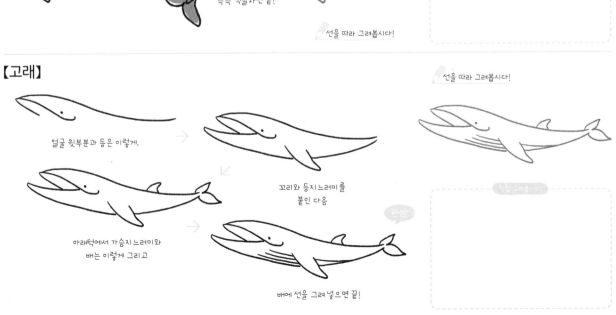

선을 따라 그려봅시다!

얼굴 윗부분과 등은 이렇게.

꼬리와 등지느러미를
붙인 다음

아래턱에서 가슴지느러미와
배는 이렇게 그리고

배에 선을 그려 넣으면 끝!

완성!

작업 그려봅시다!

마음에 든 그림을
한 번 더 그려봅시다!

176

6장
학교와 사무실

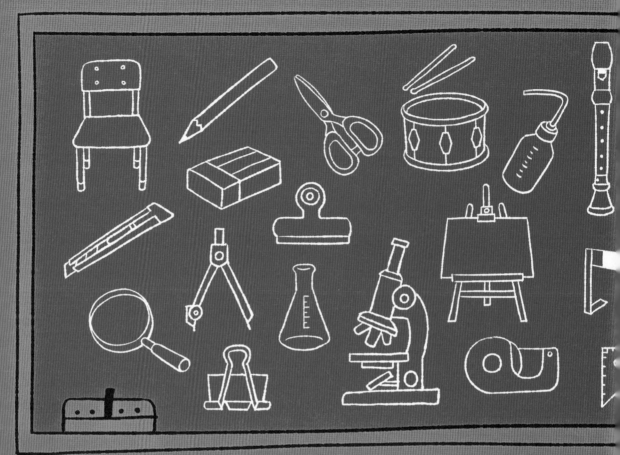

School

【학교 건물】

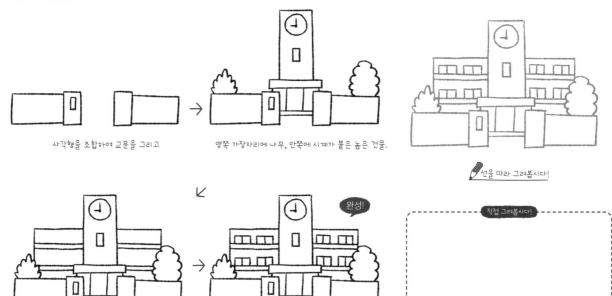

사각형을 조합하여 교문을 그리고

양쪽 가장자리에 나무, 안쪽에 시계가 붙은 높은 건물.

선을 따라 그려봅시다!

시계 옆에 학교 건물을 배치해서

건물 창문을 그려 넣으면 끝!

완성!

직접 그려봅시다!

【체육관】

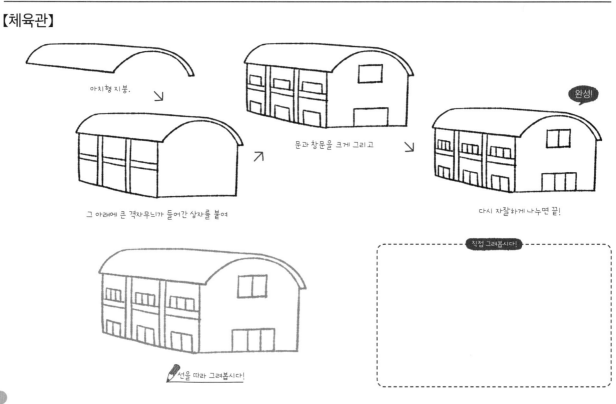

아치형 지붕.

그 아래에 큰 격자무늬가 들어간 상자를 붙여

문과 창문을 크게 그리고

다시 자잘하게 나누면 끝!

완성!

선을 따라 그려봅시다!

직접 그려봅시다!

【학생 의자】

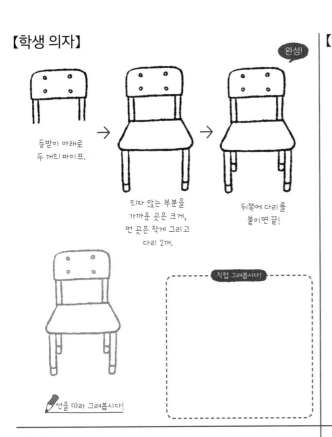

등받이 아래로
두 개인 파이프.

의자 앉는 부분을
가까운 곳은 크게,
먼 곳은 작게 그리고
다리 2개.

뒤쪽에 다리를
붙이면 끝!

완성!

✏️ 선을 따라 그려봅시다!

【학생 책상】

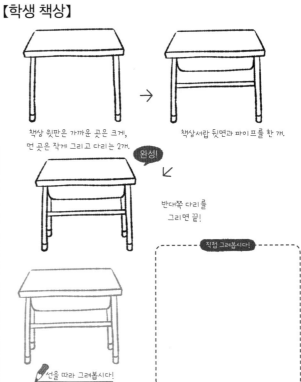

책상 윗판은 가까운 곳은 크게,
먼 곳은 작게 그리고 다리는 2개.

책상서랍 뒷면과 파이프를 한 개.

완성!

반대쪽 다리를
그리면 끝!

직접 그려봅시다!

✏️ 선을 따라 그려봅시다!

【칠판】

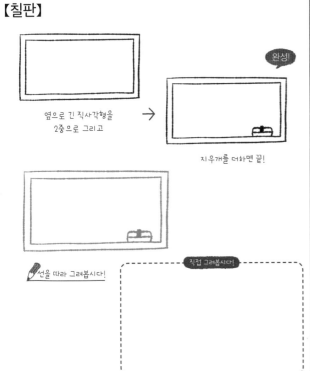

옆으로 긴 직사각형을
2중으로 그리고

지우개를 더하면 끝!

완성!

✏️ 선을 따라 그려봅시다!

직접 그려봅시다!

【사물함】

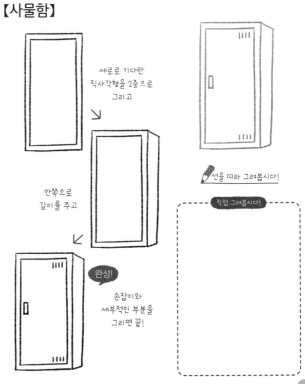

세로로 기다란
직사각형을 2중으로
그리고

안쪽으로
깊이를 주고

손잡이와
세부적인 부분을
그리면 끝!

완성!

✏️ 선을 따라 그려봅시다!

직접 그려봅시다!

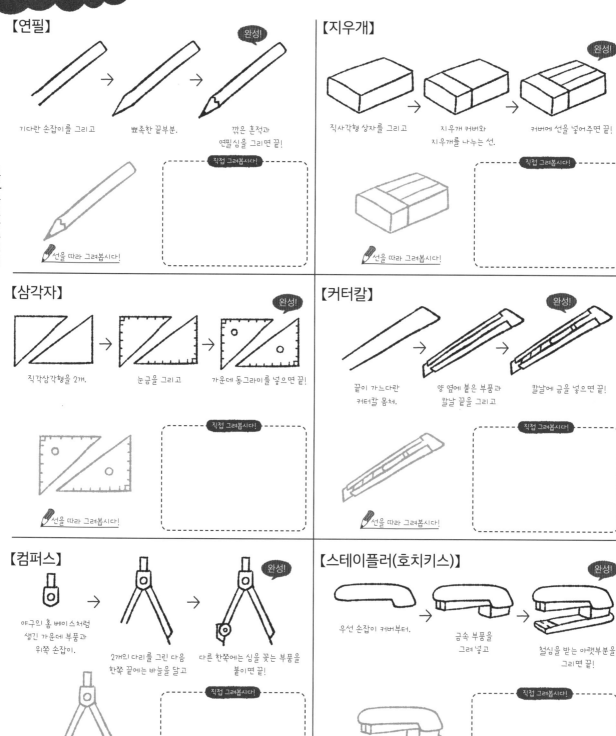

【연필】

기다란 손잡이를 그리고

뾰족한 끝부분.

완성!

깎은 흔적과
연필심을 그리면 끝!

선을 따라 그려봅시다!

직접 그려봅시다!

【지우개】

직사각형 상자를 그리고

지우개 커버와
지우개를 나누는 선.

완성!

커버에 선을 넣어주면 끝!

직접 그려봅시다!

선을 따라 그려봅시다!

【삼각자】

직각삼각형을 2개.

눈금을 그리고

완성!

가운데 동그라미를 넣으면 끝!

선을 따라 그려봅시다!

직접 그려봅시다!

【커터칼】

끝이 가느다란
커터칼 몸체.

양 옆에 붙은 부품과
칼날 끝을 그리고

완성!

칼날에 금을 넣으면 끝!

직접 그려봅시다!

선을 따라 그려봅시다!

【컴퍼스】

야구의 홈 베이스처럼
생긴 가운데 부품과
위쪽 손잡이.

완성!

2개의 다리를 그린 다음
한쪽 끝에는 바늘을 달고

다른 한쪽에는 심을 꽂는 부품을
붙이면 끝!

직접 그려봅시다!

선을 따라 그려봅시다!

【스테이플러(호치키스)】

우선 손잡이 커버부터.

금속 부품을
그려 넣고

완성!

철심을 받는 아랫부분을
그리면 끝!

직접 그려봅시다!

선을 따라 그려봅시다!

【딱풀】

위에서 본 원통에 뚜껑과,
바닥의 돌리는 부분을 보여주는 선을.

위쪽에는 뚜껑에 가느다란 세로선을,
바닥 쪽에는 굵직한 세로선을 넣고

완성!

라벨을 붙이면 끝!

직접 그려봅시다!

✏️ 선을 따라 그려봅시다!

【가위】

완성!

2중 선으로
손잡이 부분을 그리고

위에 있는 칼날부터 그리고

아래 칼날을 포갠 다음,
세부적인 부분을 그리면 끝!

직접 그려봅시다!

✏️ 선을 따라 그려봅시다!

【자석】

완성!

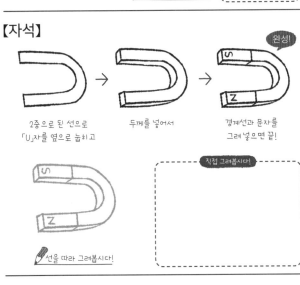

2중으로 된 선으로
「U」자를 옆으로 눕히고

두께를 넣어서

경계선과 문자를
그려넣으면 끝!

직접 그려봅시다!

✏️ 선을 따라 그려봅시다!

【돋보기】

완성!

동그라미를 그리고
안쪽에 두께를 넣어

손잡이를 그리면서
바깥쪽을 두껍게 하고

손잡이를 붙이면 끝!

직접 그려봅시다!

✏️ 선을 따라 그려봅시다!

【줄자】

완성!

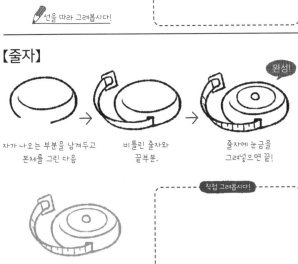

자가 나오는 부분을 남겨두고
본체를 그린 다음

비틀린 줄자와
끝부분.

줄자에 눈금을
그려넣으면 끝!

직접 그려봅시다!

✏️ 선을 따라 그려봅시다!

【만년필】

완성!

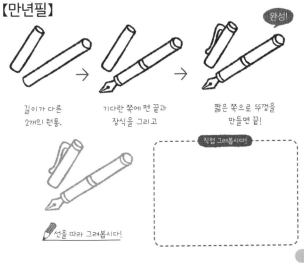

길이가 다른
2개의 원통.

기다란 쪽에 펜 끝과
장식을 그리고

짧은 쪽으로 뚜껑을
만들면 끝!

직접 그려봅시다!

✏️ 선을 따라 그려봅시다!

【푸시핀(장구핀)】

 → → 완성!

핀의 머리 부분.　그 아래에 커다란 부품을 그리고　바늘을 붙이면 끝!

✏ 선을 따라 그려봅시다!

직접 그려봅시다!

【압정】

 → → 완성!

타원에 두께를 넣고　두께 부분에 선을 넣은 다음　바늘을 그리면 끝!

✏ 선을 따라 그려봅시다!

직접 그려봅시다!

【클립】

 → → 완성!

쥐는 부분과 끼우는 부분.　쥐는 부분에 2중으로 된 원.　끼우는 부분에 평평한 면을 그려 넣으면 끝!

✏ 선을 따라 그려봅시다!

직접 그려봅시다!

【샤프】

 → 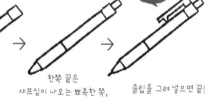 완성!

원통 끝에 사각형.　한쪽 끝은 샤프심이 나오는 뾰족한 쪽, 다른 한쪽은 누르는 부품.　클립을 그려 넣으면 끝!

✏ 선을 따라 그려봅시다!

직접 그려봅시다!

【더블 클립】

 → → 완성!

2중으로 선을 그어 철사를 그리고, 양쪽에 철판이 뒤집힌 부분.　그 뒤로 살짝 위로 벌어진 사각형 부품.　한가운데도 철판이 뒤집힌 부분을 넣어주면 끝!

✏ 선을 따라 그려봅시다!

직접 그려봅시다!

【셀로판테이프】

 → → 완성!

테이프 커터의 겉모양을 그리고　조금 보이는 둥근 테이프와 뻗어 나온 테이프,　세부적인 부분을 그리면 끝!

✏ 선을 따라 그려봅시다!

직접 그려봅시다!

【시험관】

원형의 작은 부품.

끝이 둥근 유리관을
그리면 끝!

완성!

직접 그려봅시다!

✏️선을 따라 그려봅시다!

【비커】

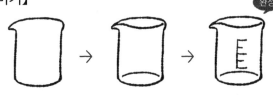

따르는 부분이
붙은 겉모양.

비커 위쪽 가장자리와
바닥 부분에 선을 넣고

눈금을 넣으면 끝!

완성!

직접 그려봅시다!

✏️선을 따라 그려봅시다!

【삼각 플라스크】

삼각뿔 모양으로
겉을 그리고

주둥이 위쪽 가장자리와
바닥 부분에 선을 넣고

눈금을 넣으면 끝!

완성!

직접 그려봅시다!

✏️선을 따라 그려봅시다!

【노즐이 달린 세정용 병】

휘어진 튜브를 그리고

이음매의 부품.

병을 그리고
눈금을 넣으면 끝!

완성!

직접 그려봅시다!

✏️선을 따라 그려봅시다!

【스포이트】

끝이 가느다란
스포이트 부분.

이음매를 그리고

봉긋한 고무 부분까지
붙이면 끝!

완성!

직접 그려봅시다!

✏️선을 따라 그려봅시다!

【약병】

뚜껑과 병 가장자리.

병을 그리고

라벨과 안쪽 바닥 선을
그리면 끝!

완성!

직접 그려봅시다!

✏️선을 따라 그려봅시다!

【분동(무게추)】

작은 손잡이를 2개.

높이가 다른 원통을
그려 넣으면 끝!

완성!

✏️ 선을 따라 그려봅시다!

직접 그려봅시다!

【핀셋】

이음매의
부품부터.

끝이 뾰족한 바깥쪽
부품부터 그리고

안쪽 부품을 그리면 끝!

완성!

✏️ 선을 따라 그려봅시다!

직접 그려봅시다!

【천칭】

위로 향한 바늘과
이음매 부품.

양쪽으로 매다는 막대와
이음매 부위를 그리고

두 개의 접시를 얹어서

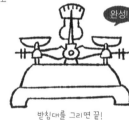

받침대를 그리면 끝!

완성!

✏️ 선을 따라 그려봅시다!

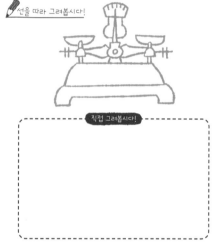

직접 그려봅시다!

【현미경】

접안렌즈와
가느다란 통.

두꺼운 통에는
핸들을 달아서

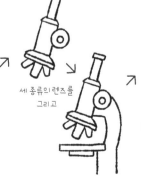

세 종류의 렌즈를
그리고

손잡이와 관찰 재료
놓는 곳을 붙여

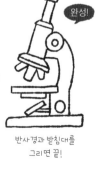

반사경과 받침대를
그리면 끝!

완성!

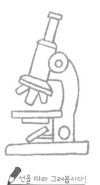

✏️ 선을 따라 그려봅시다!

직접 그려봅시다!

【유화 팔레트】

완성!

일부가 쑥 들어간 타원
을 그리고

엄지 손가락을 끼우는 동그라미
를 그려 넣으면 끝!

직접 그려봅시다!

✏️ 선을 따라 그려봅시다!

【물감】

완성!

꼭꼭 접힌 끝부분에서 양
쪽으로 뻗은 세로 선.

바로 앞에 반원, 그 뒤에
물감 라벨 모양 선.

튜브 입구에서 물감이
쪼르륵 나오게 그리면 끝!

직접 그려봅시다!

✏️ 선을 따라 그려봅시다!

【크레용】

완성!

끝이 평평한
작은 사다리꼴.

양옆에서 아래로
선을 쭉 그려서

위아래에 선을
넣으면 끝!

직접 그려봅시다!

✏️ 선을 따라 그려봅시다!

【붓】

완성!

가지런한 붓끝.

머리 부분을 그리고

손잡이를 붙이면 끝!

직접 그려봅시다!

✏️ 선을 따라 그려봅시다!

【수채화 팔레트】

완성!

위아래로 이어진
2개의 직사각형.

구획선과 엄지 손가락을
끼우는 구멍을 그리고

더 자세하게
나눠주면 끝!

직접 그려봅시다!

✏️ 선을 따라 그려봅시다!

【이젤】

완성!

위에는 고정 클립
아래에는 받침대.

다리를 그리고 위에
막대를 붙여

좌우 막대와 안쪽 다리 1개를
그리면 끝!

직접 그려봅시다!

✏️ 선을 따라 그려봅시다!

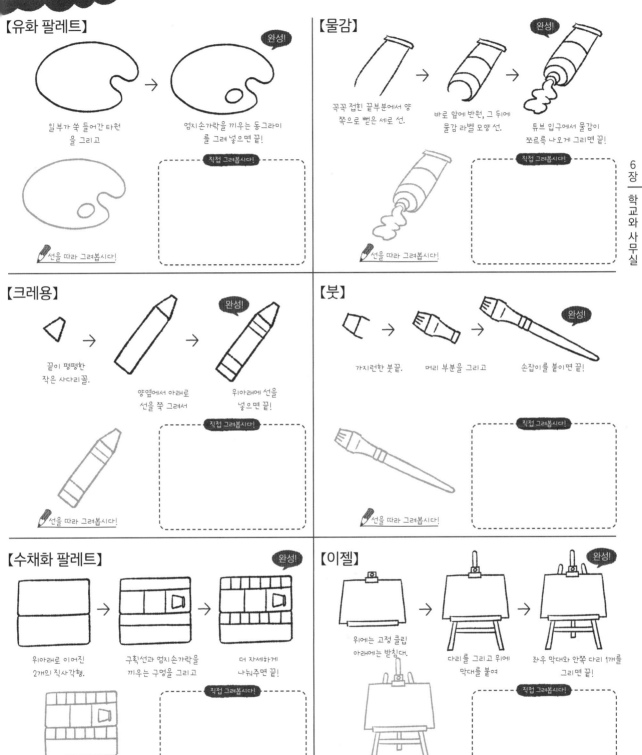

【리코더】

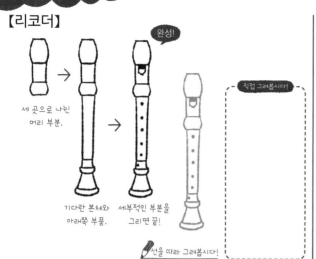

완성!

세 곳으로 나뉜
머리 부분.

기다란 본체와
아래쪽 부품.

세부적인 부분을
그리면 끝!

직접 그려봅시다!

🖊️선을 따라 그려봅시다!

【멜로디언】

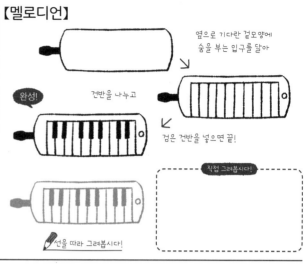

옆으로 기다란 겉모양에
숨을 부는 입구를 달아

건반을 나누고

완성!

검은 건반을 넣으면 끝!

직접 그려봅시다!

🖊️선을 따라 그려봅시다!

【탬버린】

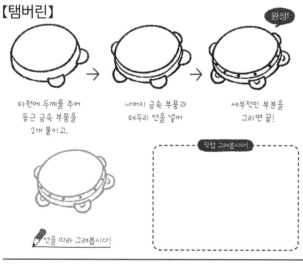

완성!

타원에 두께를 주어
둥근 금속 부품을
2개 붙이고.

나머지 금속 부품과
테두리 선을 넣어

세부적인 부분을
그리면 끝!

직접 그려봅시다!

🖊️선을 따라 그려봅시다!

【작은 북】

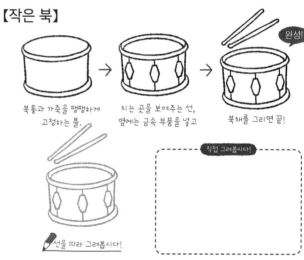

완성!

북통과 가죽을 팽팽하게
고정하는 틀.

치는 곳을 보여주는 선,
옆에는 금속 부품을 넣고

북채를 그리면 끝!

직접 그려봅시다!

🖊️선을 따라 그려봅시다!

【그랜드피아노】

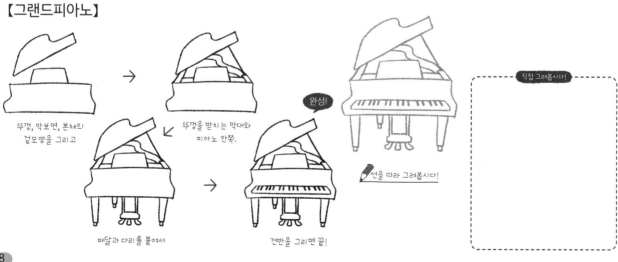

뚜껑, 악보면, 본체의
겉모양을 그리고

뚜껑을 받치는 막대와
피아노 안쪽.

완성!

페달과 다리를 붙여서

건반을 그리면 끝!

🖊️선을 따라 그려봅시다!

직접 그려봅시다!

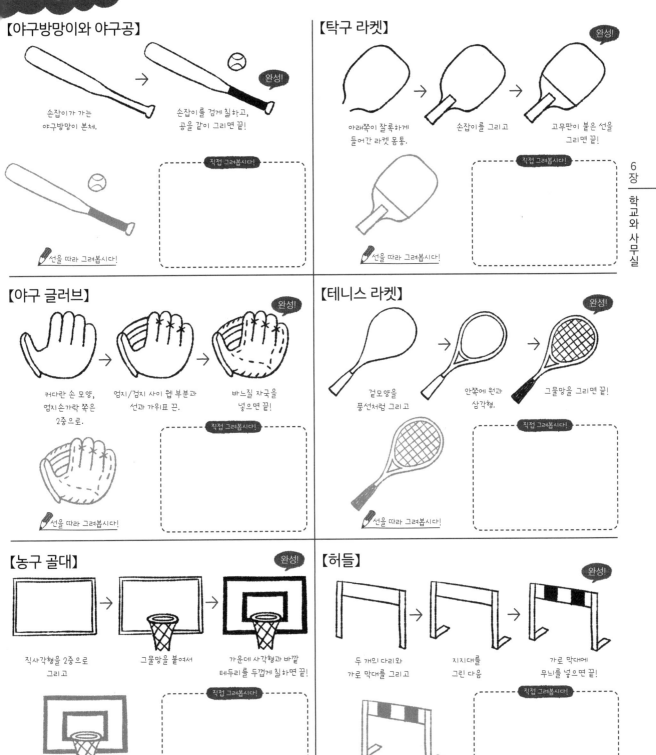

【야구방망이와 야구공】

손잡이가 가는
야구방망이 본체.

완성!

손잡이를 검게 칠하고,
공을 같이 그리면 끝!

직접 그려봅시다!

✏️ 선을 따라 그려봅시다!

【탁구 라켓】

완성!

아래쪽이 잘록하게
들어간 라켓 몸통.

손잡이를 그리고

고무판이 붙은 선을
그리면 끝!

직접 그려봅시다!

✏️ 선을 따라 그려봅시다!

【야구 글러브】

커다란 손 모양,
엄지손가락 쪽은
2중으로.

엄지/검지 사이 웹 부분과
선과 가위표 끈.

완성!

바느질 자국을
넣으면 끝!

직접 그려봅시다!

✏️ 선을 따라 그려봅시다!

【테니스 라켓】

완성!

겉모양을
풍선처럼 그리고

안쪽에 원과
삼각형.

그물망을 그리면 끝!

직접 그려봅시다!

✏️ 선을 따라 그려봅시다!

【농구 골대】

완성!

직사각형을 2중으로
그리고

그물망을 붙여서

가운데 사각형과 바깥
테두리를 두껍게 칠하면 끝!

직접 그려봅시다!

✏️ 선을 따라 그려봅시다!

【허들】

완성!

두 개의 다리와
가로 막대를 그리고

지지대를
그린 다음

가로 막대에
무늬를 넣으면 끝!

직접 그려봅시다!

✏️ 선을 따라 그려봅시다!

6
장

학
교
와
사
무
실

189

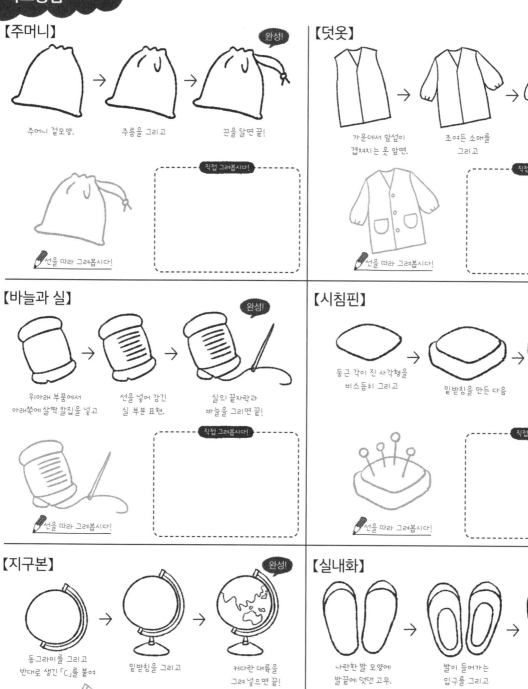

【주머니】

완성!

주머니 겉모양.　　　주름을 그리고　　　끈을 달면 끝!

선을 따라 그려봅시다!

직접 그려봅시다!

【덧옷】

완성!

가운데서 앞섶이　　　조여든 소매를　　　주머니와
겹쳐지는 옷 앞면.　　　그리고　　　단추를 달면 끝!

선을 따라 그려봅시다!

직접 그려봅시다!

【바늘과 실】

완성!

위아래 부품에서　　　선을 넣어 감긴　　　실의 끝자락과
아래쪽에 살짝 칼집을 넣고　실 부분 표현.　　　바늘을 그리면 끝!

선을 따라 그려봅시다!

직접 그려봅시다!

【시침핀】

완성!

둥근 각이 진 사각형을　　　밑받침을 만든 다음　　　위에 시침핀을
비스듬히 그리고　　　　　　　　　　　　　　꽂으면 끝!

선을 따라 그려봅시다!

직접 그려봅시다!

【지구본】

완성!

동그라미를 그리고　　　밑받침을 그리고　　　커다란 대륙을
반대로 생긴 「C」를 붙여　　　　　　　　　그려 넣으면 끝!

선을 따라 그려봅시다!

직접 그려봅시다!

【실내화】

완성!

나란한 발 모양에　　　발이 들어가는　　　세부적인 부분을
발끝에 덧댄 고무.　　　입구를 그리고　　　그리면 끝!

선을 따라 그려봅시다!

직접 그려봅시다!

6장 학교와 사무실

【등교】

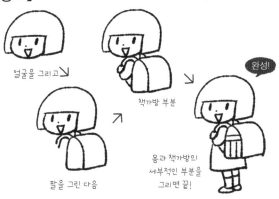

얼굴을 그리고

팔을 그린 다음

책가방 부분

완성!

몸과 책가방의
세부적인 부분을
그리면 끝!

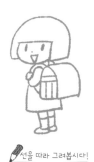

직접 그려봅시다!

✏️ 선을 따라 그려봅시다!

【비 오는 날】

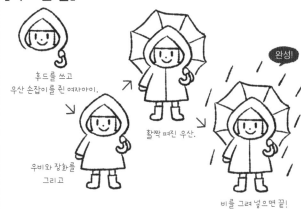

후드를 쓰고
우산 손잡이를 쥔 여자아이.

우비와 장화를
그리고

활짝 펴진 우산.

완성!

비를 그려 넣으면 끝!

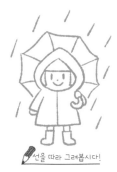

직접 그려봅시다!

✏️ 선을 따라 그려봅시다!

【합창부】

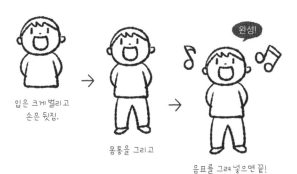

입은 크게 벌리고
손은 뒷짐.

몸통을 그리고

완성!

음표를 그려 넣으면 끝!

직접 그려봅시다!

✏️ 선을 따라 그려봅시다!

【피아노 반주】

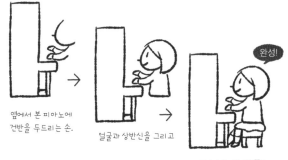

옆에서 본 피아노에
건반을 두드리는 손.

얼굴과 상반신을 그리고

완성!

의자에 앉게 하면 끝!

직접 그려봅시다!

✏️ 선을 따라 그려봅시다!

【급식 당번】

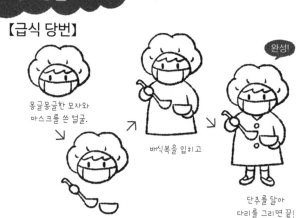

몽글몽글한 모자와
마스크를 쓴 얼굴.

그릇과 국자.

배식복을 입히고

단추를 달아
다리를 그리면 끝!

완성!

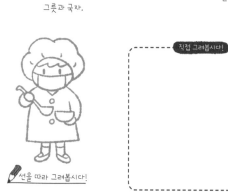

✏️ 선을 따라 그려봅시다!

직접 그려봅시다!

【급식】

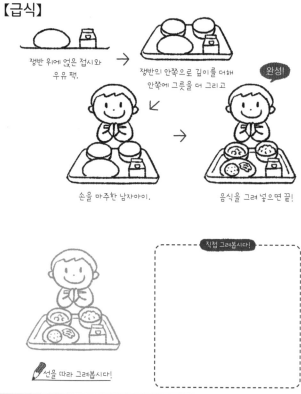

쟁반 위에 얹은 접시와
우유 팩.

쟁반의 안쪽으로 깊이를 더해
안쪽에 그릇을 더 그리고

완성!

손을 마주한 남자아이.

음식을 그려 넣으면 끝!

✏️ 선을 따라 그려봅시다!

직접 그려봅시다!

【콩주머니 던지기】

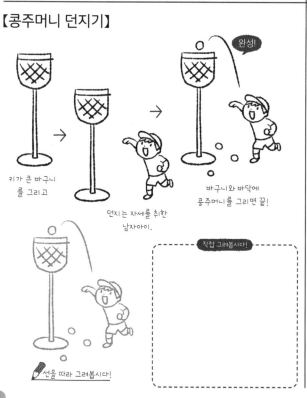

키가 큰 바구니
를 그리고

던지는 자세를 취한
남자아이.

바구니와 바닥에
콩주머니를 그리면 끝!

완성!

✏️ 선을 따라 그려봅시다!

직접 그려봅시다!

【마지막 주자】

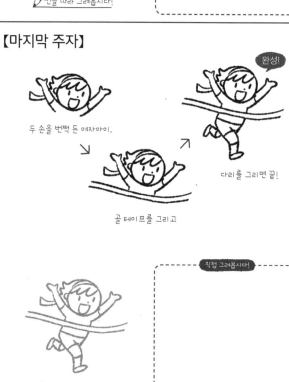

두 손을 번쩍 든 여자아이.

골 테이프를 그리고

다리를 그리면 끝!

완성!

✏️ 선을 따라 그려봅시다!

직접 그려봅시다!

【앞구르기】

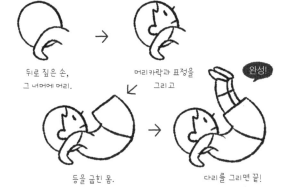

뒤로 짚은 손,
그 너머에 머리.

머리카락과 표정을
그리고

완성!

등을 굽힌 몸.

다리를 그리면 끝!

✏️ 선을 따라 그려봅시다!

직접 그려봅시다!

【줄넘기】

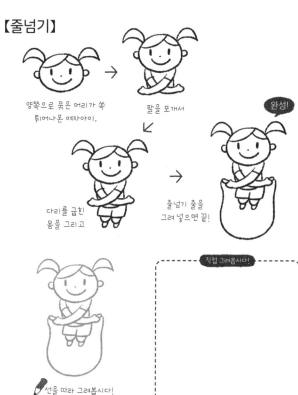

양쪽으로 묶은 머리가 쏙
튀어나온 여자아이.

팔을 포개서

완성!

다리를 굽힌
몸을 그리고

줄넘기 줄을
그려 넣으면 끝!

✏️ 선을 따라 그려봅시다!

직접 그려봅시다!


6장 | 학교와 사무실

【옆돌기】

둥근 머리와 바닥을
짚은 한쪽 손.

거꾸로 선 머리 모양과
표정을 그리고

완성!

몸을 그린 다음

다리를 그리면 끝!

✏️ 선을 따라 그려봅시다!

직접 그려봅시다!

【뜀틀】

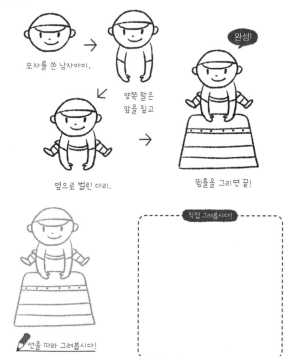

모자를 쓴 남자아이.

완성!

양쪽 팔은
앞을 짚고

옆으로 벌린 다리.

뜀틀을 그리면 끝!

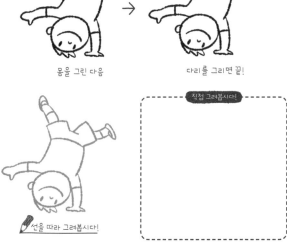

✏️ 선을 따라 그려봅시다!

직접 그려봅시다!


193

6장 | 학교와 사무실

【수영 킥판】

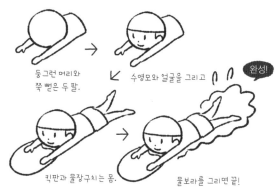

둥그런 머리와
쭉 뻗은 두 팔.

수영모와 얼굴을 그리고

완성!

킥판과 물장구치는 몸.

물보라를 그리면 끝!

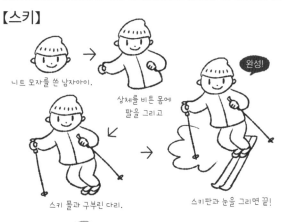

✏️선을 따라 그려봅시다!

직접 그려봅시다!

【수영 자유형(크롤)】

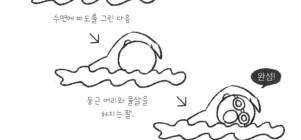

수면에 파도를 그린 다음

둥근 머리와 물살을
헤치는 팔.

완성!

표정을 그려 넣으면 끝!

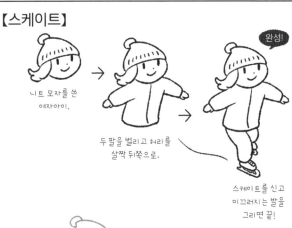

✏️선을 따라 그려봅시다!

직접 그려봅시다!

【스키】

니트 모자를 쓴 남자아이.

상체를 비튼 몸에
팔을 그리고

완성!

스키 폴과 구부린 다리.

스키판과 눈을 그리면 끝!

✏️선을 따라 그려봅시다!

직접 그려봅시다!

【스케이트】

완성!

니트 모자를 쓴
여자아이.

두 팔을 벌리고 허리를
살짝 뒤쪽으로.

스케이트를 신고
미끄러지는 발을
그리면 끝!

✏️선을 따라 그려봅시다!

직접 그려봅시다!

【걸레 청소】

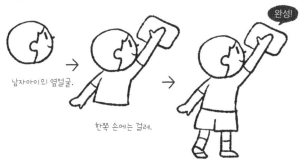

남자아이의 옆얼굴.

한쪽 손에는 걸레.

바지와 다리를 그리면 끝!

완성!

【대걸레질】

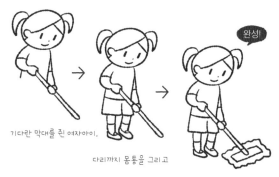

기다란 막대를 쥔 여자아이.

다리까지 몸통을 그리고

막대기 끝에 대걸레를 달면 끝!

완성!

✏️ 선을 따라 그려봅시다!

직접 그려봅시다!

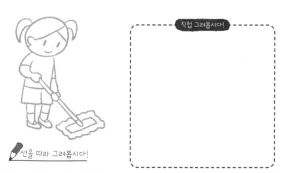

✏️ 선을 따라 그려봅시다!

직접 그려봅시다!

【손 씻기】

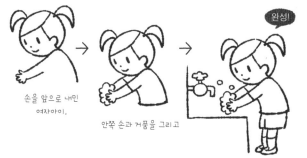

손을 앞으로 내민 여자아이.

안쪽 손과 거품을 그리고

수돗가와 다리를 그려 넣으면 끝!

완성

【입 헹구기】

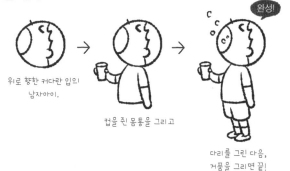

위로 향한 커다란 입의 남자아이.

컵을 쥔 몸통을 그리고

다리를 그린 다음, 거품을 그리면 끝!

완성!

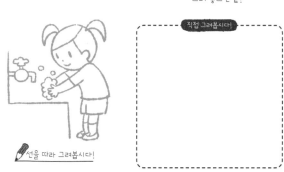

✏️ 선을 따라 그려봅시다!

직접 그려봅시다!

✏️ 선을 따라 그려봅시다!

직접 그려봅시다!

【손들고 발표하기】

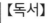
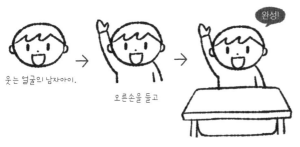

웃는 얼굴의 남자아이.

오른손을 들고

책상을 그리면 끝!

✏️ 선을 따라 그려봅시다!

직접 그려봅시다!

【독서】

집중하는
여자아이의 얼굴.

펼친 책을
들게 하고

책상을 그리면 끝!

✏️ 선을 따라 그려봅시다!

직접 그려봅시다!

【노트 필기】

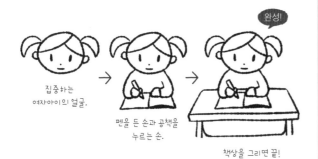

집중하는
여자아이의 얼굴.

펜을 든 손과 공책을
누르는 손.

책상을 그리면 끝!

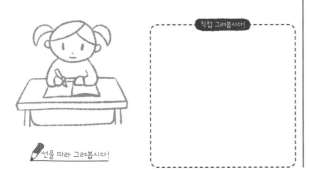

✏️ 선을 따라 그려봅시다!

직접 그려봅시다!

【한눈팔기】

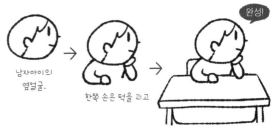

남자아이의
옆얼굴.

한쪽 손은 턱을 괴고

책상을 그리면 끝!

✏️ 선을 따라 그려봅시다!

직접 그려봅시다!

【교탁】

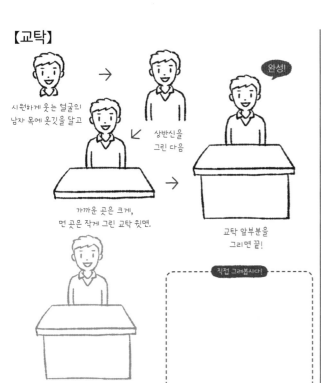

시원하게 웃는 얼굴의
남자 목에 옷깃을 달고

상반신을
그린 다음

가까운 곳은 크게,
먼 곳은 작게 그린 교탁 윗면.

교탁 앞부분을
그리면 끝!

완성!

선을 따라 그려봅시다!

직접 그려봅시다!

【판서(칠판에 쓰기)】

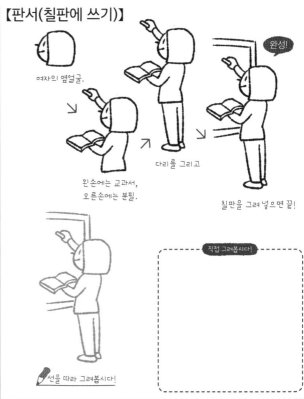

여자의 옆얼굴.

왼손에는 교과서,
오른손에는 분필.

다리를 그리고

칠판을 그려 넣으면 끝!

완성!

선을 따라 그려봅시다!

직접 그려봅시다!

【칠판 지우기】

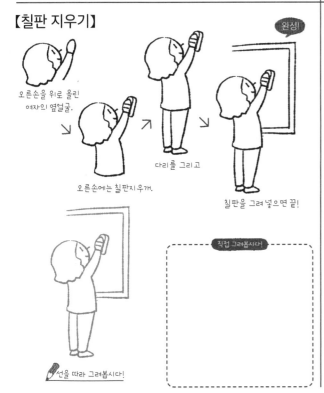

오른손을 위로 올린
여자의 옆얼굴.

오른손에는 칠판지우개.

다리를 그리고

칠판을 그려 넣으면 끝!

완성!

선을 따라 그려봅시다!

직접 그려봅시다!

【체조】

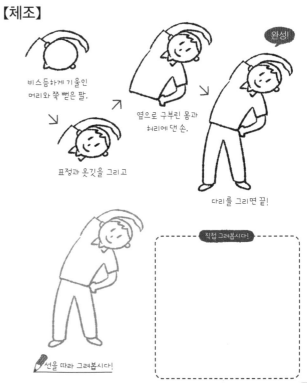

비스듬하게 기울인
머리와 쭉 뻗은 팔.

표정과 옷깃을 그리고

옆으로 구부린 몸과
허리에 댄 손.

다리를 그리면 끝!

완성!

선을 따라 그려봅시다!

직접 그려봅시다!

교복

【유치원】

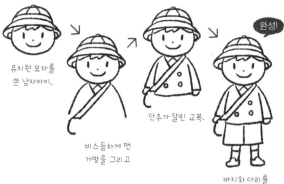

유치원 모자를
쓴 남자아이.

비스듬하게 맨
가방을 그리고

단추가 달린 교복.

바지와 다리를
그리면 끝!

완성!

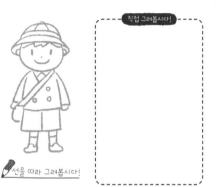

🖊 선을 따라 그려봅시다!

직접 그려봅시다!

【초등학교】

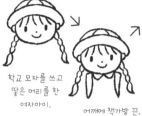
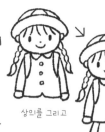

학교 모자를 쓰고
땋은 머리를 한
여자아이.

어깨에 책가방 끈.

상의를 그리고

스커트와 다리를
그리면 끝!

완성!

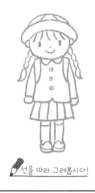

🖊 선을 따라 그려봅시다!

직접 그려봅시다!

【중·고등학교(남자)】

짧은 머리의
남자아이.

바짝 선 옷깃과
비스듬히 멘 가방.

상의를 그리고

바지와 신발을
그리면 끝!

완성!

🖊 선을 따라 그려봅시다!

직접 그려봅시다!

【중·고등학교(여자)】

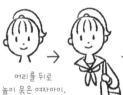

머리를 뒤로
높이 묶은 여자아이.

세일러복 옷깃과
어깨에 멘 가방.

플리츠 스커트.

다리와 신발을
그리면 끝!

완성!

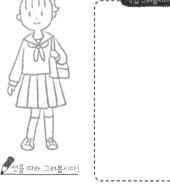

🖊 선을 따라 그려봅시다!

직접 그려봅시다!

6장 | 학교와 사무실

【졸업식(여자)】

 → →

머리와 얼굴을 그린 다음

리본 달린 옷깃과 코사지(꽃장식)를 달아

졸업증서가 담긴 원통을 두 손으로 들어

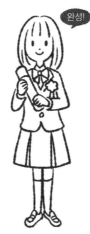 → 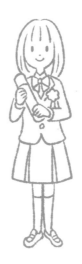 →

상의를 그리고

스커트를 그려서

완성!

다리와 신발을 그리면 끝!

🖊 선을 따라 그려봅시다!

【졸업식(남자)】

 → →

머리와 얼굴을 그린 다음

넥타이를 맨 옷깃과 코사지(꽃장식)를 달아

졸업증서가 담긴 원통을 두 손으로 들어

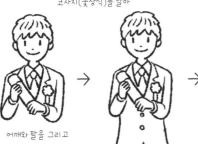

 → →

어깨와 팔을 그리고

상의 옷자락과 단추.

완성!

바지와 신발을 그리면 끝!

🖊 선을 따라 그려봅시다!

【오피스 빌딩】

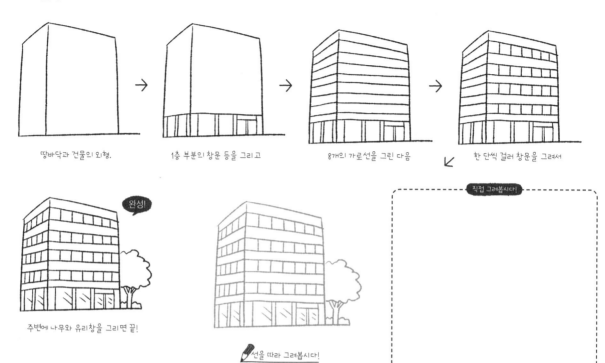

땅바닥과 건물의 외형.

1층 부분의 창문 등을 그리고

8개의 가로선을 그린 다음

한 단씩 걸러 창문을 그려서

완성!

주변에 나무와 유리창을 그리면 끝!

✏️선을 따라 그려봅시다!

직접 그려봅시다!

【바인더(서류판)】

완성!

비스듬하게 놓인
둥근 각의 사각형.

부품을 그려 넣으면 끝!

직접 그려봅시다!

✏️선을 따라 그려봅시다!

【폴더】

완성!

한쪽 각이 비스듬히
잘린 직사각형.

앞면과 파일을 그리고

안쪽 면과 라벨을 그리면 끝!

직접 그려봅시다!

✏️선을 따라 그려봅시다!

【회의실】 ※사무용 의자는 P.71에 실어두었습니다.

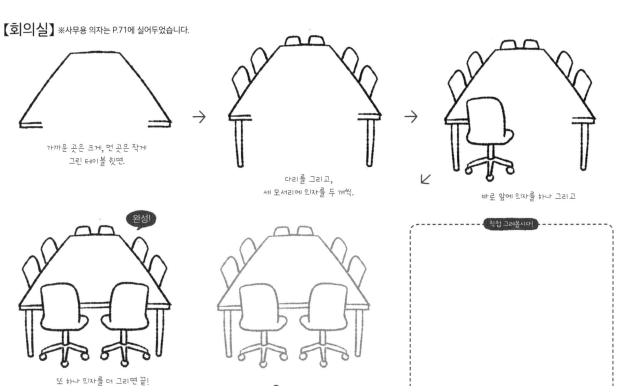

가까운 곳은 크게, 먼 곳은 작게
그린 테이블 윗면.

다리를 그리고,
세 모서리에 의자를 두 개씩.

바로 앞에 의자를 하나 그리고

완성!

또 하나 의자를 더 그리면 끝!

선을 따라 그려봅시다!

직접 그려봅시다!

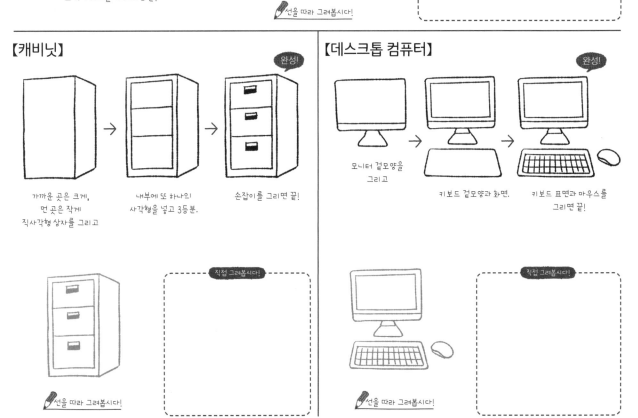

【캐비닛】

완성!

가까운 곳은 크게,
먼 곳은 작게
직사각형 상자를 그리고

내부에 또 하나의
사각형을 넣고 3등분.

손잡이를 그리면 끝!

선을 따라 그려봅시다!

직접 그려봅시다!

【데스크톱 컴퓨터】

완성!

모니터 겉모양을
그리고

키보드 겉모양과 화면.

키보드 표면과 마우스를
그리면 끝!

선을 따라 그려봅시다!

직접 그려봅시다!

【사무용 전화】

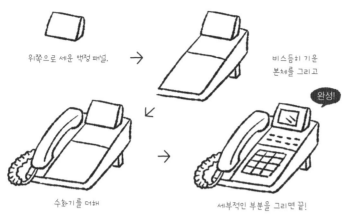

위쪽으로 세운 액정 패널. → 비스듬히 기운 본체를 그리고

수화기를 더해 → 세부적인 부분을 그리면 끝!

완성!

✏️ 선을 따라 그려봅시다!

직접 그려봅시다!

【커피 서버】 ※P.64에 다른 종류의 커피 만드는 기계를 실어두었습니다.

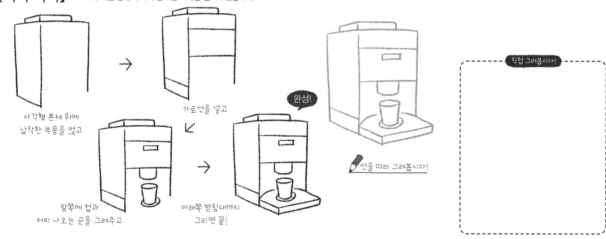

사각형 본체 위에 납작한 부품을 얹고

가로선을 넣고

앞쪽에 컵과 커피 나오는 곳을 그려주고

아래쪽 받침대까지 그리면 끝!

완성!

✏️ 선을 따라 그려봅시다!

직접 그려봅시다!

【엘리베이터】

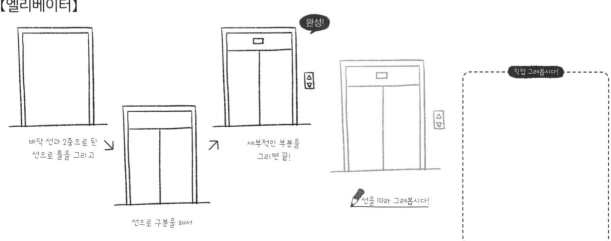

바닥 선과 2중으로 된 선으로 틀을 그리고

선으로 구분을 해서

세부적인 부분을 그리면 끝!

완성!

✏️ 선을 따라 그려봅시다!

직접 그려봅시다!

【에스컬레이터】

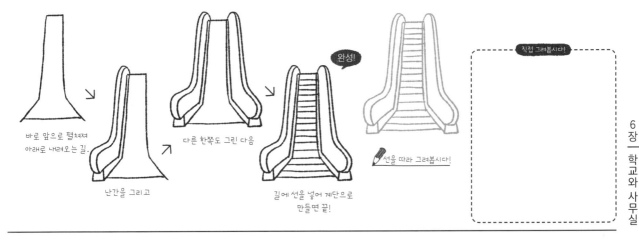

바로 앞으로 펼쳐져
아래로 내려오는 길.

난간을 그리고

다른 한쪽도 그린 다음

길에 선을 넣어 계단으로
만들면 끝!

완성!

✏️ 선을 따라 그려봅시다!

직접 그려봅시다!

【복사기】

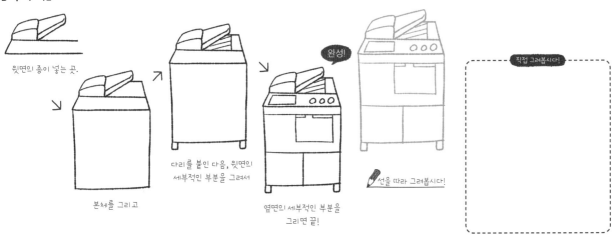

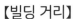 윗면의 종이 넣는 곳.

본체를 그리고

다리를 붙인 다음, 윗면의
세부적인 부분을 그려서

옆면의 세부적인 부분을
그리면 끝!

완성!

✏️ 선을 따라 그려봅시다!

직접 그려봅시다!

【빌딩 거리】

✏️ 선을 따라 그려봅시다!

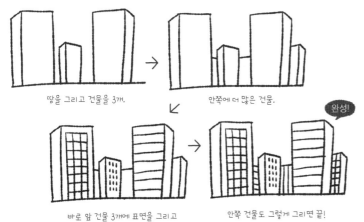

땅을 그리고 건물을 3개.

안쪽에 더 많은 건물.

바로 앞 건물 3개에 표면을 그리고

안쪽 건물도 그렇게 그리면 끝!

완성!

직접 그려봅시다!

203

【인사(정면)】

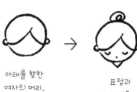

아래를 향한
여자의 머리.

표정과
머리 모양을 더해

앞으로 모은 손.

완성!

스커트와 다리를
그리면 끝!

✏선을 따라 그려봅시다!

【인사(옆)】

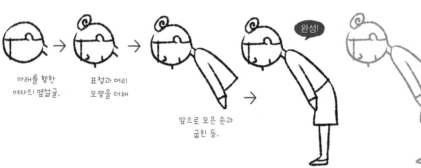

아래를 향한
여자의 옆얼굴.

표정과 머리
모양을 더해

앞으로 모은 손과
굽힌 등.

완성!

스커트와 다리를
그리면 끝!

✏선을 따라 그려봅시다!

【안내 데스크】

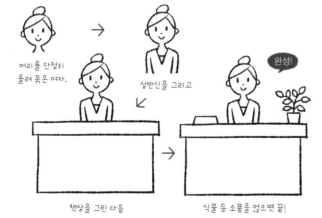

머리를 단정히
올려 묶은 여자.

상반신을 그리고

완성!

책상을 그린 다음

식물 등 소품을 얹으면 끝!

✏선을 따라 그려봅시다!

【안내】

긴 머리의 여자.

옷깃과 표정을
그리고

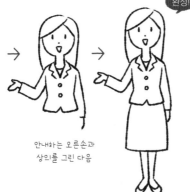

안내하는 오른손과
상의를 그린 다음

완성!

스커트와 다리를 그리면 끝!

선을 따라 그려봅시다!

직접 그려봅시다!

【컴퓨터 작업】

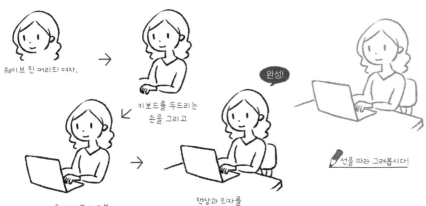

웨이브 진 머리의 여자.

키보드를 두드리는
손을 그리고

뒤에서 본 노트북.

책상과 의자를
그리면 끝!

완성!

선을 따라 그려봅시다!

직접 그려봅시다!

【사내 식당】

단정하게 머리를
묶은 여자.

옷깃과 뒤로
묶은 머리카락을
그리고

쟁반 위에 얹은
식사와 물.

완성!

몸통을 그리면 끝!

선을 따라 그려봅시다!

직접 그려봅시다!

남자 직원

【명함 교환】

🖊선을 따라 그려봅시다!

 → →

살짝 아래를 향한
머리를 그리고

「V」자 안에
셔츠 옷깃과 넥타이.

재킷 옷깃과 어깨선.

 → → 완성!

앞으로 내민 왼손.

명함을 받치는 오른손에

재킷 단추 등을 그리면 끝!

직접 그려봅시다!

【전화 걸기】

🖊선을 따라 그려봅시다!

 →

살짝 아래를 향한 머리.

재킷 옷깃 안에 셔츠
옷깃과 넥타이.

 → → 완성!

꽉 쥔 손에는 손목시계와
어깨선을 그리고

오른손으로는 핸드폰을 들고

재킷의 양 옆구리와
단추를 그리면 끝!

직접 그려봅시다!

6
장
│
학교와
사무실

【힘내자!】

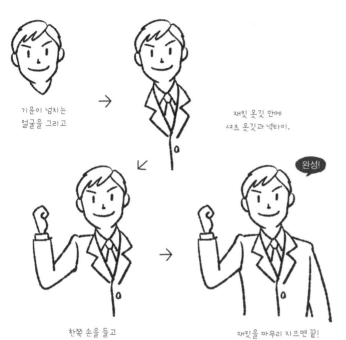

기운이 넘치는
얼굴을 그리고

재킷 옷깃 안에
셔츠 옷깃과 넥타이.

한쪽 손을 들고
파이팅 포즈.

완성!

재킷을 마무리 지으면 끝!

선을 따라 그려봅시다!

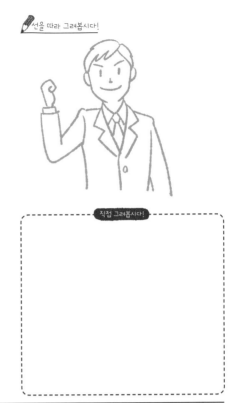

직접 그려봅시다!

【커피 마시기】

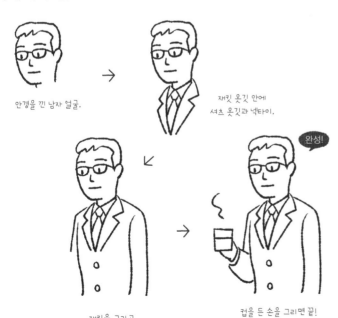

안경을 낀 남자 얼굴.

재킷 옷깃 안에
셔츠 옷깃과 넥타이.

완성!

재킷을 그리고

컵을 든 손을 그리면 끝!

선을 따라 그려봅시다!

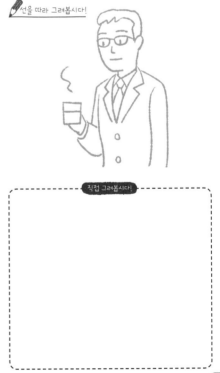

직접 그려봅시다!

MEMO

마음에 든 그림을
한 번 더 그려봅시다!

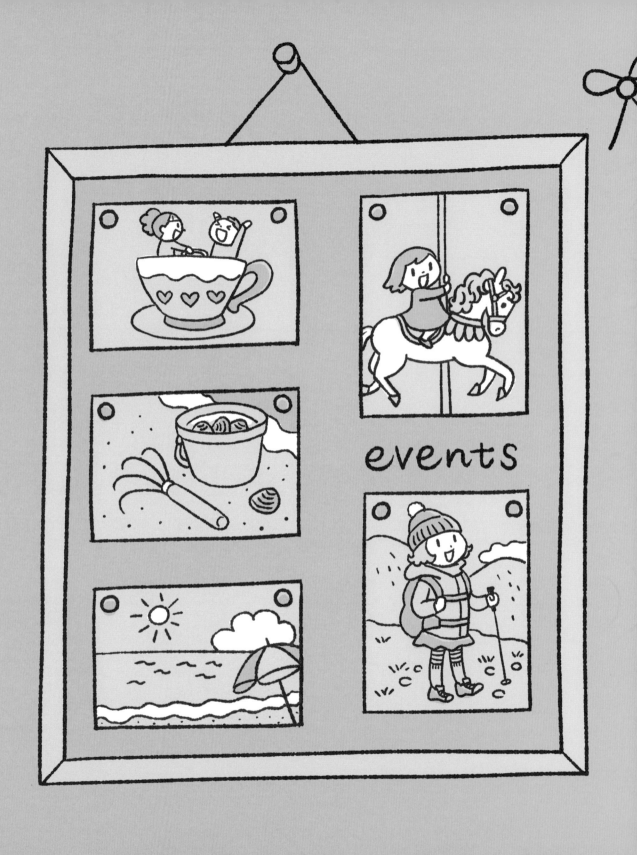

events

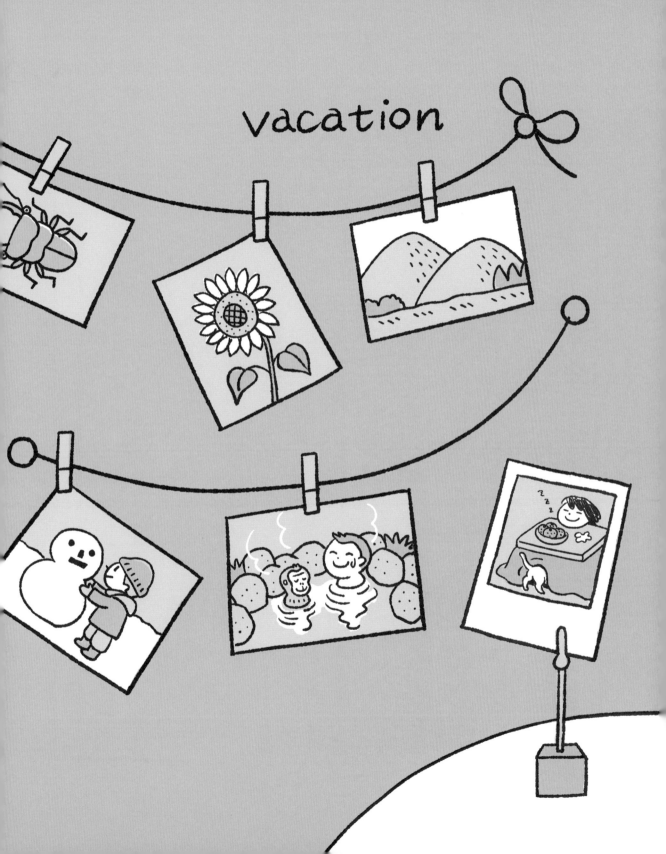

【비행기 1】

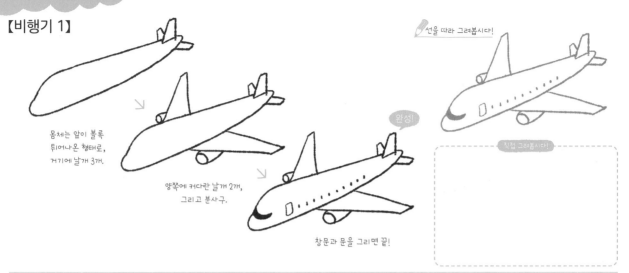

몸체는 앞이 볼록
튀어나온 형태로,
거기에 날개 3개.

양쪽에 커다란 날개 2개,
그리고 분사구.

창문과 문을 그리면 끝!

선을 따라 그려봅시다!

완성!

직접 그려봅시다!

【비행기 2】

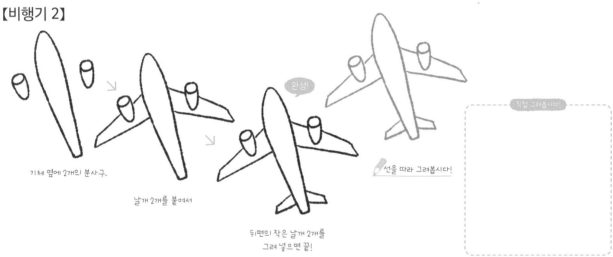

기체 옆에 2개인 분사구.

날개 2개를 붙여서

뒤편의 작은 날개 2개를
그려 넣으면 끝!

완성!

선을 따라 그려봅시다!

직접 그려봅시다!

【캐리어】

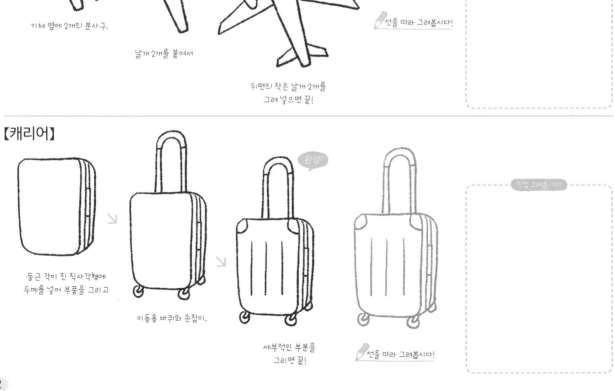

둥근 각이 진 직사각형에
두께를 넣어 부품을 그리고

이동용 바퀴와 손잡이.

세부적인 부분을
그리면 끝!

완성!

선을 따라 그려봅시다!

직접 그려봅시다!

【보스턴백】

가방 본체에 부착되는
부분을 크게 만든 손잡이.

가방 본체 부분은 기다란
삼각 김밥 모양.

완성!

세부적인 부분을 그리면 끝!

선을 따라 그려봅시다!

직접 그려봅시다!

【비행기 승무원】

스카프를 두른
여자의 머리.

손을 앞으로 모으고,
재킷을 입은 상반신.

스커트를 그리고

완성!

펌프스 신발을
그려 넣으면 끝!

선을 따라 그려봅시다!

직접 그려봅시다!

【비행기 승객】

남자의 옆얼굴.

바깥쪽으로 보이는
책자와 상반신.

완성!

선을 따라 그려봅시다!

테이블에 놓은 컵과 팔걸이.

등받이와 창문을 그리면 끝!

직접 그려봅시다!

【여객선】

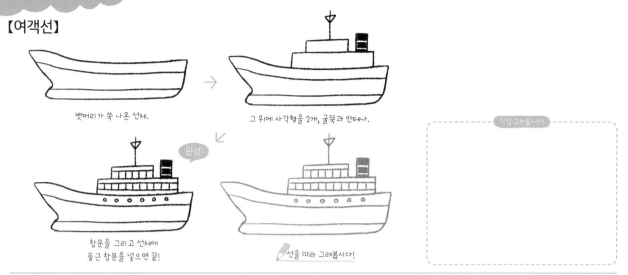

뱃머리가 쑥 나온 선체.

그 위에 사각형을 2개, 굴뚝과 안테나.

창문을 그리고 선체에
둥근 창문을 넣으면 끝!

완성!

선을 따라 그려봅시다!

직접 그려봅시다!

【요트】

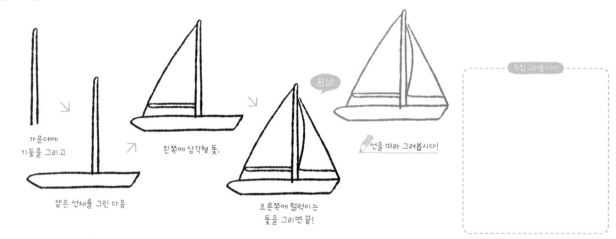

가운데에
기둥을 그리고

얕은 선체를 그린 다음

왼쪽에 삼각형 돛.

오른쪽에 펄럭이는
돛을 그리면 끝!

완성!

선을 따라 그려봅시다!

직접 그려봅시다!

【등대】

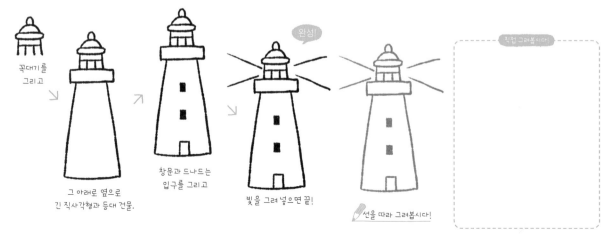

꼭대기를
그리고

그 아래로 옆으로
긴 직사각형과 등대 건물.

창문과 드나드는
입구를 그리고

빛을 그려 넣으면 끝!

완성!

선을 따라 그려봅시다!

직접 그려봅시다!

【키】

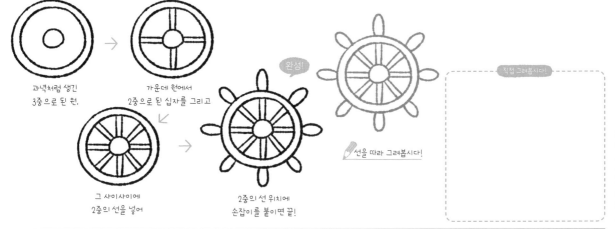

과녁처럼 생긴
3중으로 된 원.

가운데 원에서
2중으로 된 십자를 그리고

그 사이사이에
2중의 선을 넣어

2중의 선 위치에
손잡이를 붙이면 끝!

완성!

선을 따라 그려봅시다!

7
장

외출과 이벤트

【닻】

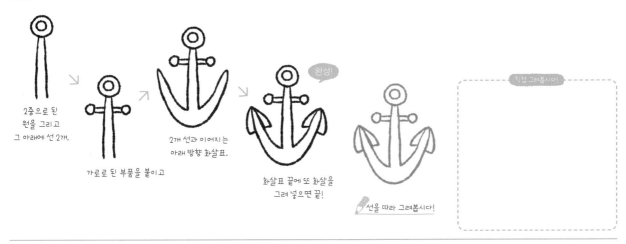

2중으로 된
원을 그리고
그 아래에 선 2개.

가로로 된 부품을 붙이고

2개 선과 이어지는
아래 방향 화살표.

화살표 끝에 또 화살을
그려 넣으면 끝!

완성!

선을 따라 그려봅시다!

직접 그려봅시다!

【구명 튜브】

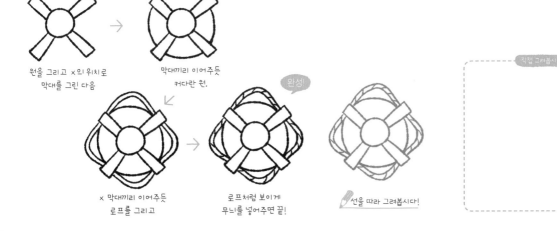

원을 그리고 ×의 위치로
막대를 그린 다음

막대끼리 이어주듯
커다란 원.

× 막대끼리 이어주듯
로프를 그리고

로프처럼 보이게
무늬를 넣어주면 끝!

완성!

선을 따라 그려봅시다!

직접 그려봅시다!

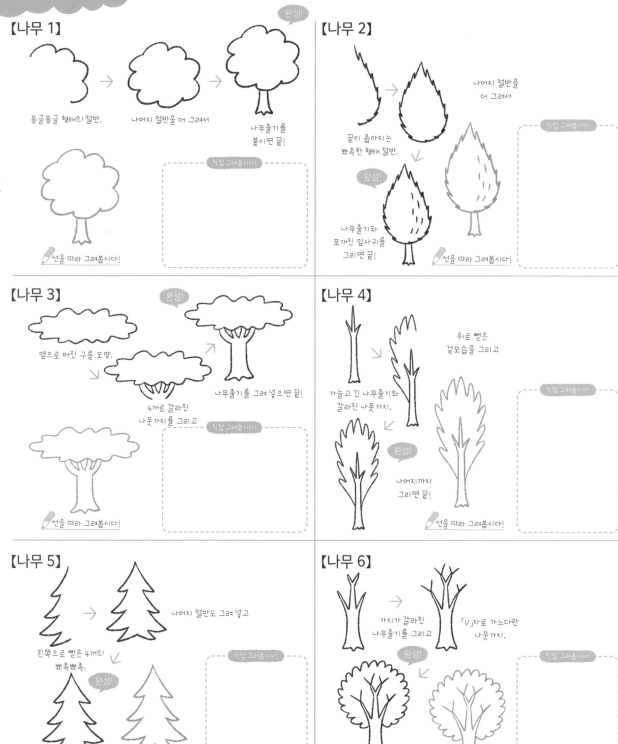

【나무 1】

몽글몽글 형태의 절반.　→　나머지 절반을 더 그려서　→　완성!
나무줄기를
붙이면 끝!

선을 따라 그려봅시다!

직접 그려봅시다!

【나무 2】

끝이 좁아지는
뾰족한 형태 절반.　→　나머지 절반을
더 그려서

완성!

나무줄기와
포개진 잎사귀를
그리면 끝!

선을 따라 그려봅시다!

직접 그려봅시다!

【나무 3】

옆으로 퍼진 구름 모양.

4개로 갈라진
나뭇가지를 그리고

완성!

나무줄기를 그려 넣으면 끝!

선을 따라 그려봅시다!

직접 그려봅시다!

【나무 4】

가늘고 긴 나무줄기와
갈라진 나뭇가지.

위로 뻗은
겉모습을 그리고

완성!

나머지까지
그리면 끝!

선을 따라 그려봅시다!

직접 그려봅시다!

【나무 5】

왼쪽으로 뻗은 4개의
뾰족뾰족.

나머지 절반도 그려 넣고

완성!

나무줄기를 붙이면 끝!

선을 따라 그려봅시다!

직접 그려봅시다!

【나무 6】

가지가 갈라진
나무줄기를 그리고

「V」자로 가느다란
나뭇가지.

완성!

몽글몽글하게
잎을 그리면 끝!

선을 따라 그려봅시다!

직접 그려봅시다!

【해바라기】

 → → → 완성!

2중으로 된 원을 그리고

점들을 찍고, 체크무늬.

주변에 꽃잎과 줄기를 더해

잎사귀를 그리면 끝!

✎ 선을 따라 그려봅시다!

직접 그려봅시다!

【도토리】

 → → 완성!

베레모를 그리고

끝이 뾰족한 열매를 그린 다음

선을 그려 넣으면 끝!

✎ 선을 따라 그려봅시다!

직접 그려봅시다!

7 장

외출과 이벤트

【단풍】

위가 위

 → → 완성!

십자를 그리고, ×자를 포개서

십자 끝부분과 그 사이에 잎사귀를 그리고

거기에 4장의 잎을 더 넣으면 끝!

✎ 선을 따라 그려봅시다!

직접 그려봅시다!

【은행잎】

 → → 완성!

우선 절반.

나머지 절반을 그려 넣고

선을 넣어주면 끝!

✎ 선을 따라 그려봅시다!

직접 그려봅시다!

【클로버】

 → → 완성!

서로 마주 보는 2장의 잎.

거기에 잎을 2장 더, 줄기를 그린 다음

선을 넣어주면 끝!

✎ 선을 따라 그려봅시다!

직접 그려봅시다!

【민들레】

꽃 부분은 「ᄃ」자 모양을 죽 이어놓은 모양.

 → 완성!

가운데에도 그리고

아래 화살표 모양으로 줄기와 잎.

잎사귀를 그리면 끝!

✎ 선을 따라 그려봅시다!

직접 그려봅시다!

【해바라기】

 → → → 완성!

2중으로 된 원을 그리고

점들을 찍고, 체크무늬.

주변에 꽃잎과 줄기를 더해

잎사귀를 그리면 끝!

✎ 선을 따라 그려봅시다!

직접 그려봅시다!

【도토리】

 → → 완성!

베레모를 그리고

끝이 뾰족한 열매를 그린 다음

선을 그려 넣으면 끝!

✎ 선을 따라 그려봅시다!

직접 그려봅시다!

7 장

외출과 이벤트

【단풍】

위가 위

 → → 완성!

십자를 그리고, ×자를 포개서

십자 끝부분과 그 사이에 잎사귀를 그리고

거기에 4장의 잎을 더 넣으면 끝!

✎ 선을 따라 그려봅시다!

직접 그려봅시다!

【은행잎】

 → → 완성!

우선 절반.

나머지 절반을 그려 넣고

선을 넣어주면 끝!

✎ 선을 따라 그려봅시다!

직접 그려봅시다!

【클로버】

 → → 완성!

서로 마주 보는 2장의 잎.

거기에 잎을 2장 더, 줄기를 그린 다음

선을 넣어주면 끝!

✎ 선을 따라 그려봅시다!

직접 그려봅시다!

【민들레】

꽃 부분은 「ᄃ」자 모양을 죽 이어놓은 모양.

 → 완성!

가운데에도 그리고

아래 화살표 모양으로 줄기와 잎.

잎사귀를 그리면 끝!

✎ 선을 따라 그려봅시다!

직접 그려봅시다!

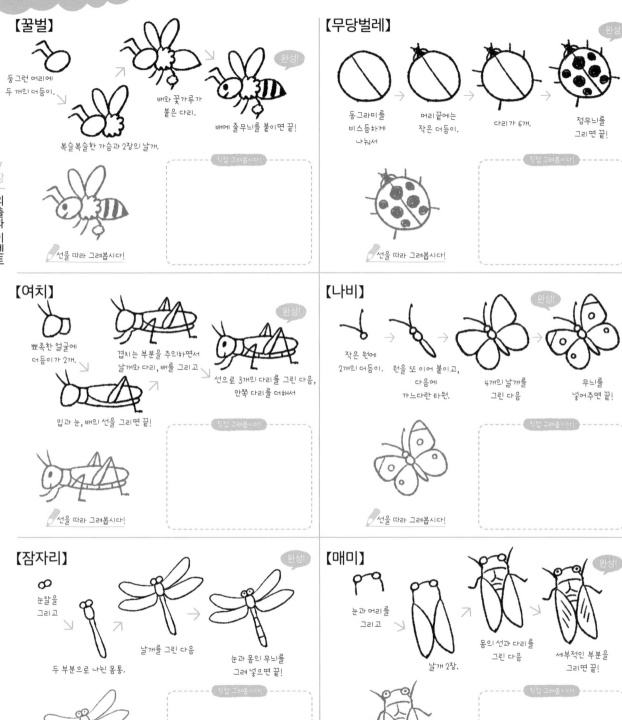

【꿀벌】

둥그런 머리에
두 개의 더듬이.

복슬복슬한 가슴과 2장의 날개.

배와 꽃가루가
붙은 다리.

완성!

배에 줄무늬를 붙이면 끝!

✏ 선을 따라 그려봅시다!

직접 그려봅시다!

【무당벌레】

완성!

동그라미를
비스듬하게
나눠서

머리끝에는
작은 더듬이.

다리가 6개.

점무늬를
그리면 끝!

✏ 선을 따라 그려봅시다!

직접 그려봅시다!

【여치】

뾰족한 얼굴에
더듬이가 2개.

겹치는 부분을 주의하면서
날개와 다리, 배를 그리고

완성!

선으로 3개의 다리를 그린 다음,
안쪽 다리를 더해서

입과 눈, 배의 선을 그리면 끝!

✏ 선을 따라 그려봅시다!

직접 그려봅시다!

【나비】

작은 원에
2개의 더듬이.

원을 또 이어 붙이고,
다음에
가느다란 타원.

4개의 날개를
그린 다음

완성!

무늬를
넣어주면 끝!

✏ 선을 따라 그려봅시다!

직접 그려봅시다!

【잠자리】

눈알을
그리고

두 부분으로 나뉜 몸통.

날개를 그린 다음

완성!

눈과 몸의 무늬를
그려 넣으면 끝!

✏ 선을 따라 그려봅시다!

직접 그려봅시다!

【매미】

눈과 머리를
그리고

날개 2장.

몸의 선과 다리를
그린 다음

완성!

세부적인 부분을
그리면 끝!

✏ 선을 따라 그려봅시다!

직접 그려봅시다!

【사슴벌레】

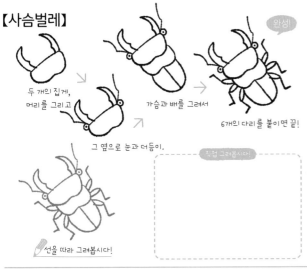

두 개인 집게,
머리를 그리고

가슴과 배를 그려서

6개인 다리를 붙이면 끝!

완성!

그 옆으로 눈과 더듬이.

직접 그려봅시다!

✏️ 선을 따라 그려봅시다!

【장수풍뎅이】

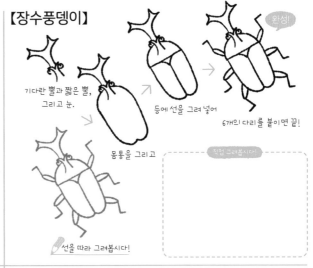

기다란 뿔과 짧은 뿔,
그리고 눈.

몸통을 그리고

등에 선을 그려 넣어

6개인 다리를 붙이면 끝!

완성!

직접 그려봅시다!

✏️ 선을 따라 그려봅시다!

【달팽이】

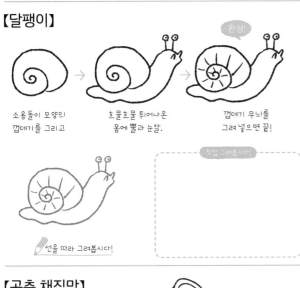

소용돌이 모양인
껍데기를 그리고

흐물흐물 튀어나온
몸에 뿔과 눈알.

껍데기 무늬를
그려 넣으면 끝!

완성!

직접 그려봅시다!

✏️ 선을 따라 그려봅시다!

【사마귀】

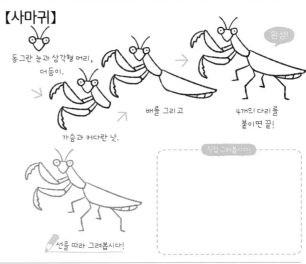

동그란 눈과 삼각형 머리,
더듬이.

가슴과 커다란 낫.

배를 그리고

4개인 다리를
붙이면 끝!

완성!

직접 그려봅시다!

✏️ 선을 따라 그려봅시다!

【곤충 채집망】

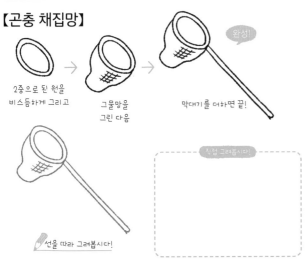

2중으로 된 원을
비스듬하게 그리고

그물망을
그린 다음

막대기를 더하면 끝!

완성!

직접 그려봅시다!

✏️ 선을 따라 그려봅시다!

【채집 상자】

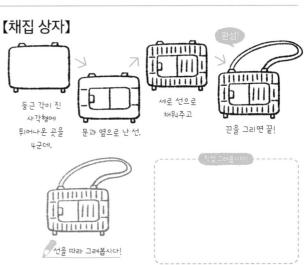

둥근 각이 진
사각형에
튀어나온 곳을
4군데.

문과 옆으로 난 선.

세로 선으로
채워주고

끈을 그리면 끝!

완성!

직접 그려봅시다!

✏️ 선을 따라 그려봅시다!

【산맥】

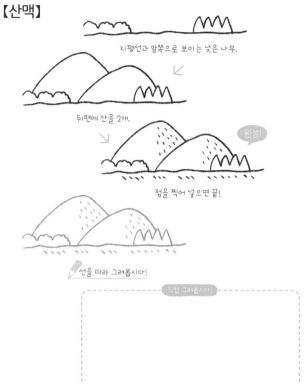

지평선과 앞쪽으로 보이는 낮은 나무.

뒤편에 산을 2개.

완성!

점을 찍어 넣으면 끝!

✏️ 선을 따라 그려봅시다!

직접 그려봅시다!

【텐트】

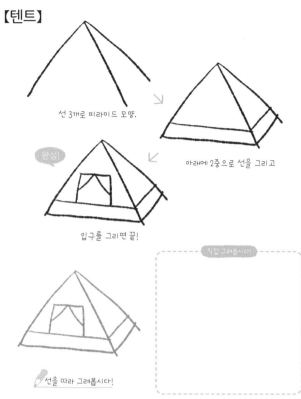

선 3개로 피라미드 모양.

아래에 2중으로 선을 그리고

완성!

입구를 그리면 끝!

✏️ 선을 따라 그려봅시다!

직접 그려봅시다!

【랜턴】

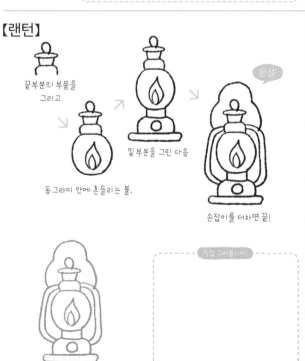

끝부분의 부품을
그리고

동그라미 안에 흔들리는 불.

밑부분을 그린 다음

완성!

손잡이를 더하면 끝!

✏️ 선을 따라 그려봅시다!

직접 그려봅시다!

【침낭】

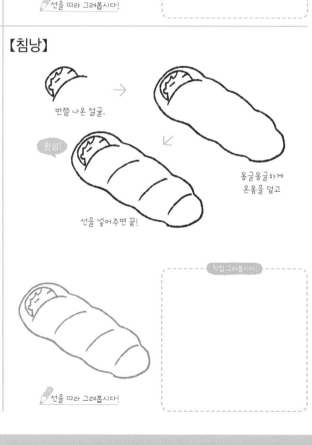

반쯤 나온 얼굴.

완성!

몽글몽글하게
온몸을 덮고

선을 넣어주면 끝!

✏️ 선을 따라 그려봅시다!

직접 그려봅시다!

【바비큐 그릴(풍로)】

그릴 아래로
사다리꼴 부품을 붙여서

그물망을 그리고

완성!

다리를 4개 그리면 끝!

🖊️선을 따라 그려봅시다!

직접 그려봅시다!

【바비큐 꼬치】

손잡이를 그리고

피망과 감자.

옥수수와 양파.

완성!

닭고기와 새우를
그려 넣으면 끝!

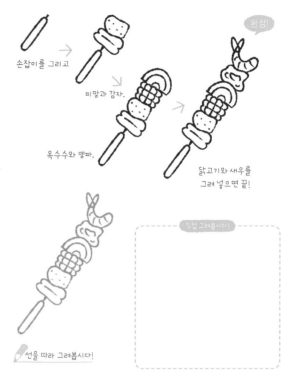

🖊️선을 따라 그려봅시다!

직접 그려봅시다!

【캠프파이어】

통나무 5개를 놓고

완성!

그 위에 불을 피워서

나뭇결을 넣으면 끝!

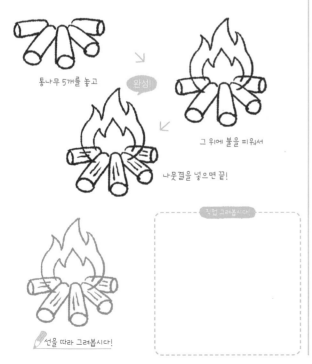

🖊️선을 따라 그려봅시다!

직접 그려봅시다!

【반합】

둥근 고무줄 같은
형태를 그리고

완성!

입체로 만들어 뚜껑
선을 더해

손잡이를
달면 끝!

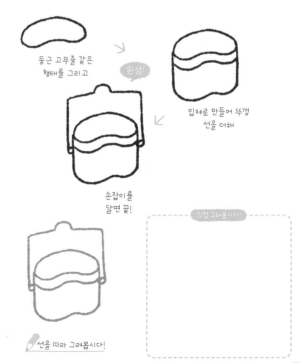

🖊️선을 따라 그려봅시다!

직접 그려봅시다!

【등산객】

니트 모자를
쓴 사람.

배낭을 짊어진
상반신.

옷과 배낭의
세부적인 부분,
등산 지팡이를
그리고

완성!

다리와 신발을
그리면 끝!

선을 따라 그려봅시다!

직접 그려봅시다!

【낚시】

모자를 쓴 얼굴을 그리고

앞쪽으로 낚싯대와
손을 그린 다음

상반신을 그려서

완성!

다리까지 더하면 끝!

선을 따라 그려봅시다!

직접 그려봅시다!

【배낭】

배낭 덮개와 통통한 본체.

세부적인 부분을 그리고

완성!

어깨 벨트를
그려 넣으면 끝!

선을 따라 그려봅시다!

직접 그려봅시다!

【물통】

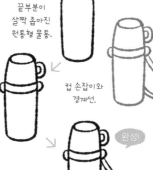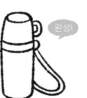

끝부분이
살짝 좁아진
원통형 물통.

선을 따라 그려봅시다!

컵 손잡이와
경계선.

직접 그려봅시다!

끈을
달아주면 끝!

【소풍 1】

모자를 쓴 남자아이의
머리와 배낭 벨트.

양쪽 팔과 물통을 건
상반신.

완성!

바지와 다리,
배낭을 그리면 끝!

선을 따라 그려봅시다!

직접 그려봅시다!

【소풍 2】

모자를 쓴
여자아이의 머리.

이마에 댄 손과
배낭을 그리고

완성!

다리를 그리면 끝!

선을 따라 그려봅시다!

직접 그려봅시다!

【도시락】

주먹밥을 든 여자아이.

앉은 자세를 그리고

바로 옆에 주먹밥을 쥔 남자아이.

선을 따라 그려봅시다!

앉은 자세를 그린 다음

완성!

피크닉 매트와 주먹밥 표면을 그려 넣으면 끝!

직접 그려봅시다!

【일본 축제 의상】 *「핫피」라고 합니다.

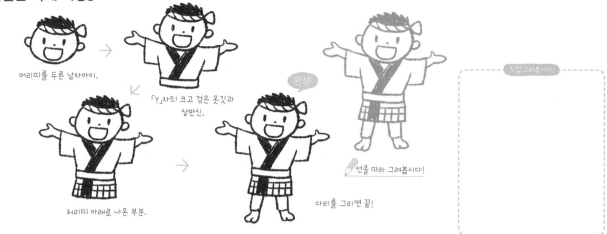

머리띠를 두른 남자아이.

「Y」자의 크고 검은 옷깃과
상반신.

허리띠 아래로 나온 부분.

완성!

다리를 그리면 끝!

선을 따라 그려봅시다!

직접 그려봅시다!

【부채】

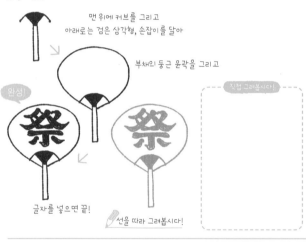

맨 위에 커브를 그리고
아래로는 검은 삼각형, 손잡이를 달아

부채의 둥근 윤곽을 그리고

완성!

글자를 넣으면 끝!

선을 따라 그려봅시다!

직접 그려봅시다!

【물풍선 요요】

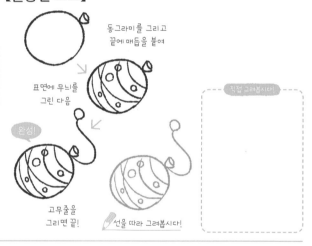

동그라미를 그리고
끝에 매듭을 붙여

표면에 무늬를
그린 다음

완성!

고무줄을
그리면 끝!

선을 따라 그려봅시다!

직접 그려봅시다!

【라무네】(유리병 안에 구슬이 든 탄산음료)

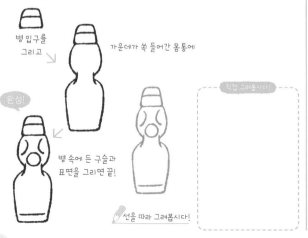

병 입구를
그리고

가운데가 쏙 들어간 몸통에

완성!

병 속에 든 구슬과
표면을 그리면 끝!

선을 따라 그려봅시다!

직접 그려봅시다!

【풍경(종)】

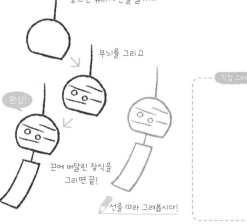

둥그런 유리에 끈을 달아서

무늬를 그리고

완성!

끈에 매달린 장식을
그리면 끝!

선을 따라 그려봅시다!

직접 그려봅시다!

【해수욕】

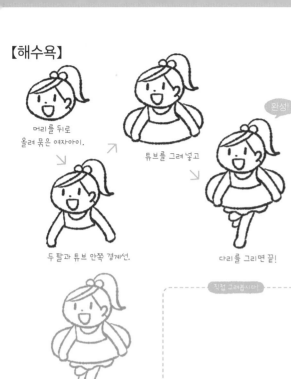

머리를 뒤로
올려 묶은 여자아이.

튜브를 그려 넣고

완성!

두 팔과 튜브 안쪽 경계선.

다리를 그리면 끝!

✏️ 선을 따라 그려봅시다!

직접 그려봅시다!

【해변】

파라솔을 그리고 안쪽 수평선과
파도치는 해변을 그리고

수평선 위에 구름과 태양.

완성!

파도와 모래 무늬를 그리면 끝!

✏️ 선을 따라 그려봅시다!

직접 그려봅시다!

【야자나무】

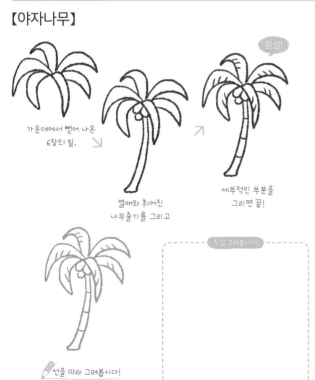

완성!

가운데에서 뻗어 나온
6장의 잎.

열매와 휘어진
나무줄기를 그리고

세부적인 부분을
그리면 끝!

✏️ 선을 따라 그려봅시다!

직접 그려봅시다!

【조개잡이】 ※바지락은 P.166에 실어두었습니다.

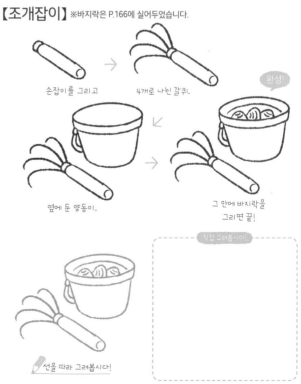

손잡이를 그리고

4개로 나뉜 갈퀴.

완성!

옆에 둔 양동이.

그 안에 바지락을
그리면 끝!

✏️ 선을 따라 그려봅시다!

직접 그려봅시다!

【티 컵】

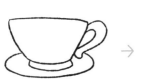

티 컵을 그리고

안에 핸들을 쥔 여자아이.

완성!

선을 따라 그려봅시다!

옆에 양손을 번쩍 든 남자아이.

컵에 무늬를 그리면 끝!

직접 그려봅시다!

【제트 코스터】

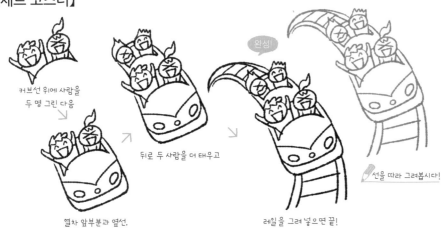

커브선 위에 사람을
두 명 그린 다음

열차 앞부분과 옆선.

뒤로 두 사람을 더 태우고

완성!

레일을 그려 넣으면 끝!

선을 따라 그려봅시다!

직접 그려봅시다!

【백조 보트】

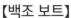

검은 부리를 가진
백조의 머리.

깃털 부분을 크게 한
몸체를 그리고

창문을 더한 다음

안에 사람을 그려 넣으면 끝!

선을 따라 그려봅시다!

완성!

직접 그려봅시다!

【대관람차】

4중으로 된 원을 그리고

안쪽 2개의 원을 중심으로
삼각형을 4개.

거기에 또 4개를 더 그려

지지대를 더한 다음

완성!

삼각형 끝에 곤돌라(타는 곳)를
그려 넣으면 끝!

✏️ 선을 따라 그려봅시다!

직접 그려봅시다!

【회전목마】

기둥에 매달린 여자아이.

앉은 몸과 목마의 등.

말 머리를 그리고

장식을 달아 꼬리를
그린 다음

완성!

말 다리와 기둥을 더하면 끝!

✏️ 선을 따라 그려봅시다!

【양초】

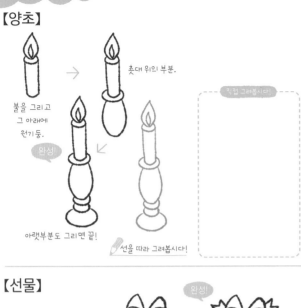

불을 그리고
그 아래에
원기둥.

촛대 위의 부분.

완성!

아랫부분도 그리면 끝!

직접 그려봅시다!

선을 따라 그려봅시다!

【종】

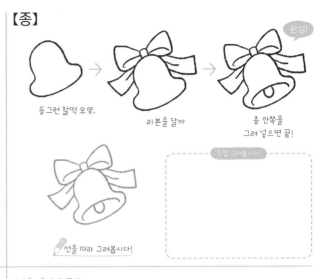

둥그런 찰떡 모양.

리본을 달아

완성!

종 안쪽을
그려 넣으면 끝!

직접 그려봅시다!

선을 따라 그려봅시다!

【선물】

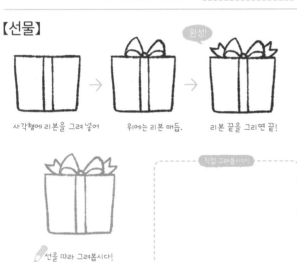

사각형에 리본을 그려 넣어

위에는 리본 매듭.

완성!

리본 끝을 그리면 끝!

직접 그려봅시다!

선을 따라 그려봅시다!

【산타 부츠】

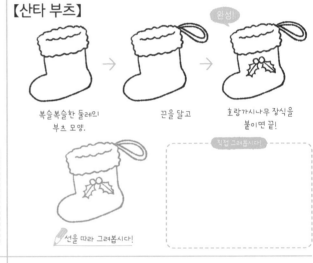

복슬복슬한 둘레의
부츠 모양.

끈을 달고

완성!

호랑가시나무 장식을
붙이면 끝!

직접 그려봅시다!

선을 따라 그려봅시다!

【크리스마스 롤케이크】(부쉬 드 노엘)

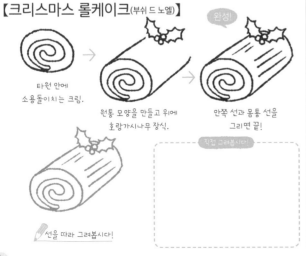

타원 안에
소용돌이치는 크림.

원통 모양을 만들고 위에
호랑가시나무 장식.

완성!

안쪽 선과 몸통 선을
그리면 끝!

직접 그려봅시다!

선을 따라 그려봅시다!

【진저 쿠키】

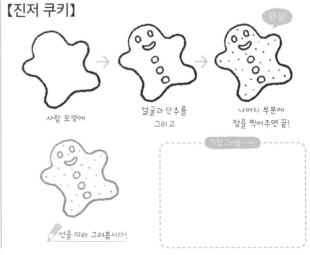

사람 모양에

얼굴과 단추를
그리고

완성!

나머지 부분에
점을 찍어주면 끝!

직접 그려봅시다!

선을 따라 그려봅시다!

【크리스마스 리스(화환)】

리본 아래로 종을 달고

원 안에 장식을 넣어서

원 안에 장식을 넣어서

빈 곳에 둥근 장식을
그려 넣으면 끝!

✎ 선을 따라 그려봅시다!

【크리스마스트리】

꼭대기의 별과
트리 겉모양.

화분과 나무줄기를 그리고

장식 띠와 리본 장식을
넣은 다음

빈 곳에 둥근 장식을
그려 넣으면 끝!

✎ 선을 따라 그려봅시다!

【크리스마스 케이크】

토대 위에 뾰족이 짠
크림을 5개.

가운데에 딸기를 가득 얹고
안쪽에도 크림.

장식물을 더해 아래쪽을
마무리 지은 다음

접시를 그려 넣으면 끝!

✎ 선을 따라 그려봅시다!

【천사】

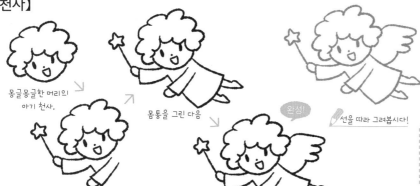

몽글몽글한 머리의
아기 천사.

몸통을 그린 다음

완성!

선을 따라 그려봅시다!

직접 그려봅시다!

별을 든 손을 그리고

날개를 붙이면 끝!

【산타클로스】

트레이드 마크인
모자와 콧수염.

턱수염에 보따리를 든
오른손.

듬직한 상반신.

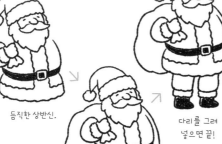

선물 보따리와 왼쪽 팔을 그리고

완성!

다리를 그려
넣으면 끝!

선을 따라 그려봅시다!

직접 그려봅시다!

【교회】

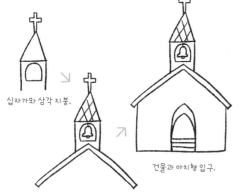

십자가와 삼각 지붕.

지붕 무늬와 종을 그린 다음,
아래에 또 다른 지붕.

건물과 아치형 입구.

완성!

창문을 그려 넣으면 끝!

선을 따라 그려봅시다!

직접 그려봅시다!

7장 외출과 이벤트

【순록】

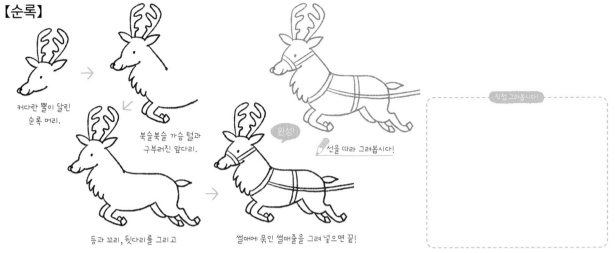

커다란 뿔이 달린
순록 머리.

북슬북슬 가슴 털과
구부러진 앞다리.

완성!

🖊 선을 따라 그려봅시다!

등과 꼬리, 뒷다리를 그리고

썰매에 묶인 썰매줄을 그려 넣으면 끝!

직접 그려봅시다!

【썰매에 탄 산타클로스】

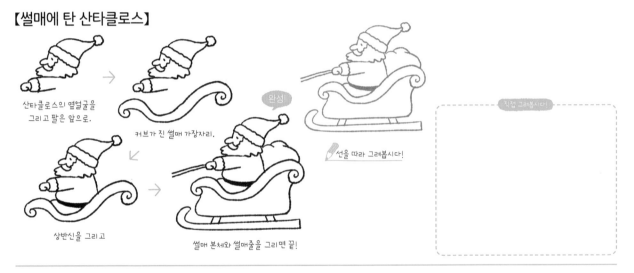

산타클로스의 옆얼굴을
그리고 팔은 앞으로.

커브가 진 썰매 가장자리.

완성!

🖊 선을 따라 그려봅시다!

상반신을 그리고

썰매 본체와 썰매줄을 그리면 끝!

직접 그려봅시다!

【두 가지를 이어서 그려봅시다】

위의 두 일러스트를 이어서 그리면 순록과 썰매 탄 산타클로스의 모습이 됩니다.

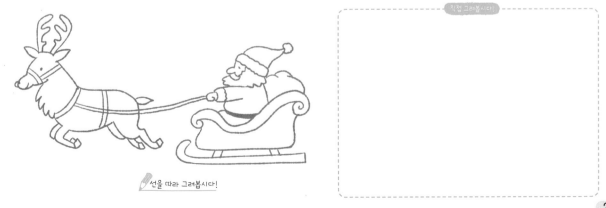

🖊 선을 따라 그려봅시다!

직접 그려봅시다!

【도리이(신사 입구에 있는 붉은 기둥 문)】

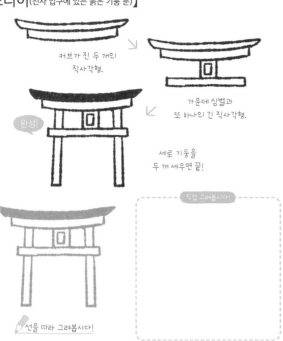

커브가 진 두 개의
직사각형.

가운데 심벌과
또 하나의 긴 직사각형.

세로 기둥을
두 개 세우면 끝!

완성!

직접 그려봅시다!

선을 따라 그려봅시다!

【오뚝이】

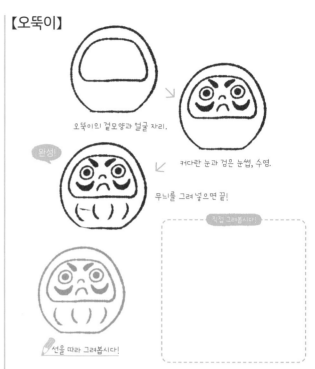

오뚝이의 겉모양과 얼굴 자리.

커다란 눈과 검은 눈썹, 수염.

무늬를 그려 넣으면 끝!

완성!

직접 그려봅시다!

선을 따라 그려봅시다!

【길흉을 점치는 제비뽑기】

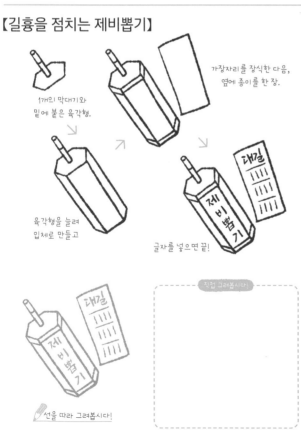

1개의 막대기와
밑에 붙은 육각형.

가장자리를 장식한 다음,
옆에 종이를 한 장.

육각형을 늘려
입체로 만들고

글자를 넣으면 끝!

대길

제비뽑기

직접 그려봅시다!

선을 따라 그려봅시다!

【방울과 새전함】

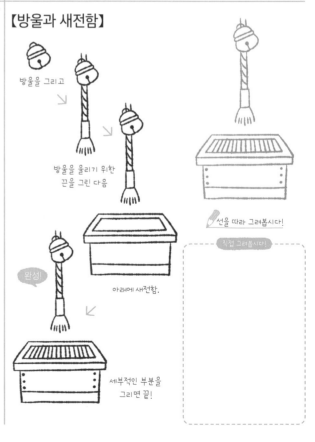

방울을 그리고

방울을 울리기 위한
끈을 그린 다음

선을 따라 그려봅시다!

아래에 새전함.

완성!

세부적인 부분을
그리면 끝!

직접 그려봅시다!

7
장

외
출
과
이
벤
트

【기모노】

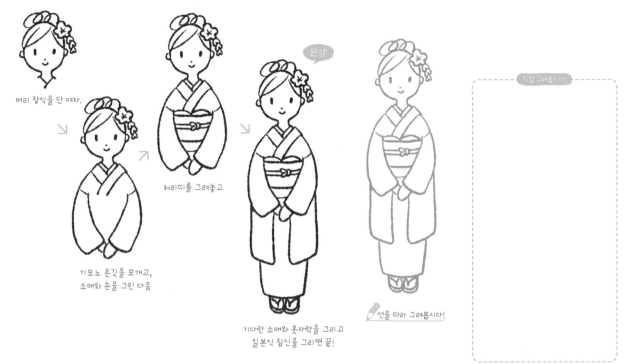

머리 장식을 단 여자.

기모노 옷깃을 포개고,
소매와 손을 그린 다음

허리띠를 그려놓고

완성!

기다란 소매와 옷자락을 그리고
일본식 짚신을 그리면 끝!

직접 그려봅시다!

✏️ 선을 따라 그려봅시다!

7
장

외
출
과
이
벤
트

【하카마(기모노 위에 입는 넓은 치마 모양의 일본 전통 바지)】

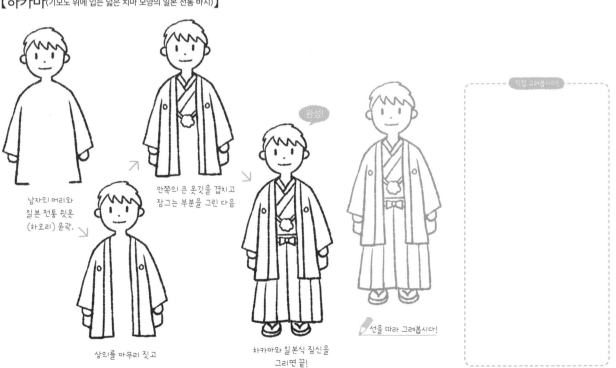

남자의 머리와
일본 전통 윗옷
(하오리) 윤곽.

상의를 마무리 짓고

안쪽의 큰 옷깃을 겹치고
잠그는 부분을 그린 다음

완성!

하카마와 일본식 짚신을
그리면 끝!

직접 그려봅시다!

✏️ 선을 따라 그려봅시다!

【팽이】

비스듬한 막대와
뒤편에 작은 원.

커다란 타원을 그려
타원을 붙이고

삼각형과 뾰족한 팽이
끝을 그리면 끝!

완성!

✏ 선을 따라 그려봅시다!

직접 그려봅시다!

【가가미모치(둥근 모양의 떡을 쌓아 올린 일본 음식)】

아래를 향한 삼각형을
붙인 판을 그리고

찰떡을 포개서 맨 위에
귤을 얹은 다음

받침대를 그리면 끝!

완성!

✏ 선을 따라 그려봅시다!

직접 그려봅시다!

【하고이타(깃털공을 쳐올리고 받는 놀이에 쓰는 나무채)】

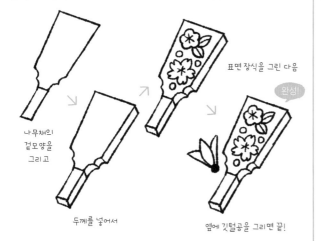

나무채의
겉모양을
그리고

두께를 넣어서

표면장식을 그린 다음

옆에 깃털공을 그리면 끝!

완성!

✏ 선을 따라 그려봅시다!

직접 그려봅시다!

【마네키네코(복고양이)】

커다란 눈을 가진
고양이 얼굴.

뒷발을 그리고

한쪽 손을 얼굴 옆까지 들어서

목에 타원형
금화를 달면 끝!

완성!

✏ 선을 따라 그려봅시다!

직접 그려봅시다!

7장 외출과 이벤트

【눈사람】

니트 모자를 쓴
남자아이의 옆얼굴.

후드와 팔을 그리고

✏️ 선을 따라 그려봅시다!

직접 그려봅시다!

몸통과 다리.

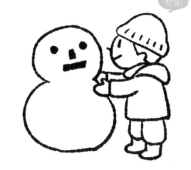

완성!

눈사람을 그려 넣으면 끝!

【썰매 타기】

귀마개가 달린 모자를 쓴
여자아이.

썰매를 탄 자세를 그리고

✏️ 선을 따라 그려봅시다!

직접 그려봅시다!

몸이 쏙 들어가는 썰매.

완성!

썰매 끈과
튀는 눈더미를 그리면 끝!

【고타츠(상에다 이불을 덮은 형태의 일본의 온열 기구)】

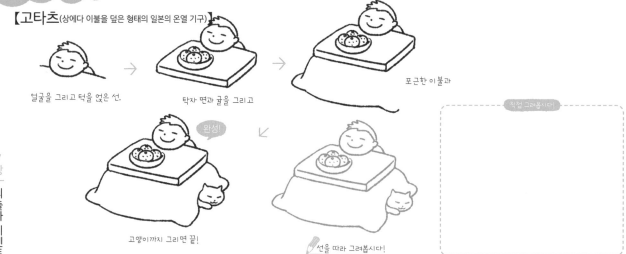

얼굴을 그리고 턱을 얹은 선.

탁자 면과 굽을 그리고

포근한 이불과

완성!

고양이까지 그리면 끝!

직접 그려봅시다!

✏️ 선을 따라 그려봅시다!

【눈싸움 1】

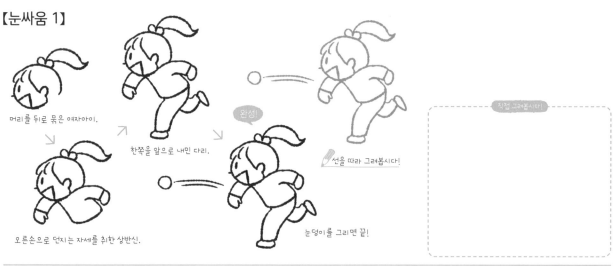

머리를 뒤로 묶은 여자아이.

한쪽을 앞으로 내민 다리.

완성!

✏️ 선을 따라 그려봅시다!

오른손으로 던지는 자세를 취한 상반신.

눈덩이를 그리면 끝!

직접 그려봅시다!

【눈싸움 2】

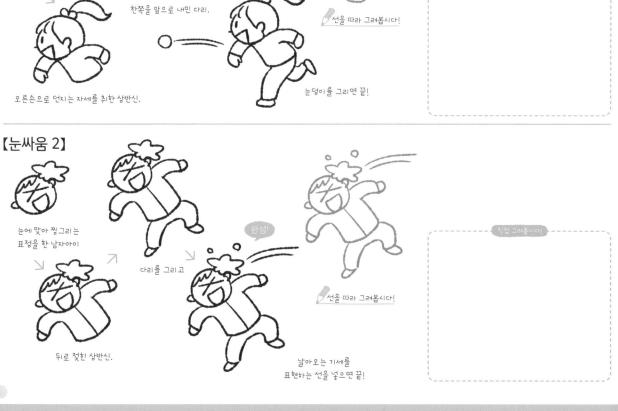

눈에 맞아 찡그리는
표정을 한 남자아이

다리를 그리고

완성!

✏️ 선을 따라 그려봅시다!

뒤로 젖힌 상반신.

날아오는 기세를
표현하는 선을 넣으면 끝!

직접 그려봅시다!

【스노보드】

모자와 목까지 덮는 옷을
입은 남자아이.

균형을 잡는 자세.

다리를 굽히고 허리를 낮추어

완성!

아랫면이 보이게
보드를 그리면 끝!

선을 따라 그려봅시다!

직접 그려봅시다!

【온천】

뜨끈함에 땀을 흘리는
남자아이.

엽에는 작은 원숭이.

뒤로 작은 돌담과 풀을 그리고

선을 따라 그려봅시다!

직접 그려봅시다!

완성!

수면과 수증기를 그려 넣으면 끝!

『손그림 일러스트 연습장』을 마지막까지 함께해 주셔서 감사합니다!

이 책의 일러스트는 「사물의 특징 포인트를 확실히 파악하는 것」에

집중해서 그린 그림입니다.

그러나 이게 「옳다」는 것은 아니고 어디까지나 한 가지 예에 불과합니다.

이 책을 발판 삼아 생활 속의 여러 가지 사물들을

보고, 생각하고, 느껴서 여러분만의 새로운 일러스트를 그려보세요.

또다시 여러분과 만날 수 있길 바랍니다.

쿠도 노조미

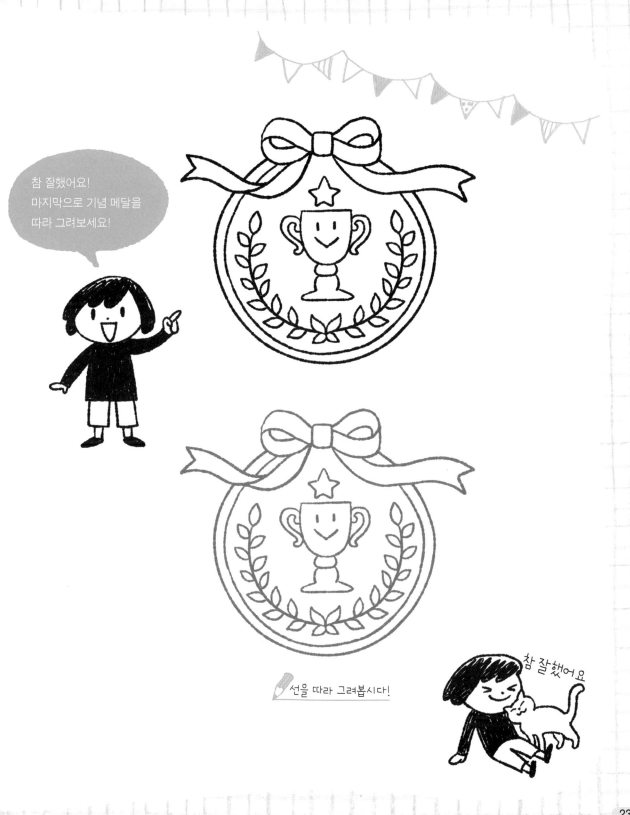

참 잘했어요!
마지막으로 기념 메달을
따라 그려보세요!

선을 따라 그려봅시다!

참 잘했어요

● 저자 소개
쿠도 노조미 (くどうのぞみ)

일러스트레이터. 홋카이도 출생. 여자미술단기대학 조형과 졸업. 주요 저서로는 『10초 만에 귀엽게! 3색 볼펜 술술 일러스트』『세계 곳곳의 과자 색칠하기』(코사이도 출판), 『귀여운 24절기 일러스트집』(PHP 연구소), 『살짝 그리기만 해도 매일이 즐겁다! 쉽고 귀여운! 볼펜 일러스트 레슨집』(코믹스 출판) 등이 있다. 캐릭터 그림책, 실용서, 잡지, 만화, 교과서 등 다양한 분야에서 활약 중이다. 일러스트레이터즈 통신 회원.
홈페이지 https://room226.jimdofree.com/

● 번역
김진아

일본어 전문 번역가. 출판사에서 출판기획 편집자로 근무한 경력을 살려 프리랜서 편집자로도 활동 중이다.

【STAFF】
커버 디자인 시부야 아케미
본문 디자인 이시도야 마사타카 [야드시즈(ヤードシーズ)]
기획 편집 모리 모토코 [HOBBY JAPAN]

손그림 일러스트 연습장
-따라만 그려도 저절로 실력이 느는 마법의 테크닉-

초판 1쇄 인쇄 2020년 9월 10일
초판 2쇄 발행 2023년 3월 30일

저자 : 쿠도 노조미
번역 : 김진아

펴낸이 : 이동섭
편집 : 이민규
디자인 : 조세연
영업·마케팅 : 송정환, 조정훈
e-BOOK : 홍인표, 최정수, 서찬웅, 김은혜, 정희철
관리 : 이윤미

㈜에이케이커뮤니케이션즈
등록 1996년 7월 9일(제302-1996-00026호)
주소 : 04002 서울 마포구 동교로 17안길 28, 2층
TEL : 02-702-7963~5 FAX : 02-702-7988
http://www.amusementkorea.co.kr

ISBN 979-11-274-3687-2 13650

Enpitsu 1(Ip-)pon! Rakuraku Illust Renshucho
「Nazoru→Egaku」 de Egakeru Illust ga Dondon Fueru

©Nozomi Kudo
Originally Published in Japan in 2020 by HOBBY JAPAN Co. Ltd.
Korea translation Copyright©2020 by AK Communications, Inc.

이 도서의 국립중앙도서관 출판예정도서목록(CIP)은
서지정보유통지원시스템 홈페이지(http://seoji.nl.go.kr)와
국가자료공동목록시스템(http://www.nl.go.kr/kolisnet)에서 이용하실 수 있습니다.
(CIP제어번호: CIP202003519)

*잘못된 책은 구입한 곳에서 무료로 바꿔드립니다.

~Illustration Technique

일러스트 포즈 자료집

- **슈퍼 데포르메 포즈집** -기본 포즈·액션 편 Yielder, 카도마루 츠부라 지음 | 이은수 옮김
 데포르메 캐릭터의 다양한 포즈 소재와 작화 요령

- **슈퍼 데포르메 포즈집** -꼬마 캐릭터 편 Yielder 지음 | 김보미 옮김
 다양한 포즈의 2등신 데포르메 캐릭터를 해설

- **슈퍼 데포르메 포즈집** -남자아이 캐릭터 편 Yielder 지음 | 김보미 옮김
 장면에 따라 달라지는 남자아이 캐릭터 특유의 멋

- **슈퍼 데포르메 포즈집** -연애 편 Yielder 지음 | 이은엽 옮김
 데포르메 캐릭터의 두근두근한 연애 장면

- **손동작 일러스트 포즈집** -알기 쉬운 손과 상반신의 움직임 하비재팬 편집부 지음 | 문성호 옮김
 유명 일러스트레이터들의 손 그리는 법에 대한 해설

- **여성 몸동작 일러스트 포즈집** -일상생활부터 액션/감정 표현까지 하비재팬 편집부 지음 | 김진아 옮김
 웹툰·만화에 최적화된 5등신 캐릭터의 각종 동작들

- **캐릭터가 돋보이는 구도 일러스트 포즈집** -시선을 사로잡는 구도 설정의 비밀 하비재팬 편집부 지음 | 문성호 옮김
 그림 초보를 위한 화면 「구도」 결정하는 방법과 예시

- **소품을 활용하는 일러스트 포즈집** -소품별 일상동작 완벽 표현 가이드 하비재팬 편집부 지음 | 김진아 옮김
 디테일이 살아 있는 소품&포즈 일러스트

- **자연스러운 몸짓 일러스트 포즈집** -캐릭터의 자연스러운 동작 표현법 하비재팬 편집부 지음 | 문성호 옮김
 캐릭터의 무의식적인 몸짓이나 일상생활 포즈를 풍부하게 수록

- **친구 캐릭터 일러스트 포즈집** -친구와의 일상부터 학교생활, 드라마틱한 장면까지 하비재팬 편집부 지음 | 김진아 옮김
 캐릭터의 무의식적인 몸짓이나 일상생활 포즈를 풍부하게 수록
 이상적인 친구간 시추에이션을 다채롭게 소개·제공

- **일러스트레이터를 위한 헤어 카탈로그** 무나카타 히사츠구 감수 | 김진아 옮김
 360도로 보는 여성의 21가지 기본 헤어스타일 사진자료

디지털 배경 자료집